U0110297

藝術家手冊

壓克力與不透明顏料

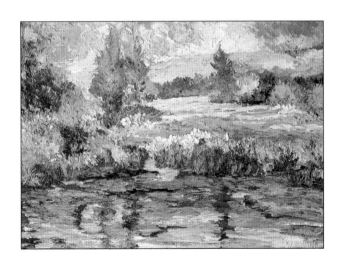

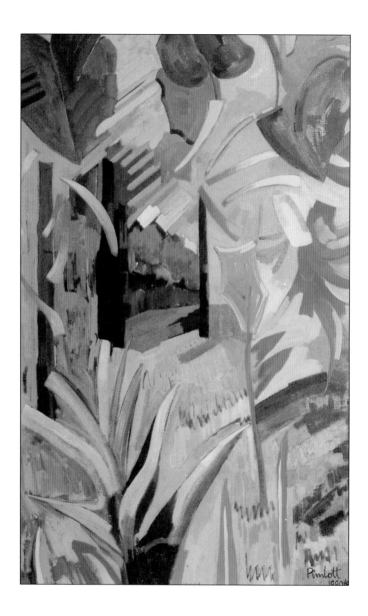

藝術家手冊

壓克力與不透明顏料

畫材・技法・色彩與構圖・風格・主題

QUARTO PUBLISHING PLC 編

羅之維、楊淑娟 譯

視傳文化事業有限公司

出版序

　　《藝術家手冊系列》不是專家寫給專家看的書，是談論繪畫的技法問題，不是學術問題；是為一般人寫的，不是專為藝術科系的學生寫的。它們並非偉大的書，卻是最基本的工具書，因為它們是最基本，所以越是重要。

　　我們認為藝術不應只是深藏在羅浮宮美術館內的「蒙娜麗莎的微笑」，或只是故宮博物院內的「翠玉白菜」；藝術可以是一種常民的生活方式，就像閱讀小說一樣自然有趣，人人都知道，我們不必成為小說家，也能享受閱讀的樂趣；同樣地，我們不用成為畫家也能體驗繪畫之樂。

　　完美是藝術創作的敵人，所以我們首先要放棄十全十美的想法，勇敢地踏出享受藝術DIY樂趣的第一步。大文豪愛默生曾說過：「所有藝術家最初都是外行」，起頭最難，但是若有良師益友幫忙，就不會那麼難；視傳文化明白這個道理，極願意為每位業餘藝術愛好者，尋找各相關領域的良師益友。

　　這套圖文並茂的《藝術家手冊系列》就是在這種意念下產生，希望書中的繪畫技法資訊，能夠充實您個人的休閒生活，滿足您渴望創作的生命悸動！我們期望大家關掉電腦、遠離電視，讓這些良師益友幫助大家重拾塵封已久的心情，再現遺忘多時的歡樂，讓每一個週休二日都是期待的快樂藝術日，藝術DIY，你也能！

視傳文化公司總編輯

陳寬祐

國家圖書館出版預行編目資料

藝術家手冊：壓克力與不透明顏料 / QUARTO
　PUBLISHING PLC 編；羅之維、楊淑娟
　譯 .-- 初版 .-- 〔臺北縣〕永和市：視傳文化，
　2005〔民94〕
　　面：　公分
　含索引
　譯自：THE ACRYLICS & GOUACHE
　ARTIST'S HANDBOOK
　ISBN 986-7652-44-4（精裝）

　1. 壓克力畫－技法

948.9　　　　　　　　　　　　94000403

藝術家手冊：壓克力與不透明顏料
THE ACRYLICS & GOUACHE ARTIST'S HANDBOOK

編　撰：QUARTO PUBLISHING PLC
翻　譯：羅之維、楊淑娟
發行人：顏義勇
社　長·企劃總監：曾大福
總編輯：陳寬祐
中文編輯：林雅倫
責任編輯：連潔
版面構成：陳聆智
封面構成：鄭貴恆
出版者：視傳文化事業有限公司
　　　　永和市永平路12巷3號1樓
　　　　電話：(02)29246861(代表號)
　　　　傳真：(02)29219671
郵政劃撥：17919163視傳文化事業有限公司
經銷商：北星圖書事業股份有限公司
　　　　永和市中正路458號B1
　　　　電話：(02)29229000(代表號)
　　　　傳真：(02)29229041
印　刷：CT Printing Ltd.
每冊新台幣：400元

行政院新聞局局版臺業字第6068號
中文版權合法取得·未經同意不得翻印
(本書由視傳文化事業有限公司經大蘋果股份有限公司授與
中文獨家發行權)
◎本書如有裝訂錯誤破損缺頁請寄回退換◎

ISBN 986-7652-44-4
2005年5月1日　初版一刷

THE ACRYLICS & GOUACHE ARTIST'S HANDBOOK
This book is produced by
Oceana Books
6 Blundell Street
London N7 9BH
Copyright ˝ 2003 Quantum Publishing Ltd
arranged with QUARTO PUBLISHING PLC (A MEM-
BER OF THE QUARTO GROUP)
through Big Apple Tuttle-Mori Agency, Inc., a division of
Cathay Cultural Technology Hyperlinks
Chinese edition copyright:
2005 VISUAL COMMUNICATION CULTURE ENTER-
PRISE CO., LTD
All rights reserved.

目錄

引　言

　　視油畫創作為畏途的人，多半是因為油彩那無所不在，且揮之不去的味道，也有些人則是因為對松節油或去漬油等溶劑過敏，而不得不放棄使用油彩。相對的，壓克力顏料這種無臭的水性顏料，就很適合大多數人在室內使用。另一方面，因為壓克力顏料屬於快乾顏料，不會使你面對許多油畫家的窘境─扛著仍然潮濕的畫布回家。

　　不透明顏料是一種水性顏料，與水彩非常類似。它是色料與阿拉伯樹膠黏合在一起的產物，特性是沒有水彩的透明度，與油彩的光澤，呈現厚重、無光澤且不透明的表面質感。不透明顏料適合描繪細節，所以常被用來表現建築物的外觀，與室內的裝飾。

　　如果您從未使用過壓克力顏料與不透明顏料，那麼您一定還不知道，這世上幾乎沒有比它們更好用的畫材。這兩種具有無限可能性的顏料，對樂於嘗試實驗各種畫法的藝術家來說，可說是最棒的材料。

關於壓克力顏料

壓克力顏料的製作

壓克力顏料(ACRYLIC PAINT)是由壓克力樹脂與粉末狀的色料混合而成。

樹脂在潮濕狀態下呈現乳狀，乾燥後即轉為透明，顯出色素的原色。在顏料工廠中可以看到，一桶桶巨大染料甕中純粹的膠凍物，正等待加入各式濃烈的色彩，並經過機器的碾磨、攪拌，被製成顏料。

所有樹脂成分在正式製作前，都被小心地稱重、檢驗過，成千上萬支顏料之所以能呈現同一色彩，並有穩定的品質，皆來自於這些過程的精準度以及控管。

另一方面，色料則來自世界各地。有些色彩挖掘自地表，如赭色及棕土色；有些色彩取自礦物，如鈷藍色；更有些色料粹取自動物或植物。然而許多色料，如緋紅和戴奧鋅紫，並非取之於自然，而是由科學家在實驗室中所合成的。對藝術世界而言，這些色彩是嶄新的，而壓克力塗料對於這些色彩也一樣。

在純粹的狀態下，色料通常看來奪目眩麗，並呈現粉末型態。而正如其他純粹的成分一般，所有色料在製作成顏料前，都要經過仔細的檢查。

正在攪拌中的壓克力顏料。攪拌可使顏料達到合乎藝術家要求的穩定品質與色澤。

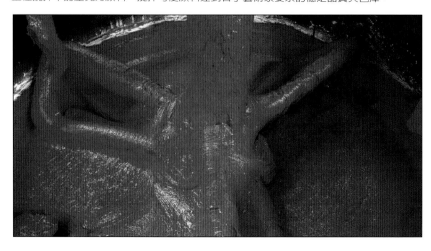

並非所有色料都適合使用於製造壓克力顏料,有一些傳統色料,如茜素紅,與合成樹脂並不相容,將二者混合在一起,會因化學作用而形成凝塊,在此狀況下,就必須以其他有機色料取代。

除此之外,還有某些色料無法完全溶解在壓克力樹脂裡,例如:鎘紅與蔚藍色。若以壓克力顏料呈現,其色彩飽和度及溶解度,皆不如油性的同色顏料。

與其他媒材相比,壓克力畫最厚重,也最經得起天候的考驗。樹脂與色料的混合,使壓克力顏料具備了保存力、抗凍力、堅硬的特性與溼潤的媒介。可預防藝術品的品質劣化。抗凍力可使鋁管中的顏料,即便在嚴寒中也不致結凍。因其堅硬的特性,壓克力畫的密度可與油畫相提並論。而溼潤的媒介可使顏料穩定,並使色彩得以均勻地散佈。

混合完成的壓克力顏料,經過一種特殊的磨輪滾壓,使它的質感變得極為細緻。不同於磨壓油畫顏料的花崗石滾輪,這種滾輪由特殊的科技鋼製成,在磨壓的過程中蒸發水蒸氣,留下一層透明的塑膠薄膜,看來就像市面上賣的投影片。

於是,一種近乎完美的顏料終於誕生。在壓克力顏料中,每一顆色素微粒都被一層透明塑膠所包裹,使它幾乎可以克服所有傳統顏料的缺點,呈現出永不腐壞、永不褪色、永不碎裂的彩色世界。

壓克力顏料的製作過程

粉末狀的色料:壓克力顏料的首要成分	色料與壓克力樹脂相互混合	混合後的顏料經由鋼製滾輪磨壓	經過仔細檢查,顏料即可裝管

色料 (PIGMENTS)

正如前頁所述，色料即顏料的色彩原料，通常呈粉末狀。最早，色料本身要明亮而乾淨，並且必須承受得住日光的長期照射。某些顏色的色彩黯淡，效果也死板，還很可能會褪色，不如今天我們所能欣賞到的一般，有著細膩的明暗變化。

縱觀整個藝術史，無論是從實用或是美學的角度來看，明亮的色彩總是受到特別的青睞：因為它們讓人聯想到愉悅、慶祝、歡樂、高興等正面的感情。而鮮豔的色調正是表現這些感情的必要條件，所以幾百年來，具備此種優點的色料，就成了藝術家們尋尋覓覓的目標。

約在中世紀時，藝術界已經具備為量可觀之色彩，被廣泛應用在複雜的牆飾、燈飾鑲嵌、書籍、以及木雕上。這個時代的畫作，最適合使用像壓克力這樣全方位的顏料。

文藝復興之後，色料的鮮豔度及數量種類，都到達歷史上的顛峰。因此，情感更加豐富與更為寫實的風格，開始展露頭角。油彩比較適合這個時期。由於寫實風格的畫作不再以明亮的色彩為主軸，取而代之的是濃厚而憂鬱的色調，許多新穎的色料因而陸續進入藝術舞台。

十九世紀末，從康斯塔伯(CONSTABLE)與透納(TURNER)的風景畫，威廉‧摩理士（WILLAM MORRIS）的設計，到印象主義派的畫作，我們可以注意到，藝術家們對明亮色彩重新燃起興趣。

現今，人們對明亮色彩的喜愛表現在：寬廣的色料領域，與長串的色彩名單這兩方面。黛赭(BURNT SIENNA)、威尼斯紅、那不勒斯黃、普魯士藍與中國朱紅，這些顏色的名字來自出產地；而鈷藍、玫瑰紅、祖母綠、象牙黑、天竹葵紅等則讓人聯想到這些色彩的原料。這些名字不只聽來有趣，也稍微說明了這些顏色的品質與性格，有些色彩甚至還有一兩個別名呢。

簡單地說，優質的色料必須均勻細膩，呈現細緻的粉末狀，不溶解於所使用的溶劑中。它必須具備光的耐受度，即使經過日光照射也不會變色，且不能對相互混合的材料與環境起化學反應。此外，它應該具備某種程度的透明度與不透明度，以合乎人們的需要，並符合世界上對色彩的各項標準與品質管制。

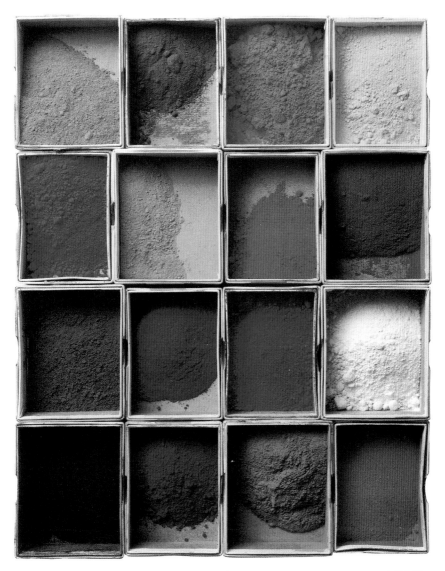

色料在粉末狀態下，呈現出原有的明亮度與鮮艷度。與水調和時，則變為可用來繪畫的糊狀，然而一旦水分蒸發，就恢復至粉末狀。因此，在製造成顏料之前，色料粉末內必須先加入某種物質，使色素顆粒與之結合，並具有黏性。

壓克力顏料簡史

壓克力顏料 (ACRYLICS)

二〇年代，美商羅門哈斯公司 (ROHM AND HAAS COMPANY)首次研發出人造樹脂，此後的十年內，各式各樣以它製成的產品，如：假牙、鞋跟等陸續問世，並慢慢發展成顏料的主要成分之一。由於乳膠樹脂在未凝固的狀態下，只能吸收少量的色料，所以這些早期的顏料只能呈現柔和的色彩，而未被藝術家廣泛使用。於是，尋找一種更適合畫家需要的壓克力樹脂，就成了藝術界的當務之急：它必須不龜裂、不褪色，還能耐受得住極端的溫度與溼度。

同樣在二〇年代，一群以墨西哥為主的拉丁美洲畫家，如：著名

下圖：

繁殖(Spawn)，作者路易士 (MorrisLouis，生於1912年)，為第一批嘗試以壓克力顏料來作畫的畫家，他在四〇年代才初次使用這種顏料。這幅畫中，稀釋過的色彩直接上在未塗底色的帆布上，製造出渲染的污點效果，這也是其作品最具代表性的特色。

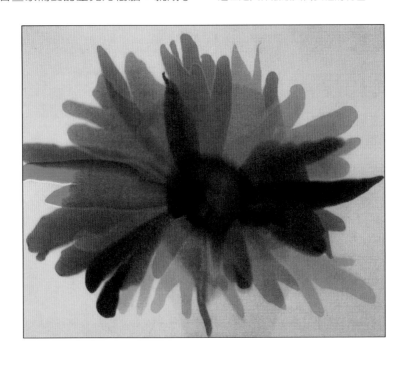

的西凱羅斯 (David Alfaro Siqueiros)、歐洛茲拉 (Jose Orozco)，以及李維拉（Diego Rivera）等人，計畫在公共建築上創作大型壁畫。他們發現油彩和濕壁畫顏料皆無法承受得住室外的氣候環境，為急於解決此困境，便協助發明這樣的顏料。不久，發現答案就在工業用人造樹脂裡。三○年代中期，在西凱羅斯位於紐約的工作室中，新的顏料配方首次問世。我們可以說，壓克力顏料是藝術家與科學家，為了壁畫而共同創造出的結晶。

然而到二次世界大戰之前，顏料製造商還未想要將此種新的樹脂，當成顏料的原料。第一支色彩飽和度足以用於設計領域的壓克力顏料，是美商永久染料公司所出產的Linquitex。Linquitex是一種和廣告顏料一樣黏稠的乳膠樹脂，在設計界十分受到歡迎，很快地便成為純藝術領域的寵兒。

當混合過多色料時，即使經過一整晚，樹脂也不會消失，這是壓克力顏料製作過程中出現的第一個難題。許多顏料廠商在這事上吃足了苦頭，因為一旦成份的比例有些微差錯，就可能報銷所有的顏料。

一九五○年代，壓克力顏料終於在美國上市，許多喜愛嘗新的年輕藝術家，迫不及待地歡迎它的到來，特別是當代的抽象畫家與普普藝術工作者。而到了六○年代，歐洲的藝術家也開始廣泛地使用此新素材。

不透明顏料 (GOUACHE)

不透明顏料起初是使用在書寫上，十七世紀時，被義大利和荷蘭藝術家用來勾繪圖畫，當時知名的藝術家有祝卡雷利(Zuccarelli)和范‧戴克(van Dyck)。到了十八世紀，保羅‧珊得比(Paul Sandby)同時使用水彩和不透明顏料作畫；羅特列克(Toulouse Lautrec)把不透明顏料上在棕色包裝紙，和硬紙板上，描繪出精細的咖啡館景緻；而維亞爾(Edouard Vuillard)則用乾刷技法，畫出充滿藝術氣息的室內景觀。佛恩(Keith Vaughan)、理查茲(Ceri Richards)，與蘇哲蘭(Graham Sutherland)，則是現代不透明顏料畫家中的佼佼者。

不透明顏料的表現方式很多樣化，色彩的範圍也極廣。使用時，可以以厚重的方式呈現，也可加水稀釋，表現淡彩的質感。

畫　材

　　在壓克力創作的初級階段，除了幾管顏料，您所需準備的工具還有畫筆、水，以及可以在上面盡情揮灑的物品，例如：畫紙或畫布。隨著技巧的日漸純熟，不久後，可能就需要增加配備了。

　　以下將介紹壓克力及不透明顏料所需之全部工具與材料。先別急著購置齊全，在新手階段，建議您從基本工具及少數的幾個顏色著手。當漸漸累積經驗，有了自信之後，再大量添購初學時用不到的材料。

顏料與色彩

　　初學者需要的基本色彩不超過十五個，然而卻能創造出千變萬化的色彩與色調。就廠牌而言，溫莎牛頓（Winsor and Newton）出產的Liquitex壓克力顏料，與愛克溶（Aqua-Tec），以及Rowney的專家級西畫用壓克力顏料Cryla，皆提供了廣泛的色彩選擇。另外，PVA乙烯顏料雖然便宜，

管裝與罐裝的
壓克力顏料

卻有不持久的缺點，因此並不在此建議名單之中。

　　基本的色彩，包括：黑（black）、白（white）、檸檬黃（lemon yellow）、黃土色（yellow ochre）、生赭（黃褐色raw sienna）、威尼斯紅（venetian red）、鎘紅（cadmium red）、深紫（deep violet）、天藍（cerulean blue）、鈷藍（cobalt blue）、群青（ultramarine）、胡克綠（hookers green）、孔雀綠（monestial green），以及明綠色（bright green）。至於實驗室新研發出來的色彩，如：黃金綠（phthalocyanine green）與戴奧鋅紫（dioxazine purple），現今也與傳統色彩一樣可以輕易取得。

　　為了防止空氣滲入而使顏料固化，每次使用完，蓋子蓋上之前，必須將管嘴擦拭乾淨。

　　不透明顏料方面，由Rowney出產的產品，可在調色盤上與壓克力溶劑相調和，而且將之重疊在其他的顏色上，有不被底色影響的優點，這是其他普通的不透明顏料所不及的。

　　壓克力顏料是塑膠產業的副產品，所以和刷在牆壁上的乳膠漆一樣，都屬於樹脂塗料的一種。無論是天然或人造合成的塗料，都含有色料，壓克力顏料自然也不例外。大部分製造壓克力顏料的色料，與製造水彩、油彩或粉彩的並無差別，只有黏合劑不同。（見十八、十九頁）

　　既然這兩種顏料是水性的，表示不必使用油性溶劑，以水就能稀釋它們。其實它們根本無需稀釋，直接從鋁管中擠出，即可使用，甚至還有某些溶劑是設計來使顏料變濃厚的。

　　您可以像畫水彩一樣，以低濃度的顏料作畫；可以用調色刀塗抹出厚重的層次；也可以在圖畫的一角使用稀釋過的顏料，卻在另一角採用濃厚的筆法。壓克力顏料在質感的創造上有無限的可能性，容易呈現傳統油畫的光澤效果，適合大尺寸的揮灑，也適合小型、精細，以花朵或小規模題材為主的創作；戶外寫生或室內繪畫都適合；更可以搭配其他素材，作多媒材或拼貼技法。如此變化多端的特性，可說是壓克力顏料最大的優點。

　　壓克力顏料的缺點，就是乾得太快。然而，快乾的特性有時卻可能是優點。譬如，畫家在畫完一層之後，無需耗費太多時間在等待上，就可以著手重疊另一層；可是，當需要大面積地塗色，或是在畫紙上直接混色，此特性就變得有些棘手。現今有些畫材製造商已經研究出幾種溶劑，可以延長顏料乾涸的時間，解決此問題。

不透明顏料

壓克力溶劑

　　隨著對壓克力顏料的各樣技法和繪畫風格的日益熟悉，您將逐漸發現溶劑的妙用。所謂溶劑，是指可與壓克力顏料相調和的某種物質，能讓顏料呈現更豐富的效果，或使上色更為容易。溶劑可以平滑、保護、改變繪畫的表面質感，或延緩顏料乾涸的時間，大多數主要的美術用品廠商都生產這類商品，選擇的種類很多，功能也很廣，使用前先閱讀標籤上的說明。

　　由於壓克力顏料為水溶性，想要稀釋它，加點水就行了，這也是初學階段所需要的唯一溶劑。然而，市面上還有幾種非常有用的溶劑，是特別為壓克力顏料的進階學習而設計的。它們以多種方式改變顏料本身的性質，例如：使顏料乾得較慢、變得透明或變得濃厚等等。由於製造過程中加入了人造樹脂，這些使用時呈白色的溶劑，全乾之後會轉為透明。

　　至於溶劑的包裝形形色色，有管狀，也有瓶裝，任何廠牌皆可。但對於特殊紋理的溶劑，只有一兩家廠商製造，如果需要，得花點功夫尋找。

上釉 (VARISHES)

　　壓克力顏料有亮光和霧光兩種上釉方式，主要目的是為了保護作品不因蒙塵而失去光彩。懸掛在牆上、畫框上，沒有玻璃的作品，最好不要省略上釉的程序。

亮光劑（Gloss medium）：主要用來增加光澤，並能稀釋從鋁管中擠出的顏料，使之變得較為透明，便於連續重疊好幾層。

啞光劑（Matte medium）：與亮光劑相似，但較濃厚，其中的蠟質成分可降低顏料的光澤度，用來創造霧光效果。

溶膠（Gel medium）：為凝膠狀的亮光劑，可使顏料變厚，非常適合用來創造厚塗效果。此溶劑不會影響色彩的透明度。

纖維膏（Texture paste）：又稱為立體塑型膏（modeling paste）。是一種專為厚塗，與特殊紋理效果設計的超厚溶劑。

緩凝劑（Retarding medium）：為喜愛油畫效果的畫者所設計，可延緩顏料乾涸的時間，讓不同色彩得以完美地結合在一起。

助流劑（Flow improver）：又稱為增光漿（Flow enhancer），為一種濕性溶劑，有助於破壞壓克力顏料的凝膠結構。

透明的亮光溶劑
(CLEAR GLAZING MEDIUM)

單以水稀釋的顏料，可以創造出如同水彩或透明漆般的效果，然而特殊的亮光溶劑（如：壓克力溶劑、亮光劑、啞光劑、增厚膠等），能讓色彩更透明、更有光澤，創造出半透明、中度或高度不透明的質感──這是單以清水稀釋時所無法達到的效果。除此之外，拋光溶劑還能增加顏料的黏稠度，使色彩停留在原地，而不會在畫紙上隨意流動。

這種溶劑還有另外的用途。對初學者而言，是一種十分好用的保護手法。例如：繪畫過程中，繼續下一個步驟時，稍不留意就會弄壞剛塗好的某一部分色彩。透明的拋光溶劑可以提供良好的保護作用，讓畫者在創作時不致傷到先前的鋪陳。

右邊的顏料中混入了亮光劑；左邊的只加入清水。

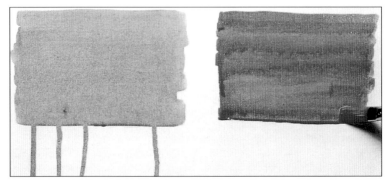

用水稀釋的色彩會流下來；與啞光劑混合的則留在原處。

畫筆與畫刀

在某些情況下，畫家對畫筆的選擇取決於作品的大小，及使用顏料的厚薄。油畫用的鬃毛筆與水彩用的軟毛筆，都很適合壓克力顏料，而昂貴的貂毛筆因為無法承受水連續的浸洗，一般壓克力畫家不會使用它。

市面上有幾款特別為壓克力顏料設計的人造毛製畫筆，比人造毛製的水彩筆更堅韌、更有彈性。正因其耐用、不變形，無論畫風濃厚或清淡者都很合適，是初學者較理想的選擇。

細扁筆(BRIGHT) 筆箍呈扁平狀，筆毛較短，通常用來沾取厚重的顏料，畫短而克制的筆觸。

扇形筆（FAN） 筆箍呈扁平狀，筆毛呈較分散的扇狀。動物毛製的扇形筆，可創造出柔和的縫合效果，人造毛則可創造出漂亮的紋路。扇形筆的用途為創造柔化、縫合，及特殊的紋理效果。

扁圓筆（FILBERT） 毛量比平筆多，邊緣呈些微的圓弧狀，用以創造柔軟尖細的筆觸。

鼬毛筆（FITCH） 能畫出筆直的邊緣，線條兩邊呈鑿狀，圓形金屬筆箍，長柄，用以塗抹大量的色彩，有效率地製造表面紋裡。

平筆（FLATS） 筆毛為平頭的鬃毛，能夠吸收大量顏料來創造輪廓分明或輕掃彎曲的筆觸，或用以描繪輪廓的細線。

排筆（HAKE） 國畫用筆的一種。有著長而寬的柄，適用於大面積塗水或上色。

亂毛筆（MOP） 圓形筆頭，毛量很多的水彩筆，由吸水的天然動物毛製成。適用於大面積塗水或上色。可用來濕潤畫紙，亦可沾取掉畫紙上多餘的顏料。

橢圓水彩筆（OVAL WASH） 薄塗筆有多種形狀，橢圓形的薄塗筆頭的刷毛呈圓形，筆箍呈扁平狀，能畫出柔和的邊緣，而無法描繪點的效果。用以塗佈大範圍的水分或顏料，可濕潤畫紙，亦可沾取掉畫紙上多餘的顏料。

自左至右：紅貂毛圓筆，俄國貂毛細扁筆，紅貂毛細扁筆，紅貂毛扇形筆。

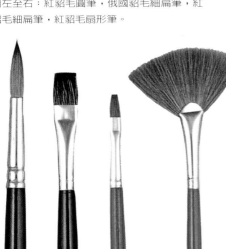

在大面積的快速塗佈，或大區塊的著色上，家用油漆刷是十分便利的工具。

圓筆（ROUND） 筆箍呈圓形，筆頭或圓或尖，有多種尺寸，適合描繪細節、渲染、塗色、畫線，或沾取掉畫紙上多餘的顏料。

細圓筆（POINTED ROUND） 比一般圓筆細，用以描繪細節、細線、微小的點，和最後的修飾。

方頭筆（SQUARE WASH） 能畫出多種形狀與有寬度的線條，通常配上扁平的短柄，方便藝術家擦刮水彩紙，在畫面上分別出區塊。

調色刀 (PALETTE KNIVES)

調色刀是畫具箱裡必備的工具之一，用來混合或清除顏料，也很適合用來作畫。對用不慣畫筆，或覺得它們不甚順手的人而言，畫刀提供了另一個選擇。利用調色刀，畫家們可藉著豪邁而蒼勁的筆法，將乾淨而均勻的色彩塗抹在畫布上；也可使用較為纖細的畫刀，創造出各式各樣細緻的紋理。事實上，在處理較為複雜的畫面時，畫筆的確比筆刀順手，然而在某些效果的創造上，筆刀卻常常有比畫筆

更為精采的表現。

無論是調色刀或畫刀，都有著木質手柄及金屬刀刃（有時是塑膠刀刃），整把刀有的呈平面，也就是從木柄到刀刃都在一個平面上；有的有角度，即刀刃的中段有折彎處，這樣的畫刀讓調色和清理都更為得心應手。

寬面的畫刀，如：刮刀或印刷用的調色刀，對壓克力顏料而言有些不適用，比較好用的畫刀最好有角度，不能太小，也不能太有彈性，如此調色、畫圖都比較均勻。其實，創作時刀筆並用是比較理想的，但變換工具的時機就要視情況而定了。

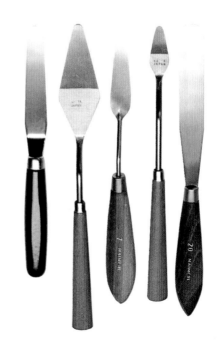

調色盤

只要是不吸水的平面，都可以當作壓克力顏料的調色盤(PALETTES)，但必須避免使用油畫用的木質調色盤；因為壓克力顏料一旦乾了就無法清除。市面上可以買到的壓克力專用調色盤有兩種：一種是白色塑膠製，有著好清理的優點；另一種則稱為「保濕調色盤」，如圖例所示。這種調色盤適合在戶外使用，因為顏料快乾的特性，對戶外寫生所造成的困擾，會比在室內作畫為甚。畫者在作畫時，顏料在保濕調色盤上，能維持潮濕可延展的狀態。創作告一段落後，只要蓋上塑膠蓋，即使過一兩個禮拜，上面的顏料還可以繼續使用。

遺憾的是，保濕調色盤並沒有太多調色的空間，因此，許多藝術家寧可使用一塊玻璃板，或美耐板來代替。這種臨時湊成的調色盤，有不受制於固定尺寸的好處。如果畫面不大，或主要以水彩模式來使用壓克力顏料，則可以選擇塑膠或陶瓷調色盤，甚至直接用瓷盤或錫盤。

無論使用何種調色盤，必須將色彩以某種次序安排合宜，否則可能會在調色時發生錯誤。這常發生在對比不明顯、不易分辨的深色上，例如，畫者可能在需要藍色時錯沾了黑色。所以在安排色彩時，您可以有自己的方式，但重要的是，色彩的排列必須有某種邏輯，便於記憶它們的位置。

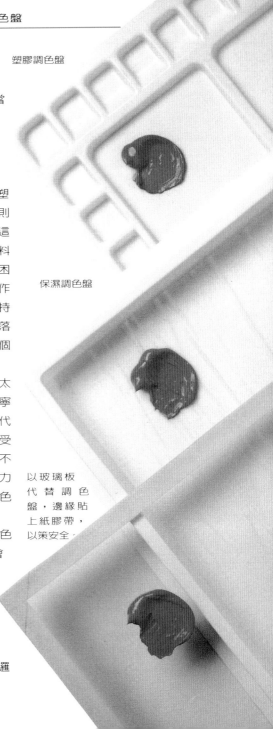

塑膠調色盤

保濕調色盤

以玻璃板代替調色盤，邊緣貼上紙膠帶，以策安全。

畫紙或畫布

畫紙和紙板

　　壓克力顏料適用於任何未塗佈油脂的表面。由於油脂有排拒水性顏料的性質，所以壓克力顏料並不適合畫在油畫專用的畫紙上；相對的，水彩專用的畫紙是最受歡迎的。市面上有三種水彩紙供畫家選擇，分別是粗面（未經滾壓NOT PRESSED）、半粗面（冷壓COLD PRESSED），及平滑面（熱壓HOT-PRESSED）水彩。因為必須以大量的顏料來遮蓋其表面的紋理，在粗面水彩紙上從事壓克力創作並不輕鬆；相反的，冷壓（COLD PRESSED）水彩紙有足夠的凹凸紋理，能夠固定住色彩，所以是較好的選擇。另一方面，熱壓（HOT PRESSED）水彩紙有平滑無光澤的表面，能夠表現壓克力顏料豐富有趣的質感，而在平滑的紙面上，創造出各式各樣的筆觸效果也比較容易。

　　您也可以使用粉彩紙。粉彩紙有兩種質感與許多色彩可供選擇，值得注意的是，粉彩紙和輕磅數的水彩紙一樣，需要經過拉緊的手續以防起皺。

　　高品質的水彩紙及粉彩紙呈無酸狀態（ACID-FREE），可以避免水彩或粉彩中的色料因久放而敗壞變色。壓克力顏料乾燥後會變得非常堅固，因此，不必擔心您的作品會被紙內少量的酸破壞，用便宜的畫紙即可。

畫板 (BOARDS)

　　市面上有非常多種類的紙質畫板。即使是最貴的紙板，與現成的帆布板相比，仍然是比較經濟的選擇，二者的差別只在於前者的表面為仿布紋理，後者則使用了真正的布料。為了使它們適用於油彩和壓克力顏料兩種素材，這兩種畫板在製作過程中都已經上過底漆，而以壓克力底漆佔多數。雖然如此，購買前還是應該先確認紙板上的底漆為何；因為壓克力顏料是不能用在油質畫板上的。

　　另一種常常用來畫壓克力畫的

帆布板　　Daler紙板　　已上底的紙板

畫板是美森耐纖維板（MASONITE），可在大型的建材行購買。它有便宜和容易切割兩項優點，可以依照需求裁切成任何大小和形狀，不像美術用品社賣的畫板，尺寸、格式都很固定。不過美森耐纖維板的表面非常光滑，上石膏底液前，可能需要先用砂紙稍微磨一磨。

自製畫布板

有些藝術家不喜歡使用釘出來的畫布板，因為它的表面會有輕微的下陷。如果您偏好在非常平整的布面上作畫，可以用白膠將帆布黏在美森耐纖維板上，製作一張自己的畫布板。由於帆布是以公尺計價，可以一次購買一大張，按需要裁剪使用，如此比一再買新的帆布，費用上節省許多。另外要注意，避免使用人造纖維或尼龍布，由於其太過光滑，顏料無法附著在上面。

3 將板子翻面，讓它離開桌面避免沾黏，在四邊塗上黏膠，並貼上布料，四個角落以折疊方式處理。

1 將美森耐纖維板（MASONITE）裁切成需要的大小，均勻地塗上一層白膠。

2 將布料裁切成適當的尺寸，大小要能包覆到板子的背面。把裁好的布放在上了白膠的板面上，用手撫平表面。

硬質纖維板（平滑面）

硬質纖維板（背面）

夾板

自己釘畫布板

1 把當做模板的木框釘好。在對角處拉一條繩子來檢查，看四個角落是否為標準的九十度角。若不標準則需修正。

2 把木框放在帆布上，用它做基準，裁切大約需要的帆布尺寸，並注意是否已留下足夠折疊包覆木框背面及四角的帆布量。

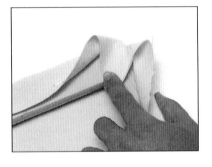

3 用釘書針或大頭釘將帆布固定在木框的一個長邊上，然後翻過來，將帆布拉緊，釘好另一邊。接著，在短邊上重覆前面的動作。

4 用釘書針或大頭釘將剩下帆布固定在木框的背面，在角落留下五公分的空間，並利用下面兩個步驟包裹帆布板的四角。首先壓下帆布角上的一點，使它自然形成兩片折角。

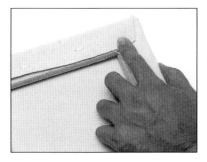

5 接著，將折角折疊下來，使用訂書針或大頭針固定有厚度的地方。使用訂書槍的時候，以斜角訂針，讓訂書針的兩頭分別在折角的兩邊；若是使用大頭針，則必須釘兩個。

6 使用普通的油漆刷沾壓克力畫石膏液來為帆布板打底。若想保持帆布的原色，可以亮光劑或啞光劑代替石膏液打底。

畫架

除非顏料裏調了很多水，否則沒有任何畫架(Easels)不適合壓克力創作。選擇畫架時應該考慮四個因素：1.繪畫時常選擇的尺寸；2.使用何種畫紙或畫布；3.作畫時喜歡坐著或站著；4.是否需要可攜式的畫架。

如果作畫時加入多量的水分，顏色塗起來很稀薄，還會流動，就不適合選擇直立式的畫架，而是使用可隨著作畫姿勢調整角度的畫板。或者，購買一種可調整成水平角度，以防止顏料流動，並且能夠折疊，便於攜帶的畫架。

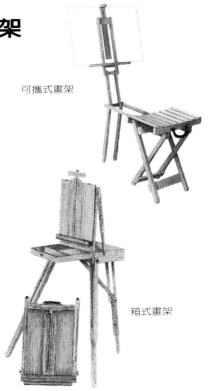

可攜式畫架

箱式畫架

27

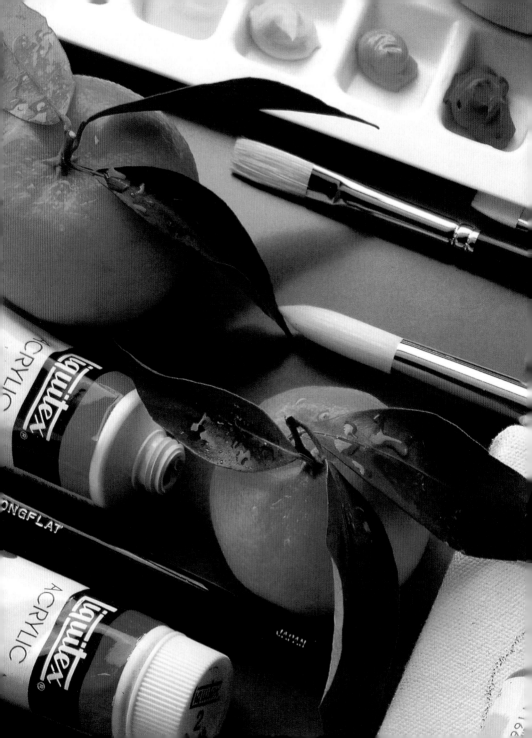

技　法

　　壓克力是一種較新且變化多端的顏料，不像油畫及水彩畫擁有長期累積下來的技法規則，其優點在於不需要注意一長串「該做」與「不該做」的事項，不過卻也常讓畫者無從著手。本章將提供讀者一些建議，能將壓克力顏料的特點發揮得淋漓盡致。本章列舉的技法，部分取材自油畫與水彩畫，部分則是壓克力顏料專用。讀者可以從中吸取一些極有幫助的基本技巧，例如：如何選擇最恰當的繪畫底材、如何做出漂亮的拼貼作品、如何創造令人讚嘆的紋理效果，以及如何混合壓克力顏料與其它素材，包括墨水與蠟筆等等。從這些技法開始，期待您能開拓出壓克力畫領域中更多潛在的驚奇。

認識顏料

如果您是壓克力顏料的新手，想更進一步了解壓克力顏料，不妨先從便宜的水彩畫紙著手，並嘗試顏料因濃度差異而產生的不同效果。建議開始時像畫水彩一般，使用加水稀釋過的壓克力顏料，然後再跟著以下二頁附圖的示範，漸進地加深濃度。如此就能認識到壓克力顏料的特性，並找出最合適的創作方式。

壓克力顏料若僅加水稀釋，不添加任何白色顏料，就會呈現出色彩的本質與特色。首先，在調色盤上擠出所有常用的色彩，分別以一比一的比例加水調和，並相互比較，將發現有些顏色原本就較暗沉，而有些色彩會有一點粉亮的感覺。

接著，探索各種上色的方式。可以試著以寬筆在畫紙上平塗一筆，然後在每一筆上加上更多水分，洗出由深到淺的漸層效果；可以依照某個固定角度，掃出特殊的筆觸效果；可以用圓筆的筆尖輕觸紙面上色；可以在一層顏色上重疊另一種顏色，造成混色的感覺；或事先將畫紙打濕，讓不同的色彩在紙上自然地流動，並混合在一起。

下面的圖例是以寬筆上色的效果，由一邊仔細地畫到另外一邊，每一筆都必須重新沾上顏色。

每一筆都加上更多水分，洗出由深到淺的漸層效果。

繪畫時用筆刷掃過紙張，創造出不齊頭也不齊尾的筆觸。

中濃度的顏料

　　雖然管裝壓克力顏料的穩定度
和牙膏差不多，可以不加水直接使
用，然而，調色時若添加一些水
分，可以讓色彩更為均勻地混合，
顏料的延展度也會大為提昇，使大
面積的塗佈更為輕鬆省力。做此練
習時，請在顏料中加入適量水分，
份量大約是將筆尖沾濕的程度。也
可以在擠出顏料後混合不同份量的
白色，試著創造各種程度的不透明
質感。

不加水直接使用剛擠出的顏料，色彩仍保
持原來的透明感。

高濃度的顏料

　　您是否已經發現壓克力顏料乾
得多麼快了？加了適量的水分，中
濃度的顏料大約會在十五分鐘內完
全變乾，在吸水度強的畫紙（如水
彩紙）上，甚至更短。高濃度的顏
料可以爭取較多的時間，得以在紙
上直接混色，或趁著顏料還潮濕
時，在它的邊緣，甚至上方，重疊
其他色彩。

加入白色顏料後，色彩轉為不透明。

　　想要使用高濃度顏料，可以用
筆刷沾滿顏料，或用筆刀取色。此
技法稱之為厚塗技法，有關細節，
將留待下一章說明。實驗厚塗技法
最好採用畫布板，因為帆布幾乎不
吸水，可以使顏料在潮濕的狀態下
維持得更久，如此就可以利用厚塗
技法製造出特殊效果，能混合多色
又不致讓色彩變得不透明。

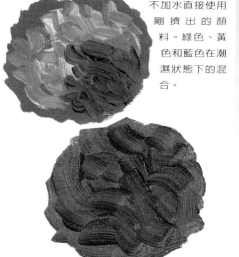

不加水直接使用
剛擠出的顏
料。綠色、黃
色和藍色在潮
濕狀態下的混
合。

使用增厚劑來混色，使色彩變濃，但仍
保持透明感。

溶合

溶合（BLENDING）是指在某個顏色或色調旁加上另外的色彩，使它們之間沒有可辨別的邊界。由於壓克力顏料乾得非常快，一旦畫在畫紙上，就沒有太多使用不同技法的時間，比起其他素材，壓克力顏料並不適合溶合技法。雖然如此，縫合仍然是可行的。

壓克力顏料的溶合有幾種作法，至於選擇其中那一種，則取決於畫家最後要達成的效果。例如，為了造成淡彩效果而使用很少顏料，只要將畫紙打濕，利用46-47頁提到的渲染技法，就可以使多種不同的色彩，在紙上擴散並相互融合。此法很適合描繪水流的動態，或煙霧瀰漫的情境。然而，當畫家面對需要精確描寫或有型的物體，例如：靜物畫中的花瓶，渲染法就不是溶合時最理想的選擇。這時，可以試著先塗上一個顏色，然後再在邊緣刷上一層乾淨的水，如此這個色彩就可以維持它理想的濕潤度，直到您溶合上另一個色彩。

顏料越濃，乾得越慢，也越容易溶合。您甚至可以在顏色裏加入緩凝劑，使濕潤的時間維持得更久，以便在混色時，將一個顏色「壓」到另一個顏色裏面。

溶合並非只有在濕潤狀態下才能完成，乾筆也能創造出溶合的效果（請參照56-57頁）。先在某一個部分平塗一層顏色，再用鬃毛筆沾少量的顏料，疊上另一層色彩。

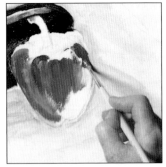

2 塗在茄子上最深與最淺部分的顏色，可以幫助畫者判斷紅椒的色彩強度。剛開始時先以大筆觸的色塊描繪出它的形體。

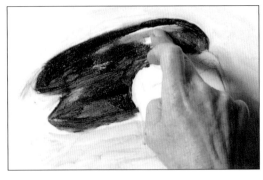

1 這是畫在帆布板上的示範圖例。顏料中已混入緩凝劑，故乾燥的時間較長，足以利用手指溶合上另一個顏色。

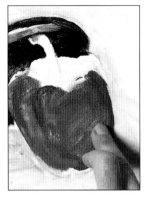 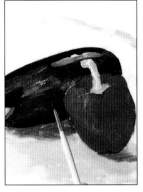 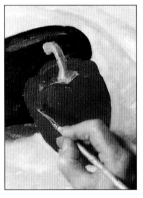

3 再次以手指溶合這幾個色彩，使紅椒上的色調變化變得柔和。

4 在茄子上加上更深的色彩。進行此步驟時，使用比鬃毛筆軟的尼龍筆，避免留下筆刷的痕跡。

5 在蔬菜邊緣的紅色上，薄薄地塗上幾筆黃色，創造出明亮的橘紅色。加入緩凝劑可增加顏料的透明感，讓新加上的色彩不至於蓋過底色。

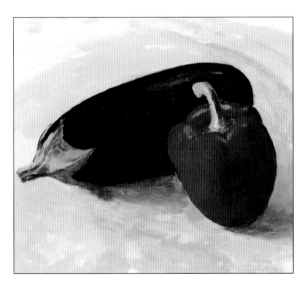

6 現在筆觸幾乎已經看不見，而數個色彩與色調相接處也分辨不出來了。值得注意的是，在不吸水的表面，如上了底漆的帆布板上，加入緩凝劑的顏料，會維持一段時間的黏性，一不小心就會將一些小色塊弄掉。所以緩凝劑雖然好用，使用時卻要很小心。

破色法

破色法（Broken color）並非一種特定的技法，而是泛指所有非大塊上色的繪畫方式。舉例來說，乾筆畫法與薄塗畫法，都會造成不連續的色彩筆觸；此外，若以沾了色彩的濕筆拖移過粗糙的水彩紙，由於色彩只留在凸出的紋理上，因此，紙上會出現細微的斑點，這也是破色效果的一種。

雖然方法很多，破色效果卻多半出自於不透明的畫法。以油畫及壓克力顏料畫的風景畫為例，大片的天空、海洋與草原當中，常常存在非常多種相關的色彩。遠處看起來一片湛藍的天空，近看時卻可能還包含了紫色與綠色，這些顏色在經過人眼視覺的融合後，被判讀成藍色。

有色的背景是破色技法的主要舞台。也有人會先上一層底色，再於其上添加其他色彩。因為壓克力顏料快乾的特性，使它成為後面這個畫法最為適合的材料。

1 在重磅、中度紋理的水彩紙上，先以線條勾勒出大略的構圖，再刷上面積小而破碎的色彩。

2 在陽光照射到的白牆區域，用濃厚的顏料覆蓋上先前薄塗的色彩。

3 接下來塗上的色彩雖然看來支離破碎，實際上卻彼此相關。黃色和藍色不斷重複出現在畫面的各個角落。

4 畫建築的題材時，透視一定要精準，線條一定要筆直。可利用廢紙當尺來畫邊。

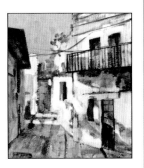

5 請注意顏料的多樣風貌。尤其在建築物上，表現陰暗面的透明筆法，與陽光面的厚塗筆法，呈現鮮明對比。白牆上，厚塗的筆觸在紙上表現出自然的紋理效果。

6 圖畫已經接近完成階段，唯近景缺乏足夠的強度。運用寬而軟的筆刷，疊上一片薄而亮的顏料，增加地面色彩的深度。

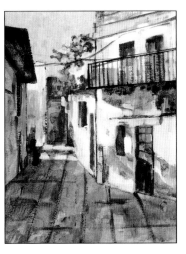

7 畫面的任何角落，無論是色彩或筆觸，都富有多采多姿的變化。而濃厚與輕薄的質感對比，讓活潑的斑點效果更具趣味性。

重疊法

壓克力顏料的繪畫程序，取決於個人選擇的創作方式與所使用顏料的厚度。以透明技法作畫時，通常從淡薄的色彩著手，遵循傳統水彩畫由淺入深的原則，來鋪陳整個畫面。

壓克力顏料最受歡迎的使用方式，應該是直接從鋁管中擠出的濃度，就算加水稀釋，基本上還是維持它不透明的質感。採用不透明畫法時，因為後畫的顏色可以蓋住前面的色彩，鋪陳顏料時是否由淺色開始，就不是那麼重要了。

雖然如此，還是有一些放諸四海皆準的上色原則：先將最主要的部分，塗上大略的色彩和色調，並同時鋪陳畫面的其他部分。在繪畫過程中，將整體畫面的色調、色彩與形體關係謹記在心，千萬不要等一個部分畫完後，再畫另一個部分，如此會使整張圖支離破碎，缺乏整體感。

如果有混合透明技法與不透明技法的準備，可將不透明技法運用在前景，或光明面上。雖然底色可以被後上的色彩完全遮蓋，但濃厚的顏料卻無法變回輕薄，所以疊色的時候，先薄後厚的順序是比較理想的。

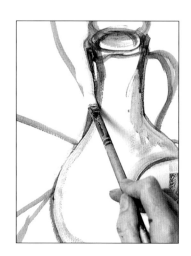

紙上的不透明技法

1 使用中等紋理的水彩紙，先以畫筆勾勒出物體的輪廓和位置，再以白色顏料塗抹掉畫錯的部分。

2 在水瓶上塗上稀釋過的顏料，以模擬玻璃透明的質感。雖然玻璃本身是綠色的，為考慮透出的背景色，畫家選擇了溫暖的咖啡色。

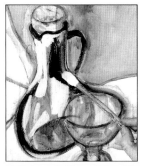

3 玻璃細緻的色彩，是以一連串稀釋過了的透明筆法鋪成，加上以鬃毛筆厚厚地沾滿顏料，所畫成的反光。同樣的顏料也運用在暗面上。

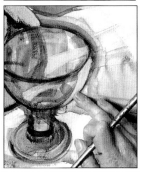

4 仍然使用濃厚的筆法描繪玻璃的邊緣，因為幾乎要蓋住邊線了，畫家正用手指作修飾。

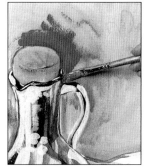

5 運用濃厚的顏料，加重背景的強度，在此用的是，比鬃毛筆更適合精確描繪筆法的尼龍筆，讓畫家得以輕鬆避開水瓶的軟木塞和手把。

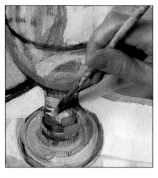

紙上的不透明技法
(OPAOUE TECHNIQUE ON PAPER)

6 酒杯的色彩精細微妙卻仍然強烈，混色需要非常小心。杯底弧狀的深藍綠色點綴，是界定形狀的重點，下筆必須精確用心。使用的仍然是尼龍畫筆。

7 為了表現玻璃水瓶介於綠色與咖啡色、難以捉摸的色彩質感，畫家在原來的白色到棕色上，加上一層透明的綠色拋光（見「拋光」，48到49頁）。這層拋光是用大型的軟毛筆，加上大量的水分稀釋顏料而成。利用亮光溶劑也可以達到相同的效果，但在大面積的塗佈上，水仍然是較佳的溶劑。

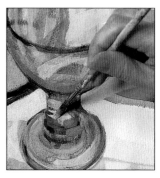

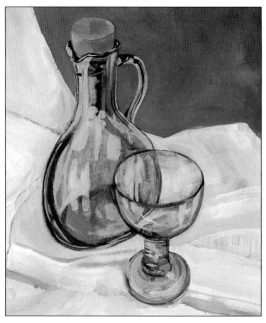

8 完成的作品。畫面上顏料濃度有多種變化，以配合主題的表現。畫兩種玻璃器皿時，不透明的反光疊在透明的底色上，而相同濃度的顏料也出現在背景的布料上。

不透明顏料的不透明技法
(OPAOUE TECHNIQUE WITH QOUACHE)

1 以鉛筆畫好輪廓線後，以不透明技法塗上一層顏料，爲了讓底色均勻，塗色的速度越快越好。

2 等不透明底色乾了之後，以透明技法加上另一層色彩。可以直接在插畫上混色，讓顏料在紙上幾乎能流動。混色的速度要快，不要影響到底色不透明的效果。

3 精緻的細節部分，是用細簽字筆加出來的。注意，此時最好不要使用水性簽字筆，因爲墨水會暈開。

4 當所有顏色都乾了之後，運用不透明顏料，畫上星星等細節，並以薄而淡的顏料，加上乳牛奶油色的陰影。

色底

畫紙與畫布本身是白色的，在正式作畫前，可以先刷上另一種底色。有些藝術家喜歡在白色的底色上作畫，因為在運用透明技法時，稀釋過的色彩，可以讓底下的白色透出來，使畫面出現光澤。然而也有些藝術家覺得，白底會干擾他們對色彩明度的判斷。

自然界中並不存在所謂的白色，因此，畫紙或畫布事實上提供了一個並不真實的標準。視覺上，任何畫在白底上的色彩，都因與白色對比而變得較深，所以畫者是以過淡的色調在創作。如果事先將底色調到中間色調，從淺到深的各種色彩就都可以運用了。

底色的畫法非常容易，刷上壓克力顏料的表面，將會在很短的時間內乾燥。多數畫家會選擇如灰、灰藍、土黃等的中性色。有些畫家永遠使用相同的顏色，有些則視情況刷上不同的色彩。

選擇色彩時，可以採用與整體色彩相類似的底色，或是採用與整體色彩完全對比的顏色。例如，在描灰藍色調的雪景上，採用溫暖的棕色或黃色。

無論底色與整體色彩是相似或對比，在畫面中的某些部分，畫家常常故意不疊上任何其他的色彩，保留事先刷上的底彩。這種做法有助於畫面整體的統一，與重複使用幾個色彩的做法，有異曲同工的效果。

打底 (LAYING THE GROUND)

打底的步驟非常簡單，只要以寬筆沾上顏料，再刷滿整張畫布即可。若您喜歡淡淡的漸層效果，透明技法是較理想的選擇，可由稀釋過的顏料畫成。您也可以嘗試將高濃度的色彩，以豪邁的筆法刷在畫紙上，創造出不平整的紋理效果。

用抹布薄薄地沾上顏料，鋪滿整個畫面。如此就算是強烈如圖中的紅色，也會變得比較蒼白。

以寬筆刷上中等濃度的顏料，讓隨意的條紋筆觸，增添圖畫的趣味。

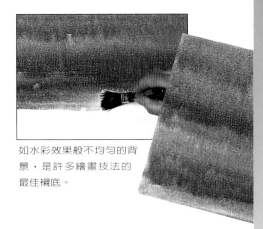

如水彩效果般不均勻的背景，是許多繪畫技法的最佳襯底。

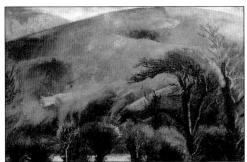

無論主題為何，都可以從有色的襯底著手，因為底色多少會影響後上的色彩，所以整體的色彩必須事先決定。

在水彩紙上刷上中間色調的藍當底色，讓風景中的黃色與藍色和諧地融合。

左圖：土黃色給人傳統的感覺，能讓白色溫暖起來，同時與海藍色呈對比的效果。
下圖：這幅以樹為主題的圖畫，是以鍋紅為底色。

厚塗技法

厚塗技法（IMPASTO TECHNIQUE）是從油畫技法延伸而來的壓克力畫法，在此畫法中，畫家運用高濃度的顏料，創造圖畫表面的質感。厚塗技法可以單單運用於某個部分，也可以佈滿整個畫面。由於濃厚顏料所創造的筆觸非常突出，遠超過透明的筆法，吸引力也就大為提升，所以藝術家常將厚塗技法運用在畫面的焦點上。林布蘭（1606~1669）的許多油畫肖像，都採用這效果，使皮膚、服飾和珠寶，從厚度較薄的背景中凸顯出來。同樣的概念，也可以運用於風景畫與靜物畫，讓背景與物體出現空間的幻覺。

壓克力溶膠(IMPASTO MEDIUM)

大部分壓克力顏料的流動力比油彩強，因此，如果想要在整幅畫上，採用濃重的厚塗技法，就需要借助壓克力溶膠（見十九頁），這是出於經濟的考量，因為若不如此，可能會用掉整管的壓克力顏料。此外，白色顏料可增加其他色彩的厚度與不透明度，所以，如果採用白色，或正利用它來增加色彩的明度，就無需再添加溶膠了。

使用濃厚的顏料

1 一開始就以濃度高的顏料作畫，並不是個好主意，因為後上的色彩會與底色混合。請先塗上厚度較薄的色彩，並運用擦抹的方法，使筆觸較為平整。

2 接下來混合濃厚而濕潤的白與孔雀藍，來鋪陳整片天空。混色時，不要太均勻，讓筆觸自然留下兩種以上的色彩。

3 在天空與前景中加入一些黃色，與背景的藍色相互對比，不必擔心色彩會太過明亮，只要畫的時候兩種顏料都是濕潤的，就會自然地融合。

4 顏料越厚，乾得越慢。如果前面的顏料太過厚重，可能影響到後上的色彩，而變得混濁，可用抹布擦掉一些。

不透明顏料的厚塗技法

雖然創造厚塗效果時，壓克力顏料是比較好用的素材，但並不表示不透明顏料就做不到相同的效果。只要直接使用擠出來的顏料，不添加任何水分稀釋，同樣可以創造出厚塗的紋理。

在此範例中，為了加強厚塗技法的紋理效果，背景已先塗上平整的不透明顏料。接著，盡其所能地創造筆觸的表面質感，塗上的橙色越厚越好。

線條與淡彩的表現技法

由於壓克力顏料具備水彩與油彩的雙重特性，所以，它既為新穎的素材，同時也能表現傳統的技法。例如，傳統水彩技法中的線條與淡彩。

早在十七世紀，水彩尚未成為一種獨立創作的畫材之前，就有將淡彩覆蓋在鋼筆素描上的技法，這也是畫家運用水彩的主要方式。

之後，畫家發明了更多富創意與表現力的淡彩技法。然而，傳統上先打好線稿再上淡彩的方式，常使兩種畫材模糊混雜，此外也很難避免僅止於塗色的效果。因此，最好的方式是同時進行畫線與上色，如此可以不斷控制兩者間的關係。

至於選擇以何種筆來畫線，則取決於想達成的效果。有些題材（如花卉），適合纖細的線條，另外一些題材，則需靠剛硬的線條來表現。

從鋼筆、沾水筆、細簽字筆，甚至到原子筆這種常被低估的工具，各種不同的筆材都可以嘗試運用。或許可以試試水性墨水，當濕潤的色彩碰到它時，墨色會暈開，呈現水氣瀰漫般柔和的效果。

使用淡彩技法時，顏料一定要維持淡而薄，否則就會破壞圖面整體的美感。因此，避免使用具有不透明感的色彩，唯有具透明感的顏色，可以單獨被水，或同時被水和溶劑稀釋。

1 使用細字筆，將花朵的輪廓畫在平滑的紙面上。

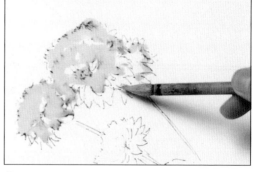

2 將壓克力顏料以水稀釋到如水彩般的濃度，用毛筆輕輕點在圖面上。由於細字筆的墨水是水性的，碰到水分會自動暈開，產生柔和的效果。

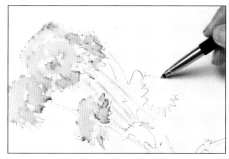

4 以綠與藍的混色，洗出葉片細緻的印象。

3 用細字筆加出更多細節，並再次運用水彩技法輕點，避免塗滿了的部分。

5 用細字的斜線筆觸，描繪出葉片的陰影面。

6 在背景上塗上一層輕柔的淡彩，並小心處理花朵的邊緣。

7 為了提供花朵一個放置之處，也為了呈現色彩的對比，背景的顏色一直延伸下來，並用筆淡淡地畫上花瓶的上半部。

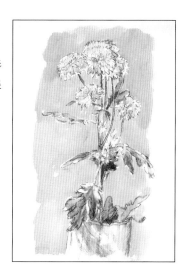

上圖：兩個以防水墨水與不透明顏料畫出的例子。

濕中濕技法

在前一層色彩還未乾時塗上第二個色彩，會造成兩個顏色相互混合，除去銳利的邊緣區隔。這種稱之為「濕中濕技法」（WET-INTO-WET）的技法在水彩與油畫中都有。壓克力顏料可以運用透明與不透明兩種手法，達到濕中濕技法的效果。

油畫界最擅長運用濕中濕技法的，當推印象主義派畫家。以知名的莫內（CLAUDE MONET, 1840~1926）為例，他完成一張風景作品的速度很快，一層色彩末乾就疊上另一層，因此，兩種顏色就直接混合在畫布上。

高濃度的壓克力顏料也可以以這種方式呈現。但是，畫的速度要快，或者使用的顏料夠濃厚，否則，就得藉助於緩凝劑（RETARDING MEDIUM）。

至於模仿水彩的濕中濕技法就容易多了。就像運用水彩時的手法，先將畫紙打濕，再將顏色上在潮濕的紙上。紙面的溼度維持多久，顏料就可以維持多久不乾。若是某部分還未完成前，顏料出現乾燥情形，只要用噴霧器再灑上一層水分，就可以讓顏料再保持濕潤。同樣的方法也適用於調色盤上的色彩，壓克力顏料乾得快，噴霧器是維持顏料延展性的好幫手。

「助流劑」（WATER-TENSION BREAKER）可以增加顏料的流動力，既能混合在稀釋顏料的水中，也可以直接塗在畫紙表面上，也是個不錯的幫手。至於緩凝劑，就只適合搭配不透明技法使用。

以濕中濕技法畫犁田

1 混合稀釋了的生赭、熟赭與深紫色，快速地塗滿前景中的犁田，可以避免顏料乾了之後造成的筆觸。

2 運用色調較深的相同色彩，畫上田埂。不要等到底色全乾才進行，讓新上的色彩稍微與底色相融合，避免太銳利的邊緣。

3 使用胡克綠畫前排樹木。接著要畫遠方地平線中的後排樹木，為了讓前排的樹較為突出，這裏的彩度要夠強烈。此外，讓綠色與犁田的色彩微微地暈在一起，避免出現銳利的邊線。

4 以明亮的綠與鎘黃畫遠方的背景。畫家並未在此作漸層效果，相反的，靠著前景犁田中的斜線，建立畫面中的空間感與遠近感；即使田埂只淡淡地涵蓋了畫面的一小部分。

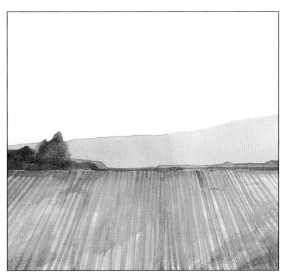

拋光

「拋光」（Glazing）是一層透明的顏料，目的是在不讓顏色彼此混合的狀態下，覆蓋並改變畫上的色彩，效果就像一層薄薄的有色透明片。通常底下的色彩比拋光本身淡，才能清楚呈現出這層拋光，然而，有時畫家會選擇讓拋光的色彩與底色的色調相同，甚至讓底色較深，這樣做的效果會很不明顯，視覺上不同之處可能只是一層亮光質感，而不太能改變色彩。

拋光的強度與所選擇顏色的遮蓋力有關，也與所添加的水分，及溶劑份量成反比。有些顏料具備較其他色彩更強的明亮度，如孔雀綠的拋光效果鮮明，有主導底色傾向的能力。有些顏料就沒有如此強烈的明亮度，如生赭色的拋光，就有寧靜革命的味道，能不著痕跡地降低底色色調，或改變底色色彩。

直接運用清水稀釋的顏料來做拋光，水分乾燥之後，色彩質感看來會有些晦暗無光。若是以壓克力溶劑與顏料混合來做的拋光，就會有亮光或半亮光的質感，而結果由使用的畫紙或畫布吸水度決定。混合壓克力溶劑的，與單用水稀釋的顏料比較，塗上亮光漆、壓克力亮光劑，或壓克力定色劑的圖畫，色彩飽和度更高，表面質感看來更有生氣，色彩也更有個性。

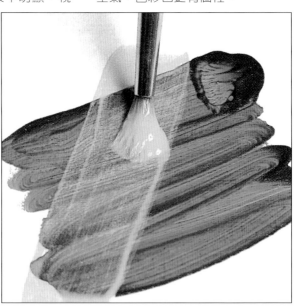

上圖：拋光時，有兩種稀釋的方法：在顏料中加入清水或溶劑。加入溶劑的色彩飽和度較高，效果比較活潑。如果想要較濃厚的拋光質感，多疊幾層即可。

　　拋光可以層層相疊，先薄後厚，變化出色彩的各種風貌，直到達到要求為止。

　　通常，畫家會在運用厚塗技法後，或在具有高度紋理效果的圖畫上拋光。拋光畫法為粗糙厚重的表面，提供了一層精緻透明的手感。若在顏料未乾前，用抹布或衛生紙將它抹掉，最深的顏色就會停留在拋光層的裂縫、凹洞，與鋸齒痕當中，如果色彩用得夠中性、夠柔和，看來就會像是一幅年代悠久的油畫，或是自然生成的紋理。例

如，樹皮與生苔的石牆，就可以此種手法描繪。

　　壓克力顏料只要不太濃厚，就可以維持某種程度的透明感，所以，無論是整幅圖，或是只在某部分拋光，都是頗為自然的選擇。任何題材都可以拋光，而在描寫波光瀲灩的水面，與細緻的皮膚質感時，拋光是最有力的技法。

　　也有許多畫家利用拋光來降低色調。在接近完成時，如果某部分看來太亮，而使畫面失去整體感，可利用灰色或灰藍色，作色調上的修飾。

畫家在肖像的臉上疊了多層透明顏料，最後在鼻子、臉頰和眉毛附近，點綴不透明的粉紅色。

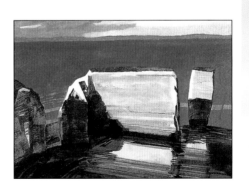

石頭以及前景中的陰影與彩度，是多層拋光重疊出來的。

透明技法

如前所述，壓克力顏料可以當水彩使用，亦即以一系列的淡彩來鋪陳畫面。此部分壓克力顏料略勝水彩一籌；因為水彩是水性的，乾了之後仍然有變色的風險，所以重疊太多次的色彩會變得不乾淨，不像壓克力顏料，即使多次疊色，色彩仍然可以保持純淨。

以透明技法（TRANSPARENT TECHNIQUES）作畫時，水彩紙是比較理想的選擇。但並不表示，透明技法只能用在水彩紙上，畫布也有潛力創造出美麗的效果。

美國印象派畫家莫利斯·路易士（MORRIS LOUIS, 1912~1962），曾經在未上底的帆布上，畫出一系列以透明技法為主的作品。他以薄而透明的色彩打底，以半透明而明亮的色彩畫出幾何形，類似的技法遂成為壓克力顏料的代表作。

路易士與其他壓克力顏料的開路先鋒，對於壓克力顏料能夠直接疊在未上底帆布上的特性，可說是欣喜不已。由於它能吸收一點水分，顏料在上面會稍微暈開，讓邊緣不那麼銳利，也讓色彩在不變濁的情況下，溫柔地混合。這只是帆布上的一種透明技法而已，在白色的石膏底上，壓克力的色彩仍然可以層層相疊，並保持純淨美麗。

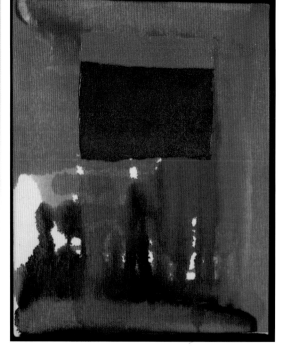

以濃厚而不透明的顏料描繪的事物，會前凸到畫面的最前方；相對的，以薄而透明顏料所畫的，則會退到畫面後方。以這幅圖為例，畫刀塗抹出的長方形，給人幾乎漂浮在薄淡色彩上的感覺。

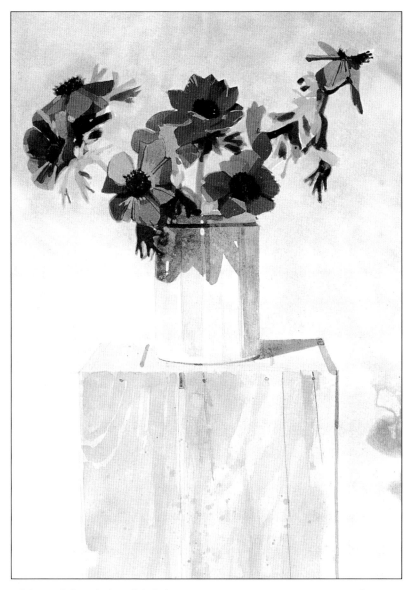

《陶罐中的銀蓮花》,伊安・悉達威（Anemones in an Earthenware by Ian Sidaway）
壓克力顏料可以創造出和水彩幾乎相同的效果。上面這幅圖中,畫家用許多層透明的色彩,描繪花朵與背景上細膩的影子。

筆刷技法

▲ 寬筆與平筆，可以畫出如磚塊般寬而有份量的筆觸。

有些藝術家偏愛平而寬的塗色方式，不喜歡畫面上有太多的筆觸痕跡，但在大多數圖畫中，筆觸的趣味與構圖、色彩，就影響整體效果的程度而言，可謂不分軒輊。初學者常低估其影響力，僅將心力放在表現主題的精確度上，然而，一幅圖畫要是筆觸紋理乏善可陳，畫面的可看性就大大減低，不可不慎。

所謂「工欲善其事，必先利其器」，畫筆是您的工具，選對了工具，繪畫便會成為一個輕鬆而愉快的經驗，畫面也才會呈現出最美麗的風貌。畫筆有許多尺寸與形狀，必須先熟悉它們的功能。

▶ 扁圓筆可畫出較圓潤的筆觸，粗細由運筆的力道控制，甚至可利用筆的邊緣來畫較細的線條。

拿一張表面平滑的壓克力素描紙，或一塊上了底的畫布板，讓畫筆在上面盡情發揮它們的潛能，研究握筆與運筆的方法，與筆觸之間的關聯。握著筆桿的上端，可以畫出掃過紙面的痕跡，而緊握靠近筆箍處，可以擁有最大的控制力，畫出位置最正確的點與線條，是畫輪廓與邊緣的最佳握筆方式。

◀ 圓筆可畫幀與點，此外，根據力道的大小，還可畫出粗細不等的線條。

若同時擁有尼龍筆與鬃毛筆，尼龍筆適合平塗，而鬃毛筆可表現出較活潑、豐富的筆觸紋理。

▼ 鬃毛扁圓筆輕輕掃過紙面畫
出的筆觸。

▲ 緊握著細點圓筆畫出的點與
線條。

▼ 輕鬆地握著細點圓筆所畫出的點與線條。

▲ 點圓筆與紙面呈垂直的角
度,可畫出這樣的線條。

▼ 尼龍平筆一排排塗出來的方形色塊。

▶ 緊握著中
等尺寸的鬃
毛平筆的前
端,一點一
點畫出來的
方形色塊。

筆觸

無論是靜物、風景、人物，或花卉，畫作的成功與否，與許多因素息息相關，而筆觸(Bushwork)，也就是顏料塗佈在畫面上的方式，是其中一個要件。

業餘的畫家忽略筆觸的重要性，所以主題的表達欠缺足夠的說服力，也就不令人驚訝了。切記，繪畫並不僅止於將景物複製到畫紙上，它本身就是一個個體，可以表現獨特的個性與魅力，而筆觸不只是蛋糕上裝飾的糖衣，而是圖像整體的一部分。

姑且不論筆觸可以如何創造出生動而吸引人的畫面，事實上，運筆的方式本身就可以幫助畫家描繪物體。例如，以高濃度的顏料描繪花卉時，畫家多半會運用點或頓的筆法，來畫花瓣及葉片；畫風景時，則會遵循某一個方向來畫線條，描繪樹幹的紋路與犁田的田埂。這樣的筆法同時為畫面創造律動感與方向性。

忽視筆觸所創造的效果是很可惜的；因為壓克力顏料是個極適合表現紋理的素材，可以固定繪畫上的紋理。可以利用增厚溶劑，讓此特性更加明顯。

使用透明技法時，筆觸也可以有精湛的演出。長的線性筆觸，可以表現頭髮的光澤，大量適用書法中撇與捺的破碎線條，可以表達潋灩的波光，與疏密有緻的落葉。花時間探索豐富的筆觸世界，是一件絕對值得的事，好好研究握筆、運筆的方法，與筆觸之間的關聯，在創作表現上不會是徒然的。

《河岸綠意》，蓋瑞・傑佛瑞
(Strand on the Green by Gary Jeffrey)

畫家將作品創作在上底的畫紙上，用濕潤又濃厚的顏料，以正面而充滿力量的筆觸，譜出動感與生命力。

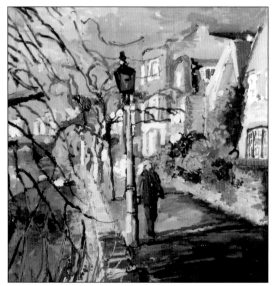

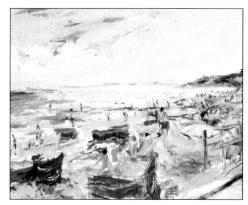

《布爾茂斯海濱》，賈昆・特納
(Bournmouth Beech by Jacquie Turner)

這幅細緻的作品創作在平滑的水彩紙上，筆觸活潑而有趣，畫中有濃厚與薄淡的色彩對比，有手藝高超的壓點，與潑灑出的斑點，在這些筆觸中，有些甚至是畫家以手指代替筆刷畫出來的。

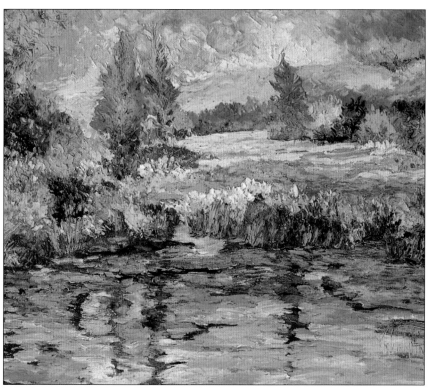

《倒影》，范倫提娜・蘭汀 (Reflection by Valentina Lamtin)

這是張畫布上的創作。畫中沒有任何一個平塗出來的部分，全都是由小點短線推砌的，這也是印象主義派最著名的畫風。

乾筆技法

無論透明顏料或是不透明顏料，都有乾筆（Dry Brush）這項繪畫技巧。它是指畫筆上沾了很少量的顏料，以致於畫在畫紙或畫布上時，只能將底色覆蓋住一小部分。

雖然也有人直接在白底上運用乾筆，但大多數此技法運用在已經上過底色的畫布上，以達到破色效果（見34~35頁）。這是水彩中常見的一種手法，也可以應用在壓克力顏料的透明畫法上，適合描繪頭髮、毛皮、草原，及落葉這些細小破碎的紋理效果。

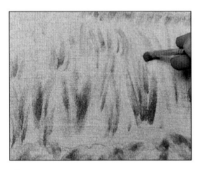

1 選擇有紋路的畫紙或畫布，以高濃度混合想要的色彩，輕輕地順著草生長的方向塗上顏色。

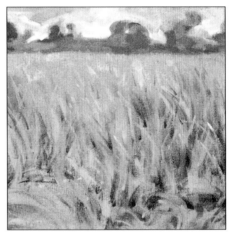

2 依照上面的方法，重疊上草原的各種色彩，以水平角度畫出草原遠方的線條，在草原的近景，可以看到乾筆如何表現出畫布的紋理。

使用較為薄淡顏料時，記得使用較軟的畫筆，最好是平筆，筆毛不必太整齊，稍微有點開岔更理想。沾取適量顏料是非常重要的步驟，因此，找張不要的白紙，在正式畫前，先試試水分與顏料的份量是否合宜，省掉此步驟的人，常會因畫得太重而失去乾筆效果。

使用濃度較高顏料時，最好使用鬃毛筆，有一種拿來調色的扇形筆也很好用。可以一層層地重疊上厚度相同的色彩，也可以將薄的重疊在厚度高的顏料上，如何選擇以想達成什麼效果而定。

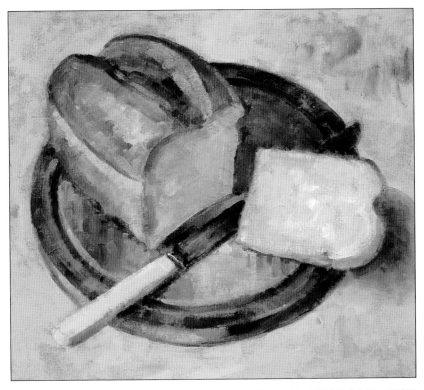

上圖是一幅畫在帆布板上之靜物寫生，畫面被處理得相當明亮。乾筆技法將麵包上烤得脆脆的質感，表現得淋漓盡致。由於壓克力顏料快乾的特性，一層顏色疊上另一層顏色，不需要等很久，麵包板上的豐富色彩就是這樣一層層疊出來的。乾筆技法再次運用在此，表現出麵包下柔軟、破碎的陰影。在製造紋理時，乾筆是絕佳的技法，讓畫家們得以鋪陳出纖細而生動的色彩效果。

另類技法

拼貼 (COLLAGE)

英文「拼貼」（COLLAGE）一詞，是來自於法文的COLLER，原意是「黏與貼」，是指一種繪畫的方式。畫家在畫布上拼貼色彩豐富的紙、布、照片、剪報等，有時整幅畫上只是各色物品的拼貼，有時還會加上顏料。

作拼貼時，壓克力顏料是個最理想的材料。因為壓克力顏料和溶劑都具有非常強的黏性，可以將頗具份量的物品，固定在圖畫表面上。如果再加上纖維膏（TEXTURE PASTE）（如下圖），將貝殼、樹枝、玻璃，甚至是鑰匙、橡皮筋或小珠寶等物品，壓進溶膠中，可以創造出如同雕塑品的立體畫作，在此情

《遠眺茅斯荷》，麥克‧伯納德
(View of Mousehole by Mike Bemard)

雖然這幅畫紙上的創作，包含了許多拼貼的手法，但嚴格來說，這是一張綜合媒材的作品，因為畫家並非僅利用拼貼來製造紋理效果，也綜合了粉彩、壓克力顏料、彩色墨水，更運用了許多不同的工具，如油漆滾輪、海綿、牙刷、厚紙板與調色刀等。

況下，作品必須加上一層無色的溶劑：一方面是為了密封，一方面也是為了保護畫的表面。

另一方面，可以單使用顏料與各色紙類，來強調拼貼的平面效果，與色彩並列的美感。有些畫家採用層疊技巧，用壓克力溶劑來黏貼色紙，然後用顏料或更多的溶劑，再疊上顏料與更多色紙。有些畫家則先依照平常的方法作畫，再於某些部分加入拼貼手法。

拼貼可簡單、可複雜、可以抽象、半抽象，可以寫實，也可以僅在於裝飾。事實上，拼貼是一種試驗性技法，所以並沒有艱難或速成的規則。但在使用高濃度的顏料與溶劑，黏貼立體畫作時要特別當心，請將圖畫創作在堅硬的板子上，避免顏料乾燥後產生龜裂現象。

《冬景》，吉兒·康伐洛斯 (Wintry landscape by Jill Confavreux)

這是一系列以冰凍大地為主題的其中一幅畫。在一張水彩紙上，畫家貼上了一些無酸面紙，並塗上亮光漆。這些紋路形成了繪畫與拋光的基礎，此外還加上金色與銀色粉彩，這對後上的顏料產生排擠效應，造成了非常美麗的效果。

左圖是上面這張圖的細部，可以看見非常豐富的紋理與色彩變化。最後記得加上一層亮光膠，然後在整張圖畫上覆蓋保鮮膜。保鮮膜等顏料乾後即可撕掉。

擠壓畫法 (EXTRUDE PAINT)

　　壓克力顏料具有多種不同風貌，再加上各式各樣的特殊溶劑，可以轉變顏料的個性與使用方法，其中的千變萬化，非常值得讀者親自探索體驗。工具方面，不必限制只用畫筆，試著用調色刀（見62~63頁），或直接利用顏料從管嘴擠出來的特殊形狀來作畫。

1 第一步：設計。畫家以一隻高跟靴子為主題，先在畫布上打一張鉛筆素描。圖中畫家正在以多種不同濃度的顏料鋪陳畫面。

2 經過許多繪畫步驟，畫家為接下來的擠壓技法打好底色。這種畫法需事先有周詳的計畫；因為一旦畫錯很難修改。

3 用描圖紙做出一個簡易的擠花袋，先用黑色描繪靴子前端的輪廓，顏料本身已經事先混入增厚劑。

4 必須使用不同的擠花袋來上不同色彩。畫家正在畫一條條的斜線，並小心避開背景中的橢圓形。

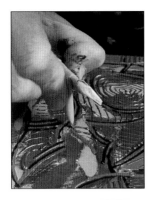

5 接著畫上線條、圓圈，和小點的網絡，此步驟必須全程懸腕，小心不要將好不容易畫好的部分弄壞。所以畫家畫圖時會不斷地旋轉畫布。

6 接著，將圖畫立起來，放在離畫者較遠處，看還有什麼需修飾加強的部分。因為背景的紋理比靴子本身複雜，所以觀賞者的視覺會失去焦點。

7 再用一次擠花袋，在原先的紅線內加上一條橘線，相同的橘色先用來畫輪廓，再用來加強背景的橢圓形，至於靴子其他部分，則添加上一些較細的線條網絡。

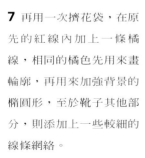

刀畫法
(PALETTE-KNIFE PAINTING)

如果您偏愛顏料濃厚的質感，可以嘗試以調色刀創作（調色刀的種類請見22頁）。刀畫法也是厚塗技法的一種，但卻與畫筆做出的效果大大不同。畫刀扁平的刀刃，能夠鋪平、擠壓顏料，創造出有脊的扁平筆觸。

隆起的脊能捕捉光影，其陰影將轉變為顏料上一道細膩的線條，自然地定義物體的邊緣或形狀。以花卉為例，運用不同形狀的畫刀，來描繪一片片花瓣與葉片，而刀邊與刀尖則可以用來畫花莖。

畫刀也適合用來模擬各式各樣的質感。例如，畫粗糙的石牆時，先用幾種不同的畫刀筆法上色，再用其他顏色來拋光；因為厚塗技法通常以拋光收尾。

整幅都以畫刀完成的畫，會呈現生動的表面效果，同時加強物體之戲劇性。因此，描寫岩石風景時，畫刀可能是最理想的工具。然而，與用畫筆的厚塗技法一樣，也可以僅將調色刀技法限制在畫面的某個部分，讓它成為視覺上的焦點。

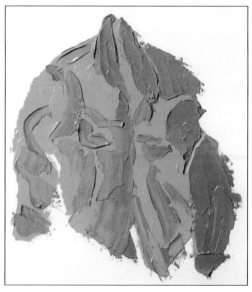

1,2 上第二層色彩前，底色必須已經完全乾燥；可以利用吹風機縮短等候時間。用畫刀的刀尖，沾取未經稀釋之顏料，並將它壓到紙上。壓第一層色彩時可多用點力，使它看來較為平整；至於上第二層的咖啡色時，輕塗即可，讓顏料表面有些厚厚的起伏，和明確的邊緣。

3 像這樣稍微扭轉畫刀，可以讓刀尖刮進顏料裡，結合畫刀技法與擦刮畫法（SCRAPING），讓外緣的黑色與白色反光，強化畫面整體之邊緣效果。

4 以刀尖沾白色顏料來加強線條，三角形的筆刀具有出人意料的潛力，可以畫出非常精確的效果。

5 用普通調色刀筆直的刀刃，刮去一些還未乾的咖啡色顏料，顯出夾克的釦子。高濃度的顏料乾得慢，因此有足夠的時間處理畫面。

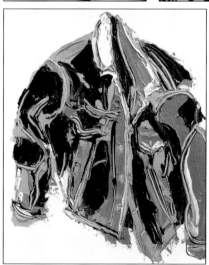

6 再加上更多黑色與白色顏料，修飾畫面，完成整件夾克的描寫。

遮蔽法(MASKING)

　　想要用畫筆畫出筆直銳利的邊緣，幾乎是不可能的任務，因為拿著畫筆的手不能長時間維持穩定，所以畫出的線條也就歪歪斜斜。其中一個解決的辦法是，沿著尺來畫邊緣，但是顏料還是會從尺的下方滲進去。這時，應使用遮蔽膠帶。

　　抽象畫家常使用遮蔽法，來表現抽象形乾淨而銳利的線條，但這並不表示在寫實的題材上，遮蔽法就完全派不上用場，相反地，它具有相當的用處。假設正以透明技法畫一幢白色房子，想要直接利用畫紙的原色表現白色牆面，為了避免任何色彩滲入，破壞乾淨的邊緣，就必須先貼上遮蔽膠帶，等畫完背景後再將它撕掉。

　　或著，當選擇以不透明技法創作，主題是從室內透過窗框看室外的景色時，同樣可以用遮蔽膠帶，來創造室內與室外間銳利的界線。在結合透明與不透明手法的圖畫中，可能需要在厚塗技法表現的主題上，留下明確的邊緣，例如，有紋路的布。遮蔽膠帶能保留較為淡薄的色彩，因此可以先塗上稀薄顏料，在要保留邊緣處貼上遮蔽膠帶，就可以自由地上色，不必戰戰兢兢地深怕有所失。

　　無論是在畫紙和畫布上，都可以使用遮蔽畫法，然而最好避免在紋理過重處使用，因為當紋路過深時，膠帶只能黏住上面凸起的顆粒，而顏料就會由下方滲入，效果就大打折扣了。

1 在畫布上塗上淡淡的黃與紅當襯底，等顏料全乾後再貼上膠帶。

2 這幅畫的特色，就是兩種色彩的對比：不透明與透明的，以及平整與不均勻的。畫家正以軟毛筆均勻地塗著鮮明的紅色。

3 最後，將遮蔽膠帶小心地撕下來，露出銳利的線條。膠帶必須等顏料全乾後再撕，因為乾燥的顏料表面，會形成一層堅硬的樹脂，將隨著膠帶被撕掉。

創造抽象形
(CREATING ABSTRACT SHAPES)

下面這幅畫中，畫家用了非常多種基本技法，創造出抽象效果。

遮蔽膠帶在此被用來保持橢圓形明確的邊緣，顏料則混入纖維膏，用塑膠梳子擦刮，創造出破碎圖形，有助於將橢圓形拉到畫面前方。

遮蔽膠帶被用來勾勒，並保持三個主要的橢圓形，切記要用手指多壓一壓膠帶，使它與紙面密合，才不至於讓顏料滲漏出來，破壞銳利的邊緣。

擦刮法 (SCRAPING)

雖然畫筆是上色時最理所當然的工具，但卻不是唯一的選擇。顏料可以被擠壓到畫布上（見60-61頁），也可以擦刮方式來塗佈。

擦刮法不是出於刻意的計畫，而是一種即興式創作，信手拈來的塑膠尺、過期的信用卡，或是撕除壁紙時使用的刮刀，都可以當做擦刮時的工具。它的效果類似刀畫法，但所上的色彩比調色刀更平、更薄。可以將透明顏料擦在不透明的底色上，當然也可以倒過來運用。另外還有一種，將明亮的壓克力溶劑擦在圖畫上的手法，能夠製造出一層拋光效果，強化色彩的深度與強度。

擦刮法能刮出平整表面，也能刮出各色紋路，讓畫面充滿對比的趣味。如何利用擦刮法刮出紋理效果呢？答案來自於鋸齒狀的刮刀。可以自行設計、製作此類工具，將硬紙板或塑膠片，剪出鋸齒狀邊緣，就可以創造出如74~75頁所示範之各式紋理效果。

1 將帆布板平放，用一張塑膠卡片，薄薄地將顏料塗佈在上面。也可以使用金屬材質的刮刀，不過塑膠製品具有彈性較大的優點。

2 將深色顏料刮到藍色背景上，雖然用的是未經稀釋的濃度，然而經過擦刮後，色彩卻薄到可以見到底色，與上了一層拋光的效果相似。

3 刮刀越堅硬，擦刮出的效果就越厚，越參差不齊。現在正爲畫面創造一些表面質感。

4 塑膠卡片向下刮出風景倒影，爲了正確模擬倒影的色彩，應使用較透明顏料。

5 遠方湖岸上的枝葉，是以濃厚顏料舖陳出來。雖然顏料厚度與之前使用並無不同，但因爲沒有在畫面上拖移，造成短而中斷的筆觸。

6 成品所展現出的效果，是傳統工具無法達成的。與薄紗般色彩相對比的，是精心畫出的半厚塗效果與生動的邊緣質感。

薄塗法(SCUMBLING)

　　破色畫法有許多種，薄塗法是其中之一，它能在已有的顏色上，創造出另一層不均勻的色彩。它是一種油畫畫法，由於必須等底色全乾才能疊上另一層，所以像壓克力顏料這種速乾型素材，極適合使用此技法。事實上，薄塗法是一個自然的畫法，許多藝術家並不知道自己正在應用的，就是此種技法。

　　薄塗時，有兩種可能選擇：與底色對比或相近的顏色，例如，在

薄塗的天空

1 在畫紙上平塗底色，等完全乾後，用鬃毛筆或人造毛筆，沾取未經稀釋的淺紫藍色顏料，輕輕覆蓋在底色上，塗的時候，不斷地改變畫筆角度，讓底色可以從筆觸間隙處顯露出來。

2 當第一層薄塗色彩乾了，加入第三個色彩——蔚藍色。不要完全覆蓋第一層色彩；因為薄塗法的效果，就是要顯出交相輝映的層層色彩。

中灰色上薄塗一層中性色,代表石牆的紋理;或在深而鮮的藍色上,重疊一層淺藍或紫色,來強化鮮明的顏色。

切記,不要將底色完全遮蓋住,因此,畫的時候常需要用筆刷、抹布,甚至手指,輕輕摩擦。如果在畫布上作畫,因為顏料只會附著在紋路凸起部分,所以帆布上的紋路會使效果更加理想。雖然如此,還是可以在平滑的紙面上,使用薄塗技法。

壓克力畫家常使用濃厚的顏料來畫薄塗技法,但也可以薄塗上一層稀釋過的顏料,並在其上直接運用乾筆畫法。或者可以混入亮光劑或啞光劑,創造出半透明的薄塗筆觸。

薄塗法是一種不太精確的技巧,不能將色彩侷限在一個小區塊中,因此,在還未畫天空前,畫家先用遮蔽膠帶將它貼住,膠帶移開後便會出現一條銳利邊緣。此外,畫家也將遮蔽膠帶貼在畫紙四邊,如此便可保持漂亮筆直的邊界,與柔和的破色薄塗效果成對比。

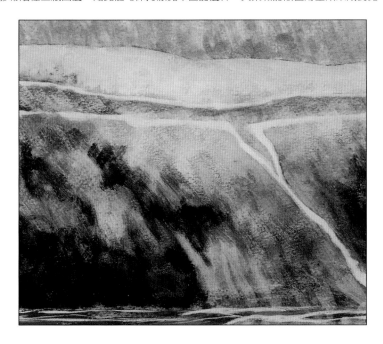

刮修法 (SGRAFFITO)

刮修法，是一種從油畫技法中借來的畫法。其英文SGRAFFIO來自於義大利文GRAFFIARE，是抓、搔、擦、刮之意，在繪畫用語中，指的是讓畫或畫布底色（白或彩色）顯露出來的一種方法。

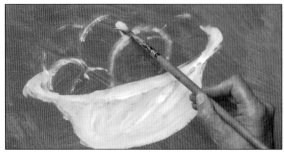

1 刮修法，可用來顯露畫紙或畫布白底的原色，但在此畫家要的是另外的色彩，所以在畫水果和籃子，先在帆布塗上一層紅色底色。

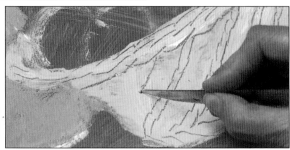

2 畫藍色背景時，稍微留下一部分，不完全將紅色底色蓋掉。接著還要將藍色顏料再刮掉一些。

3 因為緩凝劑的幫助，顏料還有點潮濕，可以被刀尖刮掉，若是顏料已經乾涸，就再加一些力道，此法可以刮掉第一層顏料，也可以刮掉更下面的底色。

4 刀尖與刀刃都可以在藍色背景上刮出線條。

5 畫水果時，用刀尖刮出檸檬上的紅點來。在籃子左側加上一層淡淡的拋光，表現陰影，繼續做出更多擦刮痕跡。

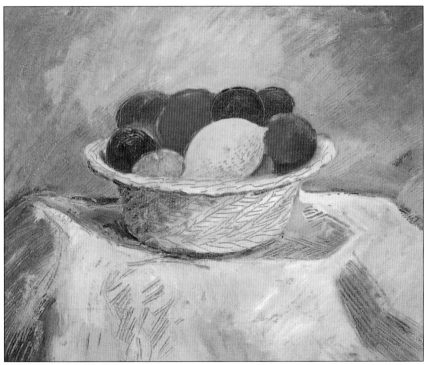

6 整幅畫的效果來自於選色的正確性，也就是每一區紅與藍的對比。在藍色背景上擦刮出明亮的紅色，讓它與水果的紅色相呼應。這些擦刮出來的線條，同時也給人非常強烈的印象。

噴灑畫法 (SPATTERING)

在紙上以顏料噴灑出細緻的點點繁星，創造出非常漂亮的紋理效果，讓原本平板的畫面不再乏味單調，適合用於背景與靜物。

水彩風景畫家有時會運用噴灑畫法，表現懸崖峭壁與沙灘破碎的外觀，或以白色不透明顏料描繪浪花噴濺之美。噴灑畫法對畫面造成的效果是透明的，但並不表示，畫者絕對不能使用不透明技法。例如，刻意製造一種平滑與粗糙質感的對比，也就是只在某部分使用噴灑技法，而其他部分則維持厚重均勻的上色方式；或者直接在厚重底色上噴灑一層薄薄斑點。

最常用來製造噴灑效果的工具，是用過的舊牙刷，也可以使用鬃毛刷，而後者會造成顆粒較大、較為粗糙的噴灑效果。還有澆花用的灑水器，或與染料的定色劑一起賣的噴灑器，都可以用來製造大面積，卻非常細緻的紋理。使用上述這些方法時要小心，請先以遮蔽膠帶，貼住不想出現噴灑效果的部分（見64~65頁）。

無論選擇的是何種方法，必須小心噴灑，因為噴出顏料不易控制，會出現在不該出現的地方，例如：衣服上、地上、牆上，甚至桌面上，所以事前做好保護工作是必要的；因為壓克力顏料一乾就很難擦掉。

上圖這幅風景畫，構圖與色彩皆非常簡單，唯有前景稍微有些細節處裡，稍後並於此處加上灑畫技法。

不透明顏料的噴灑畫法 (GOUACHE SPATTER)

　　有些畫面非常難以透明技法來表達，如碎浪上的細小浪花，或狂風下白雪紛飛的景緻。這時，利用不透明顏料中的白色與潑灑法，噴灑在透明底色上，可達到效果。

1 白色不透明顏料的潑灑技法，是畫面最後的處理步驟，如果繼續在上面創作，就會使效果完全消失。畫的時候顏料要非常濃厚，太薄的色彩會隱於水彩底色當中，徒勞無功。所以，請事先測試色彩，如果顏色沒調好，雖然可以用水洗掉，但也會將畫好的底色一起洗掉，等於重新開始。

2 因為不透明顏料比水彩厚，所以也比水彩好控制，可以隨心所欲地灑在最正確位置。灑的時候將牙刷拿離畫紙數公分遠，接著快速滑動大拇指。

3 過猶不及，點到為止即可。

73

紋理畫法 (TEXTURING)

　　這是壓克力顏料最擅長的技法，幾乎沒有它做不出的紋理。厚塗技法、刀畫法、擦刮法、擠壓畫法，都是單靠顏料本身就能達成的紋理效果，若是再混合其他素材，如，沙子、鋸屑，甚至利用紋理膏多變的特性，再疊上顏料，壓克力顏料可說是無所不能。

　　壓克力紋理膏是設計用來墊在顏料底下，然而它也可以混在顏料當中。上紋理膏並無一定方式，可是必須上在較粗糙的表面上，因為若畫在畫布板上，會出現裂縫。上紋理膏的方式有以下幾種：以調色刀塗出的紋理，粗糙而不規則；以鋸齒狀的刮刀，可梳出直條紋或波浪紋；也可以抹布或硬掉的筆刷拍上紙面等等。先上一層紋理膏，在未乾前壓上一些東西，便可以製造出一些自然，或特別的紋路圖案。

　　像這樣的圖案，可以由各式各樣、隨手可得的日用品製成，如皺皺的錫箔紙，或硬掉的油漆刷。還有些可以辨認的圖案，是由扁平的壓模工具印成，如硬幣。

　　基本上，紋理應該以表現創意為主，而不是刻板、乏味、平庸的。比起寫實的題材，紋理技法更適合表現抽象作品。嘗試模仿某種物體的意圖常會失敗，但有些城市景像，卻可以藉由紋理技法達成，例如，磚頭與石牆的質感。

　　探索與實驗是繪畫學習過程的一部分，值得投注心力。以下提供一系列例子供讀者們參考。

錫箔紙

塗好紋理膏後，不要等它乾，直接壓上一層錫箔紙，畫紙表面會呈現粗糙的雕刻效果。

顏料與沙子混合的效果。磚紅色或灰色混合沙粒後，會產生磚塊或石頭的粗面效果。

泡泡紙壓過的效果。讓靜物的背景更生動有趣一些。

布料壓過的效果。在此用的是毛巾布，製造出稍微突出的紋理，適合用在肖像畫中模擬布料質感。

用鋸齒狀刮刀梳過或擦刮過顏料表面，創造各式各樣紋理，適合描繪樹木或風吹草低之景象。

先用亮光劑將碎裂蛋殼黏在紙面上，再塗上色彩，適合表現岩石海灘的近景。

將硬幣壓進塗好紋理膏的表面，再塗上一層透明顏料的效果。可用於抽象題材，表現粗糙與平滑表面的對比效果。

75

底稿 (UNDERDRAWING)

　　畫圖時並不一定得先打底稿，有經驗的畫家有的時候會省略打稿的步驟，先以少量的鉛筆線與畫筆的筆觸來定義物體的形狀與位置。然而，除非經驗非常豐富，並且對正在進行的圖面架構非常有把握，否則還是建議您先從打底稿著手，尤其是當選擇的題材有些複雜，或包括了難畫的人物的時候。

　　若您準備使用不透明技法，由於顏料將會完全遮蓋底下的圖案，所以使用何種素材來打稿都無所謂，可以是鉛筆、炭筆，也可以用筆刷或淡彩，但若是選用的色彩較為蒼白，就要避免使用炭筆，否則顏色會變得髒髒的。有些畫家刻意創造這樣的效果，但大多數人還是較喜歡乾淨的色彩。

　　若是準備使用透明技法，您可能就得多花點心力來計畫繪圖的步驟了。由於薄淡的色彩遮掩不住任何錯誤，所以畫底稿的時候要特別用心。此外，若是在上的色彩很清淡，粗線是藏不住的。雖然在大多數的情況下，畫面上出現一兩條鉛筆線並不沒有什麼大不了，但有些時候卻大大有關係。舉例來說，在一幅風景畫中，您在海與天之間畫了一條地平線，但上了色之後又決定降低這條線，於是它就會出現在天空的中央，糟糕的是，因為壓克力顏料乾了之後會形成一層塑膠膜，所以這條線是擦不掉的。因此，打稿的時後儘量輕，保持線條越淡越好，並避免打上陰影。不要急著塗色，等到確定了整幅畫的構圖都沒有要修改的地方後，才動手上色。

在這幅畫中畫家運用了炭筆與蔚藍色，為她的人物題材畫速寫。她選擇把大部分的背景留白，只上了黑、白的線條與紅土黃、黃色的色塊，接下來她用鎘黃與鮮橘色繼續鋪陳圖面，這些鮮亮的色彩有助於描繪與定義肖像的形體。

底色 (UNDERPAINTING)

在印象主義派改革油畫技法之前，畫家描繪風景並不直接在戶外面對實景，而是在畫室中先以素描打底稿，接著畫色調習作，通常是咖啡色的，來建立整個圖面架構與定義物體的形狀，顏色是最後才上的。

就油畫而言，這樣的過程十分費事，因為畫家必須等到一層顏料乾了才能上另外一層，所以對壓克力顏料這樣速乾的素材而言，同樣的繪畫步驟就簡單多了。有些油畫家會用壓克力顏料上黑白底色，再以油彩上彩色；有些壓克力畫家則模仿油畫的技巧，在黑白底色上一層層拋光，直到完成整幅畫作。

這種做法僅適用於室內繪畫的題材，尤其對較大較複雜的構圖，如一大群人或大型而複雜的靜物畫，這種先上底色再塗顏色的做法，比僅用上底稿（見76頁）的畫法更能掌握畫面整體的明暗變化。

有時候上了底色的圖畫完成度就已經相當高，這時色彩的選擇就必須非常小心，得當自己在一層彩底上作畫一般。您可以以單色的色調當底色，在於其上重點式地畫上與其對比或相近的色彩，或是僅上一層灰色。然而，若是一層層的底色過於清淡，就有可能失去色彩的純淨度，所以這種畫法適合描繪低調的題材。

以黑白上底色，在黑色中加入水分來調整灰階的明度，製造出色調的構圖。

同樣的，讓某些區域留白，避免讓半透明的水彩薄塗效果出現濁濁的感覺，而在深灰色的背景可強調桌面的咖啡色。

蠟排擠 (WAX RESIST)

蠟排擠這種技法，靠的是油與水互不相溶的物理特性。它與遮蔽法類似，可以阻止顏料滲入畫面的某些部分，但效果卻大不相同。

基本的畫法非常簡單。只要用蠟筆在白紙上塗抹，再薄塗上一層水性顏料，上過蠟的部分因無法吸收顏料，會產生許多自然的白點。

這是水彩畫常用的手法之一，用來描繪白雲、浪花、水紋、岩石，或石牆的溝縫。當然還有很多可能性，尤其特別適合混合媒材的作品，例如，墨水混合壓克力顏料的畫法。

此外，材料也不僅限於白色的蠟燭或蠟筆，粉蠟筆、油彩棒等畫材也都適合創造蠟排擠效果。畫法是先用它們畫出一些漂亮的色彩，再疊上完全對比的色彩顏料。另一種畫法是，在一層層鋪陳畫面的同時，將蠟塗抹在畫好的底色上，接著疊上顏料，再塗蠟，以此類推，完成整幅圖畫。此技法所用的紙必須非常耐用，因為在一層層塗蠟上色的過程中，太薄的畫紙會被刮破。此外，用的顏料濃度也不能太高，否則過厚的色彩會完全遮蓋蠟排擠的效果。

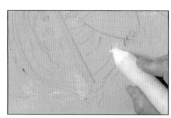

1 在水彩紙表面塗上石膏液，創造一些紋理，同時減少白紙的反光。接著以鉛筆線打稿，為畫面上的紫色高麗菜，提供蠟排擠技法的補助線。

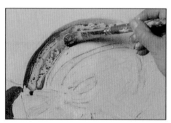

2 稀薄的顏料避開蠟質流到兩邊。小心不要使用過厚的顏料，因為會完全遮蓋掉蠟排擠的效果。

3 以蠟燭較尖銳的邊緣再次描繪細節。已上色的部分，有助於畫家分別出何處是上過蠟的。

4 塗上另一層顏料以創造更多紋理。因為水分避開蠟質，出現許多小斑點與小水滴。

5 用刀尖刮除留在蠟質上的色點，創造出更精確的線條。

6 在塗好之顏料上使用白色的油彩棒，使高麗菜葉的邊緣更清晰，在此之前，它們看來較模糊。此外，油彩棒還可用來加強高麗菜的中央部分。

7 完成之圖畫表現出栩栩如生的圖案與紋路，用來描繪菜葉與盤子的油彩棒，為圖畫帶來繪畫感。

混合媒材

壓克力顏料比任何其它的畫材，都適合所謂的混合媒材畫法（MIXED MEDIA）。它不只可以混入不同物質，創造出各式各樣的紋理，也可以與粉彩、彩色墨水、水彩、不透明顏料，及其他多種畫材共同創作，包括：鉛筆、蠟筆、粉蠟筆、粉筆或炭筆。

插畫家繪畫時，常結合壓克力顏料與其他多種畫材，如寫實的主題配上隨性的衛生紙拼貼，或以壓克力顏料塗滿底色，再以鉛筆、炭筆、粉彩、鋼筆，與彩色墨水描繪細節。這些組合讓畫面更生動有趣，比完全用不透明顏料所畫的作品更受歡迎。

另一方面，壓克力顏料的出現，有助於油畫畫法的革新。壓克力顏料對油畫畫家而言，與其說是競爭對手，不如稱它為油彩的得力幫手。因為油彩可以安全地塗在壓克力顏料上，所以油畫家們常先以壓克力顏料打底，將主要部分初步地塗上顏色，再用油彩舖陳整個畫面。

此做法為油畫家省下不少時間。過去畫油畫時，畫家得等上一段不算短的時間，等塗上的色彩夠乾之後，才能疊上另一種色彩。若全部用油彩作畫，光是這個步驟就必須花費好幾天，然而若以壓克力顏料代替油彩打底，畫家幾乎不必等候，就能繼續畫上油彩，因此，油彩這種不易乾的畫材，可以留到最後一步，用來調整細部與調色。

值得注意的是，油彩可以疊在壓克力顏料上，壓克力顏料卻不能疊在油彩之上，以後者的順序作畫，顏料剛塗上去時可能沒什麼問題，但時間一久，油彩中的油質會排擠壓克力顏料，圖畫壽命很短。

對雕塑家與工藝家而言，壓克力顏料的出現是一大福音。除了是塑膠與玻璃纖維製藝術品的當然塗料，它還可以塗在金屬、木頭，和石頭之上，尤其是當藝術品必須擺放在室外，而防水被視為一項重要考量的時後。

不透明顏料
(GOUACHE)

壓克力顏料與不透明顏料有共同的特性，因此彼此有相輔相成的效果。以不透明顏料創作時，可以直接使用高濃度顏料，也可以加水稀釋，利用它半透明的薄塗質感。

壓克力顏料混合炭筆
(ACRYLIC AND CHARCOAL)

如同水彩或不透明顏料,當畫家將壓克力顏料薄薄地塗在紙面上時,若與其他各種畫材結合,便能創造更多采多姿的藝術作品。

炭筆本身是種多元素材,可以畫出非常細膩的線條,也能塗抹出各種光影明暗的區塊,加上壓克力顏料的色彩表現,使其效果更加變化萬千。

因此,壓克力顏料混合炭筆的技法,並非僅只一種。以肖像為主題時,可先以炭筆構圖,為背景上色調,再換顏料描繪肖像的頭臉,最後再以炭筆修飾細節。而以風景為題材時,則反之,先以顏料薄薄打底,再以炭筆描繪出細節與色調變化。

畫材間的混合類似男女間的婚姻。好的混合媒材畫法,兩種顏料在彼此混合時,仍然保持著各自的獨特性格。炭筆畫出來的圖案是沒有光澤的,所以除非有特殊理由,必須讓它與壓克力顏料呈現質感上的對比,否則最好讓顏料保持平光,因此,稀釋時盡量不要使用溶劑,用水即可。

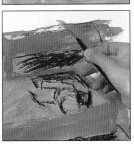

1 以稀釋過的顏料作畫,儘量讓塗出來的色彩一樣薄,如此才能容許炭筆均勻塗佈在表面上。圖中示範,畫家用的是水彩紙。

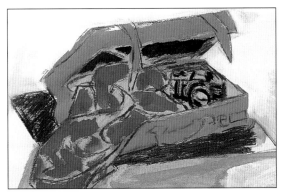

2 用一支較粗的炭筆,在已經塗好的底色上,逐步鋪陳出整個畫面。

3 當畫圖工具與上色工具混合使用時,線條與色彩必須同時進行,否則容易失去畫面的整體感。此處示範的是花色衣物上,炭筆線條間的色彩。

噴霧嘴
(mouth diffuser)

4 在圖畫未乾時，整個畫面的左邊都以噴霧嘴噴上水，若沒有噴霧嘴可用噴水瓶來代替。

5 在這張特寫中，可以看到噴水後的效果，也就是柔和砂狀的質感。等紙乾後，再繼續畫上炭筆與顏料。

6 炭筆部分與布料都描繪完成後，用一隻細鬃毛筆點上紫紅色，這明亮的色彩可平衡手提箱的暖色，如果沒有這平衡的步驟，手提箱的顏色就會太過突出。

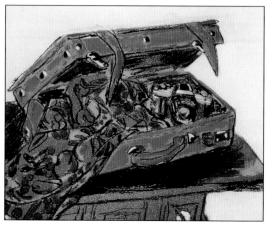

7 最後的修飾，包括手提箱的金屬釦，與桌子上炭筆畫出的陰影。

不透明顏料混合炭筆
(GOUACHE AND CHARCOAL)

　　這幅示範圖中，炭筆是最先使用的素材，它柔和而帶點髒髒的墨色，為圖面創造強烈的架構，也具有易於修改與用色覆蓋的優點。以炭筆打稿時，請儘量維持畫面整潔，否則細小的炭粉會弄髒後上的色彩。從色調的明暗開始，慢慢地將稀釋過之色彩填補上去。

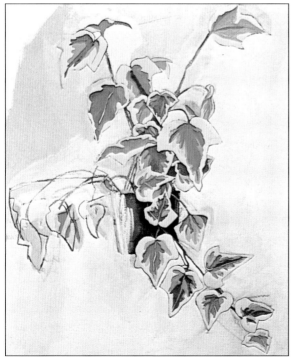

以炭筆描繪常春藤莖葉的輪廓線。使用小型的貂毛筆，輕輕擦掉多餘的炭粉，在之前的色調底色加上色彩。

壓克力顏料混合彩色墨水
(INK AND ACRYLIC)

壓克力顏料與彩色墨水可說是天生一對，適用於透明技法的表現。有些彩色墨水是水性的，有些則是壓克力膠底，無論是哪一種，都具備透明質感，與色彩深度，所以，特別適用於強化壓克力顏料的透明畫法。

黑色的繪圖墨水（又稱墨水）較濃也較不透明，可用來畫線，也可以搭配稀釋過的壓克力顏料使用，多半以筆刷沾取，畫在壓克力顏料層上或旁邊。黑色墨線給人非常強烈的印象，因此，多用在粗曠的作品上，讓大面積的色塊平衡感覺較濃厚的黑色。

可以嘗試使用不透明的壓克力顏料，配合透明的彩色墨水，來增加這種技法的可能性。其實就像其他所有的混合媒材技法，壓克力顏料與彩色墨水的混合技法，也沒有固定的繪畫方式，多嘗試就可以找到最適合的畫法。

1 由於這幅畫有點複雜，所以，畫家在上色前，先打了一層底稿，接著塗上彩色與黑色墨水，並用手指勻開。畫家所選擇的繪圖墨水品牌爲 LIQUID ACRYLIC，是一種液狀的壓克力墨水，有很多種顏色可供選擇。

2 直接用滴管上黃色墨水。也可以用筆刷塗色，但滴管上色的效果很自由，與畫家的風格較爲相似。

4 在這張特寫中，可以看出彩色墨水與壓克力顏料的質感差異。彩色墨水畫的是近景中紫色的小船，與黑色的筆觸，其上則覆蓋著壓克力顏料。

3 畫家想要天空有較稀薄鬆散的效果，所以用抹布抹開水性蠟筆的筆觸，創造出些微水氣彌漫的感覺，平滑的紙面讓色彩更容易被推開。

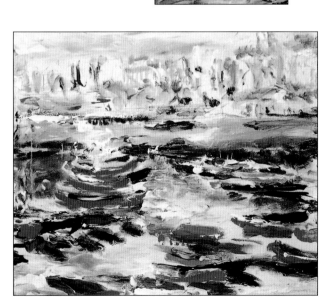

5 再次使用滴管上色，用小小的紅色筆觸來表示背景中的小船，並與近景中的紅色小船相呼應。

6 畫家並不想在畫面的任何角落作太過寫實的描寫，所以畫中的船與人，都只有大致的輪廓，沒有精細的描繪。雖然僅靠著色彩與筆觸的變化，還是可以感受到海港的風光與氣氛。

壓克力顏料混合不透明顏料
(ACRYLIC AND GOUACHE)

藝術家常同時在圖畫上，使用不透明顏料和壓克力顏料。這兩種顏料是彼此相容的，差別在於壓克力顏料因為不溶解於水，所以無法創造出淡出效果；而水彩與不透明顏料，乾了之後，還可以藉著水來變化效果。因此，對於單一色彩的繪畫技法，壓克力顏料是非常有用的素材，它與不透明顏料一樣速乾，也可以繼續在上疊色。它們之間的差異在於，不透明顏料塗出的色彩，還可以用水修改，而以壓克力顏料畫出的底色，不會受到影響，畫家等於是在真正有色彩的表

1 在這幅畫中，畫家利用壓克力顏料快乾的特性，先畫了一層底色，決定畫面整體主要的明暗，再疊上不透明顏料。壓克力顏料乾了後就不能溶於水，因此能提供一層穩定的底色，任由畫家用水控制其上的不透明色彩。這層生赭色的壓克力色彩，完全不受後上不透明顏料影響，也不會弄髒上面的色彩。

面畫圖。如果壓克力顏料的底色會溶解，其中白色與中性色的成份，就會弄灰上面的色彩，正由於它不溶於水，才能保持純淨的色彩。

2 底色表達了完整的對比色調。深而不透明的色彩表現了模特兒後方的陰影，白色顏料則用在反光部分，當不透明顏料薄塗在上面時，這些明亮的白色，創造出有光澤的半透明質感。

壓克力顏料混合粉彩
(PASTEL AND ACRYLIC)

　　粉彩與壓克力顏料的組合，就像許多其他的混合媒材技法一般，可以表現它們的差異，也可以統合這兩種顏料，使其呈現出和諧的美感。

　　後面的這個畫法是一些粉彩畫家所愛用的。他們以壓克力顏料打底，再以粉彩鋪陳，有時整幅畫都重疊上粉彩，有時只畫上一部分，剩下的就讓它保留原來的樣子。因為單以粉彩塗滿整張畫是非常不容易的，先以壓克力顏料打底，可以避免因白底露出而造成的鬆散效果，故十分適合創造破色技法與色彩對比。例如，在藍底的一小部分塗上紅色或紫色粉彩，可以創造出令人驚嘆的燦爛效果。

　　畫材間銳利的對比，也可以用相反的畫法達成。先畫上粉彩或粉蠟筆的線條，再疊上加水稀釋過的壓克力顏料，如此能成功地將粉彩驅逐到第二位，讓它成為某個圖案的定義線，或強化細節的輔助線。

　　然而，這兩種畫材也可能相輔相成，壓克力顏料、亮光劑與啞光劑，對粉彩都有極佳的延展力，所以可以用層疊法鋪陳畫面：塗上顏料與粉彩，再疊上更多加了溶劑的粉彩或顏料。濕潤的顏料與溶劑會使粉彩畫出的線條暈開，創造出與水彩相似的筆觸邊緣，效果非常迷人。

1 先以粉彩畫出大略架構，大多數是線性的筆觸，這是以粉彩筆的邊緣或較短的邊所畫成。接著塗上稀釋過的壓克力顏料，由於它會形成一層塑膠膜，不但修飾粉彩筆觸，而且讓畫家在上面畫圖時，免除將線條弄糊的困擾。

2 在背景薄薄地塗上一層顏料。由於畫家同時鋪陳兩種畫材，所以，這幅畫將呈現統調的美感。

3 畫家繼續以粉彩和顏料鋪陳畫面，因為水彩紙表面有些粗糙，所以粉彩畫出的線條會呈現自然的破色效果。

4 完成的畫作。這是一幅成功的混合媒材之作，雖然兩種素材在質感上有些差異，但很難在畫面上分辨出何處使用何種媒材。

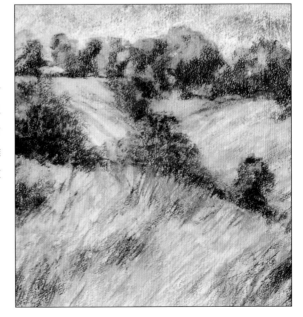

壓克力顏料混合鉛筆
(PENCIL AND ACRYLIC)

壓克力顏料混合鉛筆的畫法很有彈性，鉛筆線可以被蓋在底下，也可以疊在壓克力顏料上，不必拘泥於顏料的厚薄（詳見不透明技法與透明技法）。

若您對顏料與線條之間的強烈對比情有獨鍾，可以試試以鉛筆線表現圖畫的某個部分，再以顏料來表現另外一個部分。此方式被許多插畫家採用，他們故意利用畫材特性的差異，以及多色與單色的並置，達到一種超乎預期的效果。

然而，使用上述方法時，必須先有充分的把握，與熟練的技巧，所以在初學階段，建議先採用綜合兩種素材的方法來作畫。若使用的是透明技法，可充分利用壓克力顏料乾燥後的特性：畫水彩與或壓克力顏料的透明技法時，必須非常仔細地打底稿，水彩乾後，可以將鉛筆稿擦去，壓克力顏料乾了，會形成一層塑膠膜，所以鉛筆稿是擦不掉的，但卻反而有定色作用，所以，畫圖前先畫上美麗的鉛筆稿，

1 建築物大致的形狀是由壓克力顏料所畫。畫家選擇的是較為平滑的畫紙，比起水彩紙，吸水力較差。畫家並沒有讓顏料塗佈得非常均勻，而是做了一些筆觸，讓底色看來不那麼死板。

2 顏料乾了之後，畫家開始以鉛筆打上陰影。他所使用的是石墨筆，也就是沒有木頭包裹的鉛筆。接著以顏料畫藍天，再描繪塔頂的細節。

上了顏料後，再以鉛筆鋪陳出更多形狀上的細節。

　　不透明顏料當然也有定色的作用，但仍然可以在上面使用鉛筆。至於要用何種方式作畫，要畫到什麼程度，則完全取決於想要的效果。通常畫家會以鉛筆表現小範圍細緻的圖案，或就圖畫上某些部分，如花朵、花莖、葉片的邊緣、人的五官等，用筆描繪可能比顏料塗色簡單。另外，因為壓克力顏料乾得快，所以不太容易用它來為物體上陰影，然而可以用較軟的鉛筆來取代。

3 棕櫚樹葉的形狀是以石墨筆的各種筆法創造出來的，畫家正以細筆沾灰白色顏料畫出葉片的反光。

4 以幾條鉛筆的筆觸表現粗糙的石牆表面，並以石墨筆描繪出灌木下緣的陰影。

5 接著以石墨筆為建築物做最後的修飾，更忠實地呈現老舊石膏與石頭的質感。在這幅畫中，清淡的色彩與天空中自由的筆觸，營造了輕鬆自在的氣氛。

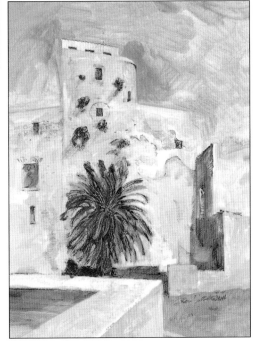

壓克力顏料混合水彩
(WATERCOLOR AND ACRYLIC)

　　讀到這裏，相信您已對壓克力顏料替代水彩的優缺點，有了相當的認識。除了替代，壓克力顏料和水彩還可以合作，同時出現在一幅畫上，並各自展現最大的優點，創造出更加另令人滿意的效果。

　　水彩畫家常在其作品的各個角落使用厚實色彩，也就是不透明顏料，來點綴整個畫面。也許是為了讓前景更突出，也許是模擬反光效果，或者可能只是單純地用來修正錯誤。他們通常會選用不透明顏料，或在水彩中混合中國白，但壓克力顏料可能是比這兩種畫材更理想的選擇；因為它不會讓上了色的表面呈現霧霧的、呆板的質感。

　　正式被分類為水彩畫的作品，通常也包括了壓克力顏料的創作。如果繪畫者的技巧夠純熟，能讓觀賞者分辨不出何為水彩，何為壓克力顏料，秘訣是將純粹的水彩，保留給需要營造半透明質感的部分，而在運用壓克力顏料時，注意不要讓色彩過於濃厚，讓它遮蓋底下的色彩，卻又不會突出於畫布的表面。例如，畫風景畫時，用純粹的水彩描繪天空與遠方的景緻，而以壓克力顏料（無論是單獨使用或與水彩相混）描繪近景，或任何需要紋理的中距離景物，像一堵牆或幾幢房屋。

　　由於稍微濃厚的顏料比稀薄的水彩，更具有存在感的質感，能創造出物體似乎進到畫面前方的錯覺，因而藝術家們常採用壓克力顏料來表現近景，描繪出很難單以水彩表達的細節與紋理，及遠近空間的立體效果。

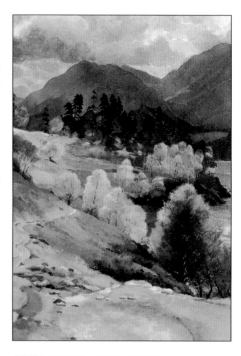

《遠眺烏爾之水》，哈索 · 哈里遜
(View over Ullswater by Hazel Harrison)

壓克力顏料被用來描繪前景的土地和樹木。在這幅畫中，兩種媒材的混合並不容易分辨，因為水彩與白色不透明顏料相混，也會產生類似效果，但畫家認為壓克力顏料比較容易掌握。

水彩混合不透明顏料
(WATERCOLOUR AND GOUACHE)

《金盞花》，珍．肯特 SGFA平面藝術畫會會員 (Corn Marigolds by Jean Canter)

水彩混合少量的白色不透明顏料。橢圓形的畫面邊界，使畫面看來呈現精緻的維多利亞風格，花朵的莖呈現彎曲狀態，葉片則向外生長，就像要破框而出，構圖栩栩如生而富於動感。

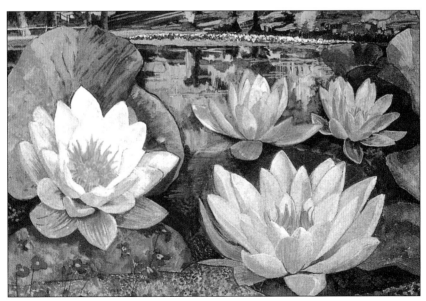

《睡蓮》，諾瑪．詹蜜遜 (Waterlilies by Norma Jamieson RBA, R0I)

這是不透明顏料與水彩畫在壁紙上的作品。詹蜜遜創作的方式很特別，她一半靠寫生，一半則透過投影片繪畫。根據她的說法，寫生可以傳達物體最純真、生動的形象，而照片則能鎖定所有令人感動的剎那，提供她足夠的時間，考慮繪圖的架構。對花卉題材而言，她會拍許多幻燈片，記錄下許多不同的角度、姿態與特寫鏡頭。她利用相機就像使用素描簿，並從中精心挑選出最迷人的作品，成為她下一幅繪畫的主題。

更多技法上的變化

　　彈性，是不透明質感顏料的另一個迷人之處。無論在繪畫的任何階段，不透明質感的顏料，都具有大規模改變畫面的可能性，使畫者得以自由地實驗各式各樣的構圖方式，與多種風貌的色彩組合。描繪靜物的過程中，如果感覺構圖太過擁擠，隨時可以塗抹掉其中一兩項物體；如果天空的色彩與風景畫其他部分不調合，可以利用一層不透明顏料遮蓋掉，或利用一層透明的拋光（Glazing）來改變其色相。調整色彩對比的方式中，拋光是最快、最省事的繪畫技巧之一。

　　以中濃度顏料上色時，新添的顏色不一定能遮蓋住其下的色彩。有些色彩，如深紅（crimson）或群青（ultramarine blue），必須與白色混合，否則就會呈現相對透明的質感。修改畫面時，若須使用這些顏色，就要在想修改的部分，先塗上一層薄薄的白色顏料，或石膏液，等乾了之後，再塗上這層新色彩。

　　想要作大規模的修改，唯有靠不透明色彩的遮蓋力。因此，必須犧牲水彩般透明的質感，否則不能在上色的過程中，塗抹掉整個畫好的物體，或改變其形狀。雖然如此，不透明質感的白色卻是其中的異數，它可以安全地重新定義物體，及強調反光，因此，水彩畫家常利用它來作最後的修飾。

黃色的拋光讓原來的綠色更鮮亮，而水壺上藍色的條紋則多了一些綠色感。

右上角是未曾經過拋光的原圖，與左邊的黃色拋光做比較。

以透明塗法改變色彩
右邊的作品說明了，透明塗法如何改變畫面整體的色彩。畫家將已完成的畫分成四份，其中有三部分經過不同透明色彩的拋光，而拋光方式是顏料直接加水稀釋。拋光前，建議先用一張不要的紙來試驗色彩的正確度。

紅色的拋光具有非常強烈的效果，將紫色的布整個轉成紅紫色，花盆則變成了橘紅色。

藍色的拋光也具有戲劇性的效果。紫色的布看來幾乎變成了藍色，而紅色的花盆蓋則轉成紫色，比原來的色調深許多。

改變構圖

1 其中一片青蔥的葉片被塗掉，在比較高的位置畫上另外一片。畫家正於白色的顏料上，塗上一層表示青蔥的黃綠色。

2 將所有修正過的部分，塗上與背景相同的紅色，濃度必須夠厚，現在修改過的地方已經完全看不出來了。

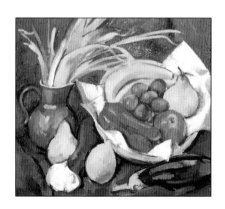

避免不必要的修改

仔細地打底稿，確認無誤之後才上色。如果構圖中包含筆直的邊緣，請沿著塑膠尺畫線。畫圖時多用點心，以避免不必要的修改。

修正錯誤

1 對稱的形狀是非常難畫的，像這隻水瓶就有些不平衡，畫家正以背景的灰藍色重新定義它的邊緣。

2 此外，邊緣的色彩太重了，無法忠實地表達水瓶的形狀，因此，畫家再加上一些灰藍色，讓它模糊，與背景融合在一起。

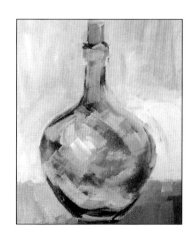

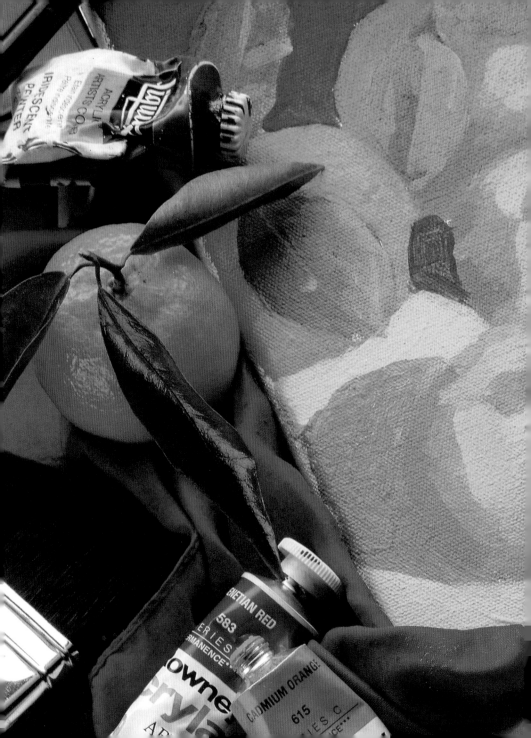

色彩與構圖

　　繪畫的過程中，有許多因素會影響畫者對描繪主題的詮釋。其中，顏料的質感與色彩被歸類為最重要的一項，它們能夠塑造繪畫的性格，讓觀賞者單從畫面就得到感動，即使未曾親臨實景。

　　所謂構圖（Composition），是指一種主觀的創作步驟，能為眼中所見的一切，建立視覺上的次序。透過構圖，畫家得以掌握其眼中的圖像世界，並以特殊的情境與排列方式呈現。把畫家的地位，由被動的模仿者，轉化為主動的表演者。

構圖的幾何原則

無論水平或垂直對稱，等分的畫面非常難以掌握，也難以令人有自然和舒適的感覺。所以，除非另有目的，避免絕對的對稱，幾乎是所有畫家必然的選擇。然而，風景或靜物的背景中央，有時會被地平線劃分成兩半，這時，有經驗的畫家就會適當地調整圖面，讓對稱線移動至他處。亦有極少數的藝術家接受挑戰，讓人人害怕的絕對對稱，變成整個構圖的加分之處。

構圖的成功與否，端看畫家是否能以廣而抽象的方式，來看待繪畫主題。為了達到此目的，必須忽視細節，專注在連結整體構圖的主要架構與形狀上。主要架構滿意了，其他的東西自然就會落在適當的位置上。

在正式以壓克力顏料作畫之前，建議您先以素描的方式打幾張草稿，這些素描稿可以簡化到只是在安排幾個幾何圖形。這樣就能夠在很短的時間內看到許多可能的構圖方式，然後從當中選擇一個最好

《北丘之樹》，保羅・包威斯(North Hill Trees by Paul Powis)
藝術家將風景簡化，僅剩單純的骨架，這骨架奠基於色調的強烈對比，與簡單幾何的相互作用。圖中的三個主要幾何形狀，為天空及兩座被小路分割的山丘。

的。您會發現，您的第一個想法可能並非最理想的構圖方式。

傳統上，所謂好的構圖，是指能將觀賞者的視線，集中到繪畫主題的圖面安排。達到此目的的最好方法，是在作品上，想像有一個橢圓或圓形的虛構區域，然後將所有主要的創作都集中在此區域。如此一來，觀賞者的視線就會舒適地停留在畫面中央，而不會被帶離開畫面。當然也有例外，當構圖的元素中有任何明顯的指標，如人的臉向著、或手指著畫面的邊緣，無論其是否位於畫面的中央橢圓形區域內，都會直接引導觀賞者的視線離開圖面。

裁切

這幅人物的特寫，因著兩個三角形，就是白色的人臉，與黑色背景間的交互作用，形成強烈的構圖。

前景的樹幹，平衡了建築物與其倒影的垂直線條，樹幹的上下被裁切掉了，使它們看起來更近。

花束的上方被裁切，使注意力集中到花束的中央部分，與花瓶的陰影。

裁切（Cropping），是指構圖時刻意捨棄掉主題的某個部分，讓它們離開畫面。有時，經過裁切的畫面反而更美。例如，位於前景的樹木，若從樹葉畫到樹根，都不裁切的話，會讓整個畫面的空間感過於緊張。適度地裁切，能將前景牢牢地帶到畫面前，使其具備畫框的作用。另外，裁切對於花卉的構圖，是個非常有用的工具。

統調與平衡

對於構圖而言，沒有不能打破的規則，只有所謂的指導原則。形狀與色彩色調的優美平衡，可以提升畫面每個部分的趣味。而設定視覺上的連繫，能讓畫面上的所有元素成為一個整體。色彩與形狀的安排，都可以成為連繫畫面的角色，使和諧的視覺關係得以建立。透過上述兩者，中距離的深色樹叢，與近景的灌木取得平

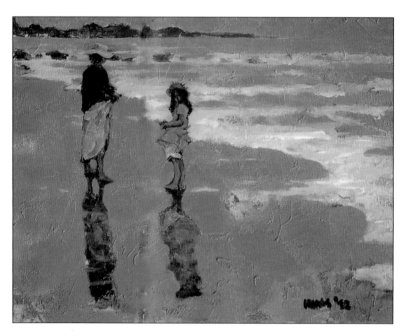

《濕沙灘上的兩人》，W・喬・伊寧斯 (Two on the Wet Sand by W. Joe Innis)

為了避免使畫面的色彩單調乏味，畫者先以粉色打底，並讓此暖色顯露在冷色的藍色，與藍綠色的背景中，與人物的膚色相互呼應。

衡的效果。

構圖時要避免絕對的對稱。當天與地在圖畫上佔著同等的面積，會給人不連貫的感覺。要避免將最突出的特點，置於畫面正中央，這會使構圖顯得乏味而無變化。

黃金分割（GOLDEN SECTION）

黃金分割是人類史上最受尊崇的構圖方式之一。是一種分割長方形的方式，被認為能分割出最和諧，也最美麗的比例，又稱為黃金比例。

黃金分割的概念至少已經有兩千年的歷史，它在同一長方形中，分割出兩個不同比例的區塊，它們有著最為和諧的關係。所分割出之較小長方形，甚至具有和原來的長方形相同的長寬比例。

黃金分割已經為人類的文明史貢獻了許多年，無人知道是什麼原因讓它如此特殊。在自然界中，許多植物或簡單生物的有機結構，常符合黃金比例，而這樣的藝術作品數量也相當驚人。令人驚訝的是，作品中有許多並非出於故意，之所以遵照黃金分割的原則，完全出於直覺。

黃金分割屬於幾何學，但多數藝術家寧可相信他們的視覺美感，而不用數學方法來分析。即使如此，大部分的畫作中，多少還是有些黃金分割的成分。基本上運用您自己的眼睛與直覺，其實是比較理想的構圖方式，然而黃金分割的理論，在初學者徬徨不知如何下筆的階段，仍然是非常有用的工具。

事實上，並無絕對好或不好的構圖方式。某幅作品中，可能有些人人稱許的安排，然而，若將同樣的構圖放在另外一幅作品上，卻未必合適。構圖時真正重要的，是以一種非常有自信的態度來作畫，清楚自己在做什麼，及為什麼這樣做。繪畫的主題與構圖為何如此吸引您，相信沒有人比您更清楚了。

黃金比例的分割法如右圖，作一正方形ABCD，平分CD於E，以E為圓心，EB為半徑，畫一圓弧，交DC延長線於G，畫AB延長線，AF等於DG，連接ADFG，此即為黃金分割。

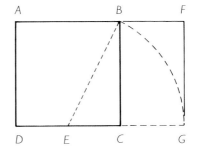

選擇視點

繪畫是一連串做決定的過程，是從繪畫的準備階段就開始了。不只要決定繪畫的主題，同時也要決定畫面的視點(Viewpoint)。視角上小小的更動，也許只是視平線稍微提升或下降，但可能對主題造成驚人的變化。低視點的圖面強調前景，前景中若有較高的物體，就會阻擋到遠方的景物。在畫靜物時，俯視的構圖會比平視來得理想；因為物體會自然在畫面中形成圖案。

視點對空間感的掌握，有著絕對的影響力。風景中可能有些樹木彼此重疊，以致於從某個角度看來就像只有一株，若是畫家稍微移動位置，它們就會分開，空間感也會大大不同。建議您花點時間，探索各種角度所帶來的不同風情，並試著利用觀景窗，限制繪畫題材的畫面。當然，若想以相片紀錄繪圖的靈感，照相機本身就備有現成的觀景窗了。

強調前景

在這幅畫中，藝術家決定將人物放在遠處。這個視點讓他得以從容地描寫，較為接近閃閃發亮，而又廣闊的濕沙灘。此外，畫家是以站姿作畫，因此人物的眼睛和他大約是在同一個視平線上。

強調圖案

在靜物的題材中，俯視可以強調物體平面的圖案，與彼此形狀上對比的趣味。請留意物體下方、旁邊，及中間的陰影，它們被處理在物體的右方，並以強烈手法分割淡色與中間色調，這些都是圖案形成的因素。

較低的視點會縮減海洋的可見區域。此外，人物的頭部會伸進天空，破壞整體構圖的美感。

淡淡地向下輕掃，描繪人影在沙灘上垂直的反射，對以水平為主軸的畫面，具有平衡的效果。

遠和近

　　觀景窗，可以幫助畫者決定畫面包含的主題大小及焦點。舉例來說，是要讓中間距離的樹群向前挪移一點，犧牲掉一些近景？或是將樹群往後挪，表現出更寬闊的前景？畫肖像或靜物時，要留多少背景的空間？移動觀景窗，在距離眼睛不同的位置觀察，觀景窗越接近眼睛，看到的景象就越寬廣。如果手上沒有觀景窗，食指與大拇指相接所形成的長方形，也有相同的功用。

光影所造成的圖案效果。

傳統式的風景編排方式：中間距離的樹林，及引導觀賞者視線到前景的小徑。

垂直式的編排，讓看得到的樹木變少，但近景中卻出現了一塊深色的草叢，既可作為視覺的引導，又可平衡樹木的色調。

　　可調式的觀景窗以兩片L形的紙板構成，使用時將兩者交疊形成水平或垂直的長方形，甚至是正方形。而紙板的顏色則以黑或灰色較佳，儘量避免白色。

選擇畫面的編排方式

　　選好視點之後，接著就是選擇畫面的編排方式。大多數的風景畫，強調水平式的編排，但也有少數特定的題材，如描寫高聳入雲的樹林時，宜選擇垂直式的編排。

焦點

　　並非所有的圖畫都需要焦點（FOCAL POINT），但的確有許多繪畫，具備吸引注意力的中心，能直接突顯主題。當您選擇描繪某處的風景時，可能是著迷於畫面中的某些特色，例如較遠處的一座建築物，通常會自然地成為畫中的焦點。在全身肖像畫裏，臉部會成為自然的焦點，而半身像中則為眼部。然而，在許多狀況下，您必須自行決定繪畫的焦點，通常可由色彩或色調的對比，來達成強調的效果。

就某種程度而言，這幅作品可以看作一種抽象的形狀安排，長形的弧線形成了畫面的主軸，值得留意的是，屬於負像的蒼白水面，與屬於正像的倒影，扮演同樣重要的角色。

《船夫的黎明》，W‧喬‧伊寧斯（Dawn at the Boatworks by W. Joe. Innis）

色調和形狀

　　深色背景強調畫面中強烈的色調對比，將目光吸引到船上的人物。然而形狀彼此之間相互協調的方式，也同等重要。前景中的斜線，將我們的目光引導到灰船的邊緣，連接至主題長而優雅的小艇上。人物及其倒影不明顯的弧線與之相互呼應，遙遙與後方水波的平行線相對映。

設計焦點

　　就空間而言，焦點置於何處常取決於主題的大小。在傳統上，風景畫

的焦點通常置於中間距離，可引導觀賞者的視線到整個畫面。能帶動某種程度的參與感，才稱得上是一幅優秀的作品。

記得前面提到的構圖原則嗎？請避免絕對的對稱，也不要把焦點放在畫面的正中央。這樣的做法太直接了，會將人們的目光固定住，不再於畫面上游動。

引導視線

您的目的是藉由焦點，吸引觀賞者的注意力，但要做得不露痕跡。我們的目光會自然地跟隨斜線或曲線，被帶領到畫面的中心，像是風景畫裡，從近景中蜿蜒進入的小徑或河流，或是靜物畫裡的布廉皺摺。

雖然這幅作品中並沒有明顯的焦點，但我們的目光卻會隨著畫面遊走，先是沿著右邊的人群，走到左邊的人群，最後到露天音樂臺，接著樹木中間的淺色形狀，又把我們的目光，由上方帶回畫面中央。

《格林威治公園之露天音樂臺》，約翰‧羅塞（Bandstand at Greenwich Park by John Rosser）

降低重要性

當焦點使畫面過於緊張時，就必須降低其重要性。在風景畫中，人造物（如建築）總是比自然物顯著，於是常有過於突出的危險。美麗的音樂臺之所以成為主角，一方面是因為人造，另一方面則是繪畫的主題。然而畫家真正想要表達的是，晴朗午後的隨性氣氛，因此，他避免使用精細的筆法來處理音樂臺，反而讓它與背景的樹木、前景的人群，淡淡地融合在一起。而畫面中重複出現的黃色與藍色，達到構圖的統一性。

以調子為主的作品

色調在繪畫中佔有非常重要的地位。雖然有所謂的線性構圖，然而單單以安排一系列形狀為主的構圖是不夠的，這樣的畫面平板而無趣，必須花點心思為這些形狀加上光影，畫面才會有立體感。

色彩都有本身所屬的色調，蒼白的色彩呈現高明度的色調，在為平面構圖加上色調時，可以表示非常清淡的灰色。然而，若繪畫的主題為一只白色的花瓶，就不能只平平地塗上清淡的色彩。光線和陰影都具有自己的色調，色調的構圖中，物體本身的顏色可能只佔了非常小的部分，其餘多半是光影之間的對比。

構圖 (COMPOSITION)

上面的三張畫屬於開放式的構圖，畫中的人物似乎馬上就會走出畫面。

相對的，右圖這幅舒適的景色，屬於封閉式的構圖，焦點集中在畫面中間。

色調 (TONE)

繪圖時，色調與構圖、色彩同樣重要，著手描繪上面這張人物像前，畫家先以黑白素描打了一張草稿，看看色調上的效果如何。

　　雖然物體本身就有色調上的差別，而且物體的本色，永遠要比光影的色調優先考慮，然而，對寫實而立體的作品而言，光影造成的色調變化，仍是將形狀立體化的決定性因素。

　　除了定義形體，色調也是創造空間感的要素之一。對色調變化的精確描繪，可以表現出距離感，不管是三度空間中朦朧的美感或清晰的透視。

　　因此，就三度空間的寫實畫作而言，精確的色調重現實在太重要了。建議您在繪圖的第一步驟，就思考色調的整體性。在計畫構圖線條的同時，將區塊間相關之明暗關係一併列入考慮。

調子的結構

　　圖畫中的色彩必須相互協調，色調亦然。一幅圖畫必須具備整體的色調結構，也就是明暗間的平衡與對位，來呈現獨立於使用色彩的美麗圖案。專業的畫家在繪圖時，會利用黑色與白色來修正其作品，讓圖畫看來更具美感。

《摩頓古堡》，保羅・包威斯（Castle Morton by Paul Powis）。

前景中的籬笆、樹木和陰影，是整幅畫最深的色調，完全沒有用到灰階中接近的黑色色調。

淺調子

　　這幅畫使用了高明度的調子，也就是避免了深色調的運用，但畫面中仍然具備足夠的明暗對比，使構圖充滿吸引力。每個區域中都有一些細微的色調變化（如灌木叢），表現出物體清楚的造型。這幅作品以被陽光刷白了的色彩，以及降低了的色調對比，來傳達氤氳的熱氣。對風景畫而言，精確地判斷色調與色彩是非常重要的，具備此種能力，任何一種戶外景色都難不倒您。

相對灰階(RELATIVE VALUES)

　　就像色彩一樣，請以比較的方法判斷色調。只看單一色調時，畫出的色彩多少會有些失真，因為在淺色背景上的顏色，通常看來較深，所以，畫圖時的底色用中間明度，可以讓您在塗上深色或淺色時，有所依據，會較為理想。如果使用的是白色畫紙，為了避免讓整幅畫的色調過淺，不要從最淡的顏色著手。相反的，從最深或中間的色調，漸漸地往淺色畫，並在繪圖過程中，不斷比較色調彼此間的關係。

高低對比 (HIGH AND LOW CONTRAST)

雖然無須刻意加強深淺之間的對比，才能讓色調呈現圖像式的美感，但是圖畫中絕不能缺少明暗的對比，否則畫面會平淡而沒有變化。至於對比的程度，則視主題與光線的狀況而定。肖像畫常以誇張的色調對比來突顯人物，而一般日光照射下的題材，則以中間色調為主，最深與最淺的色調皆未達到灰階的黑白階段。有些受到強烈陽光照射的風景畫，會出現較大的色調對比，然而仍然不會用到純正的白色。

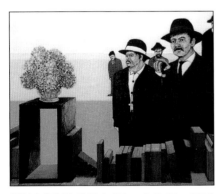

《佛羅瑞的駝背漢身後》，白林頓‧麥基
（After Jean de Florette）

深色而直立的人群、垂直放置的盒子，與呈水平的淺色背景相協調。

高度對比 (HIGH CONTRAST)

這幅畫的色調對比不可能出現在現實世界，因為在光線的照射下，衣服的黑色會有些微的變化，部分呈現中灰或淺灰。既然這並非寫實的作品，畫家利用了高度對比與銳利的邊緣，來強調人物的怪異及安靜，同時賦予與前景中物體相似的曲線形狀。畫家並未花太多心思在描繪人臉部的細節，使這幅畫成為平面式的習作。

調子的素描
(TONAL SKETCHES)

許多畫家喜歡在正式繪圖前，先以單色打素描稿。這是很有用的練習，能幫助畫家專注。畫此類素描時，請用較軟的鉛筆（4B或5B），或沾了繪圖墨水的水彩筆。不要太過貪心，過多色調會使稿子不夠清晰。只要針對主要部分畫上最深、最淺，及中間的二到三個色調即可。

色彩與色調

作圖的原則

　　色彩在定義物體上扮演著決定性的角色。舉例來說，畫紙上有一個檸檬，即使僅塗了黃色，沒有任何明暗變化，還是可以由其顏色及形狀辨認出來，只是因為檸檬缺少了立體感，看來並不真實，唯有加上色彩的光影明暗變化，才會有真實感。

檸檬的本色對照起背景的顏色是如此明亮，以致於整顆檸檬看來和剪影無異。黑白照片能將檸檬底面，只比背景稍淺一點的暗影部分顯示出來。

比較明暗色調

　　成功的創作常來自一連串比較與判斷。與其將物體和物體、區域和區域分開來看，不如將它們的色調抽離出來和鄰近的物體相比，看看孰深孰淺。自然界的物體通常具有不同的本色，例如，檸檬為黃色，茄子為紫色，但在光影的變化中，不同本色物體在某些部分，有時也會出現相同色調。

蘋果的本色比檸檬深，但卻比背景的醬紫色淺得多。有光澤的表面反映出暗調子的醬紫色背景，也造就了和蘋果上端相同色調的影子。

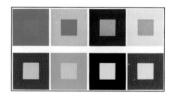

上圖有四對色彩組合，每一對組合中的正方形都是相同的色彩，因為放置在不同的底色上，讓人產生些許色差的錯覺。證明顏色會被周遭色彩所影響。

色調與本色 (TONE AND LOCAL COLOUR)

　　所謂本色，指的是物體本身真正的色彩。想要忠實地呈現人眼所見的色彩，必須同時考慮物體的本色，與經過觀察所得的豐富色調。由於我們的眼睛對色彩的敏銳度，遠超過對光影的觀察能力，以致於判讀色調說來輕鬆，做起來卻相當困難。您可以試著瞇上眼，因為眼睛半閉時，色彩對人眼的作用力會減低一些，細節看起來也會比較模糊，對色調的判讀有幫助。

創造色調並不只是將顏色調深或調淺如此簡單，物體的深色部分及淺色部分都可能與其本色迥異。例如，黃色的調子很明亮，降低色調會讓它失去黃色的本質，所以，黃色水果的陰影部分可能呈現綠色或咖啡色。一棵樹的陽光面幾乎是黃色的，陰暗面則可能是深藍綠色，甚至紫色，而樹木的本色也許只佔畫面的一小部分。

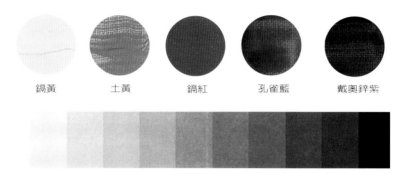

鎘黃　　　　土黃　　　　鎘紅　　　　孔雀藍　　　戴奧鋅紫

利用灰階

灰階是判讀色調時非常好用的工具。有助於學習調色盤中每個色彩的本質色調，以估量光影造成的變化。其中最常犯的錯誤是暗色常被誇張了。拿著灰階表與您作品的暗色相比較，會發現沒有任何地方接近灰階的黑色地帶。從上圖可以看到，壓克力顏料本身的色彩明度，如何與灰階相配合。黃色接近淺灰，紫色接近深灰。

影色 (SHADOW COLOURS)

就像這些蘋果，大多數圓形物體的本色會出現在中央。陰影與明亮的色彩則取決於光線照射的角度，及相鄰物品顏色的反光。左圖蘋果陰影上的藍色並非反光，而是來自於強烈的冷色光源。

《缺損的碗》，威廉‧羅伯茲（Cracked Bowl by William Roberts）

藝術家誇張地表現陰影的藍色，以達成整幅圖冷色的感覺。

色彩與情緒感覺

除了忠實描繪眼中所見的世界，色彩還可以表達特殊的情感與氣氛。鮮豔的色彩、強烈的原色，與對比互補色，能引爆快樂的情緒，沉重的色彩，如咖啡色與紫色，則予人沉穩內斂與沉思的印象。在肖像畫的主題中，色彩運用多與人物的性格有關。例如，淺而亮的色彩常用來展現青春，重而暗的色彩則用於表達哀傷。

色彩的感情

色彩與我們的生活，有不同的結合方式。例如，紅色傳統上有著警告的意味，在某些場合可能表示積極進取，而在另外的情況下，卻表示歡欣快樂的情緒。藍、綠、灰、粉色常用於室內裝潢，屬於不突出的色彩，因此，一幅以紅色為主的畫作，就比以藍綠或中性色調為主的畫作引人注意。

調和色
(HARMONIOUS COLOURS)

避免對比並多使用和諧色（即色相環上的相鄰色彩），能營造出柔和氣氛。如黃綠、綠色及藍綠色的草地，到藍色與紫色的天空，都屬於彼此和諧的色彩，所以風景畫能帶給人心靈平靜的感受。花卉的題材也常以和諧的色彩來表現，如紫紅與粉紅的組合，或黃與橙的配色，再加上一兩種白色的點綴，增加色調上的對比變化。

調和與對比
(HARMONY AND CONTRAST)

對比色能創造出戲劇化的效果，相鄰色則有和諧的美感。在色相環上，形成一個系列性的相對關係。

《藝術家的父親》，吉拉・卡因斯
（Portrait of Artist's Fatherby Gerald Cains）

利用暗色

　　這幅肖像畫採用了陰鬱的配色、強烈的對比色調與表情豐富的筆觸，使畫面充滿戲劇性的張力與氛圍。左邊的扇型切片圖展示了畫家的色相選擇，及在色相環上的位置，真正畫在畫面上的顏色，其實都經過加深或加淺的步驟。

利用明色

　　與上面的肖像畫相對，這幅靜物畫傳達了歡欣快樂的情緒。給人這樣的感覺，是由於畫家選用了原色與鮮明的等和混色（如綠、橙等）。寫實地描寫靜物並不是作者的目的，色彩與質感的變化才是這幅畫的主題。

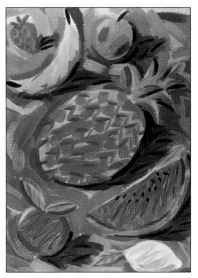

《夏果》莎拉・黑渥得（Summer Fruits by Sara Hayward）

補色對比 (COMPLEMENTARY COLOUR CONTRASTS)

　　位於色相環兩個極端的互補色相混合，可以調出所謂的中性色彩。但兩個色彩若非互相調和，而是彼此並置，就會相互輝映，加強彼此的色彩強度。藝術家們常利用互補色的這些特性創作，如將紫色的陰影畫在黃色的物體上，將紅色點綴在綠色的風景畫上，或在花卉的畫作中，同時使用藍色與橙色。強度上，最純的色彩不一定是唯一的選擇，沉靜的色彩也可以達到有效對比的效果。

色彩統調

好的畫作有一致性的美感，整幅畫是一個整體；失敗的畫作則支離破碎，畫中的物體各自為政。一幅缺少色彩整體計劃的創作，就像音樂中有個錯置的音符，讓整幅畫散亂無章、刺眼又不協調。所以，構思畫作時必須先決定色彩的調性，寒或暖、明亮或深沉，接著堅持一以貫之，避免某部分有太過突兀的演出。

高調 (HIGHTENING COLOURS)

高調通常用來描寫脫離現實的主題。使用高調性色彩作畫的過程是非常刺激的，但必須小心處理，因為色彩不能單獨存在。舉例來說，鮮紫色的陰影之所以失敗，多半因為整張作品的色彩都很沉靜，欠缺強度與其相等的色彩。如果用一些黃色的樹葉、紫紅色的地面，或紫色的天空來平衡此突出的色彩，整幅畫的感覺就會改善。

雲層中的奶油黃色與房屋邊緣的黃色，及前景中的花朵有相同的調性。

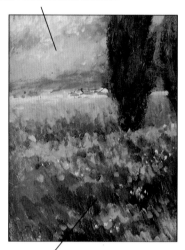

《白楊之藍》，詹姆士·哈維·泰勒（Poplar Blues by James Harvey Taylor）前景中的紫灰色來自於天空的顏色，花叢中的深紅色則與遠方的屋頂遙相呼應。

低調 (MUTING THE COLOURS)

作者選擇了寒冷而深沉的色彩，來表達景色給人的柔和感受。此種選擇於畫中反覆出現，如前景與天空中的藍灰與藍色。反之，缺少鮮豔的色彩，因此，作為前景的花叢色彩，被刻意低調處理。雖然色彩與色調上沒有對比，這幅畫仍然具有相當的可看性，特別是其中相異卻又相關的幾種色彩選擇。

色彩的反覆

　　無論是像下圖使用誇張的明調色彩，或是維持景色自然的樣貌，在不同部分重複採用相同或相似的色調，不失為維持色彩統調的好方法。許多風景畫之所以失敗，就是因為天空與地面看來毫無相關之處。可以利用色彩的反覆來創造彼此間的關聯，例如，在樹木的綠中點綴一些天空的顏色。若是風景中帶些咖啡調，雲層下的陰影可用一些咖啡色。

《朝向北丘》，保羅・包威斯（Towards North Hill by Paul Powis）此處所使用的色彩若與中性色放在一起，太過明亮突出，然而，卻能完美地彼此襯托。

鮮紅色蜿蜓的筆觸，並非來自於地表上任何特殊的景物，而是擷取自前景中的紅，與鮮藍綠成對比。

亮調 (BRIGHTENING THE COLOURS)

　　這幅作品具有完美的色彩統調。所有的色彩都被調亮了，製造出一種陽光下明亮又高溫的印象。在此，暖色調的色彩主導了整個畫面，紅、黃、橙和紫藍，與中央調性稍微寒冷卻同樣鮮明的藍綠，相互輝映。就像前頁的作品，作者將色彩的反覆帶進構圖中，從前景到遠山，紅黃兩色在畫面各個角落跳躍著。

營造情緒感覺

室內景觀

無需為尋找合適的題材而長途跋涉，最有趣的創作，通常取材自畫家最熟悉，也是平凡無奇的地方。例如，環顧您身處的房間，也許室內的景觀，就能提供源源不絕的靈感。

就像排列靜物，也可以重新安排房中的景物，與控制室內的光線，來營造特殊的情緒感覺，及個人化的風格。以下面這幅畫為例，作者以近乎抽象的方式分割畫面，將冬日空曠的大房間帶給人的陰鬱寂寥，表達得淋漓盡致。透過窗戶，可以瞥見窗外冬天的灰暗景色，窗影斜映在冰冷空洞的牆面上，角落裡靜靜躺著的一架平台鋼琴，半掩在如裹屍布般的防塵布下。這一切，都引導我們的情緒與思緒，進入一種深沉的憂鬱之中。

捕捉富有情感的畫面，必須在光線消失前快速地完成作品，此時壓克力顏料快乾的特性就成了優點。畫這幅畫時，作者採用了少量的中性色，直接在畫布上平塗出深遠的意境。

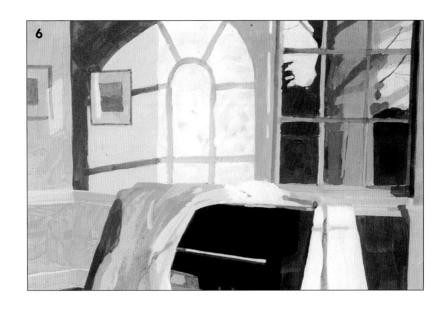

6

1 首先，畫家以B鉛筆打稿。蒼白的牆壁是第一個上色的對象，淺色部分是檸檬黃調白色，其餘則以土黃為底調入白色。

2 使用四號平筆沾生赭色，描繪窗框與其斜映牆上的影子。

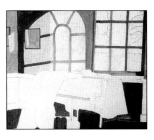

3 接著以深調子描繪前景，色彩用熟赭色調黑色。

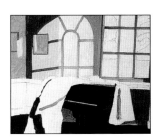

4 以深調子的熟赭色來細細刻畫防塵布的陰影，這種「負像」畫法可以造成白布的印象。

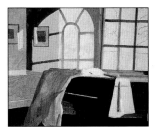

5 使用佩尼灰、鈷藍與土黃色，描繪背景牆面的陰影及防塵布。

6 最後，運用佩尼灰、麻斯黑、熟赭與鈦白色，畫窗外的景色。另外，沉靜自省的情緒感，則來自整張圖畫上的中性色彩。

光影效果

此派畫作中，光線佔了極重要的地位。明亮的白天，當陽光與窗影舞動在地面、牆上與窗緣時，房間就有了生命力。當夜幕低垂，華燈初上時，所有的色彩都變得濃厚，氣氛也開始安逸舒適起來。當然，陽光的效果只維持一段極短暫的時間，所以創作此類題材，畫家必須固定在每天的同一時刻作畫。相對的，人為的光線非常穩定，可惜欠缺一種趣味。為了克服此困境，畫者可將製造效果的光源，和作畫用的光源分開設置，也可以先在白天以素描方式紀錄下光影和色調，再依照草稿慢慢上色。

組織主題

畫者花了一點心力來構圖，組織出非常有趣的主題。畫面上有打開的櫃子，與窗台上擺飾的花束。半開的櫃門與櫃中的百納被，捕捉了透過窗櫺射進屋裡的光線，使光影的趣味延續到畫面中央。

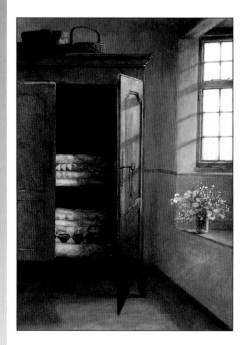

《裝百納被的古典衣櫃》，隆・波恩
（Armoire with Quilts by Ron Bone）

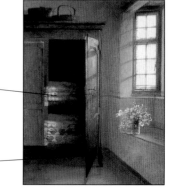

半開的門創造出被子的中心趣味，並反射出陽光的調子，作為花束與窗子視覺的平衡點。

半開的門使圖畫中出現長形、上下有角度的垂直線條，與地面和衣櫃的平行線相交，使畫面出現交錯的美感。

細緻、速寫般的筆法，可以創造出
輕盈的印象。

破色畫法，畫中這些大量不同顏色
的色點，創造出畫面閃爍的錯覺。

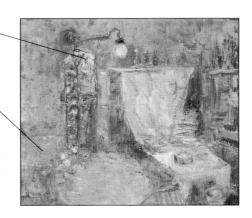

《放著十八世紀斑斕古裝的房間》，約
翰‧羅塞（Interior with Eihgteenth
Century Harlequin Suit by John Rosser）

光與色彩

　　這幅畫也是以光的效果為焦點，但主題沒有前頁的圖畫那麼地特殊。
此處，高質感的光線以高調子的色彩來表現。

1 使用鉛筆打草稿，仔細檢
查垂直線是否筆直。接著貼
上遮蔽膠帶，輕輕地摩擦並
確認完全密合。

2 現在可以放心上
色，不必小心翼翼
地畫邊緣了。

3 顏料全乾之後，撕下
膠帶，露出乾淨俐落的
留白部分。

繪圖時的小秘訣

　　室內景觀的題材最怕抖動歪斜的線條，而保持邊緣線乾淨俐落是極需
要細心與耐心的，此時遮蔽膠帶可以達到事半功倍的效果。要注意的是，
遮蔽膠帶不能使用在紋理太重的畫面上；因為膠帶只能遮住突起的紋路，
凹的部分就很可能使水分滲入。

選色

接下來也是最後重要的階段，就是選色(CHOOSING COLOUR)、混色和上色三個步驟。以下幾個基本的色彩練習，為了達到最大效果，最好先使用稀薄而不透明的顏料，並避免使用濃厚而透明的技法。厚塗技法將於稍後的篇章提及，並斟酌應用在各項練習中。

選擇調色盤時，顏料在其上的附著力應列為考慮重點之一。由於較稀薄的顏料有流動的傾向，有溝格或一兩個淺碟的調色盤是較為理想的選擇。

值得留意的是，壓克力顏料與顏料相混之後，到完全乾涸前都可利用。因此，如果調好的顏料因某種原因不立刻使用，可以將它放置於密封

色溫

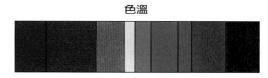

暖色是指光譜紅色端的色彩　　　冷色則是接近光譜藍色端的色彩

的罐子或容器中。我個人愛用底片盒來裝調好色的顏料，這樣即使到戶外使用也很方便。我會在蓋子上塗上一筆內容色作為識別，如此便能很快找到想要的色彩。

選色是藝術與設計的靈魂，技術上要如何達成？是否有規則或原理可循？若有，要如何應用呢？

在看到架子上琳瑯滿目的顏料，那種恨不得擁有全部色彩的衝動，常會令人招架不住，然而在考量現實因素後，又不得不放棄的那種經驗，一般人應該並不陌生。所以當得知只要準備五個基本色，就能擁有全世界的色彩時，通常會覺得不可思議。

您需要的顏色

在美術用品社可以找到幾種不同廠牌的「壓克力顏料組合」，盒中約有六到八支顏料，就可以此調出為數可觀的色彩。然而，此類現成的顏料

組合，常缺少幾支非常重要的色彩，所以，建議您還是花點時間，自行組合屬於自己的顏色。

當然，也可以購買一盒這類組合，再補齊其他必要的色彩。初學階段建議依照下圖，根據三原色準備六支顏料，分別是兩支紅色、兩支黃色，及兩支藍色，兩支相同色相的色彩間應存在些微差異，如此才能調出完美的等和色：綠色、橙色及紫色。

建議色單 (SUGGESTED PALETTE)

基本的色彩包括白、灰、黑在內，共有十三色，通常足以應付大部分色彩需求，混色創造的變化範圍也非常廣。若想節省支出，可以省略蔚藍與淺鉻綠。

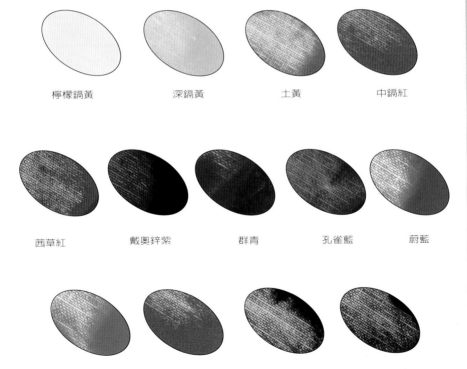

| 檸檬鎘黃 | 深鎘黃 | 土黃 | 中鎘紅 |

| 茜草紅 | 戴奧鋅紫 | 群青 | 孔雀藍 | 蔚藍 |

| 淺鈷綠 | 氧化鉻綠 | 生褐 | 熟褐 |

等和色來自於兩個原色之間的混色，這表示準備六個基本色，再加上白色，就足以應付任何創作。然而，這樣做一方面會浪費許多無謂的時間在混色上，另一方面，現成的等和色比自己調出來的顏色明亮許多，因此，將等和色列入基本色彩盤是較理想的。

咖啡色是三次色，很容易從原色或等和色的混合取得，然而為了節省時間，最好也準備兩支。等和色與三次色方便直接拿來上色，也常用以改變其他色彩。例如，添加一點紫色，可使天空的藍色變得較為深邃；若是綠色太過明亮，添加些許紅色或咖啡色，可以讓它變得較為沉穩。另外，灰色可以降低明度，又不會讓色彩變得混濁，屬於調色盤中的推薦色彩。

溼潤狀態下的顏料具有光澤。

乾燥後，光澤消失，色彩也變得較暗沉。

乾後變得較暗的色彩

壓克力顏料乾後，色彩會變深很多，這是因為畫紙中有種溶劑，在溼潤狀態下呈現白色，乾了就消失。因此，當調色時，切記要將顏色調得比理想中的顏色明亮些。若您非常在意色彩的精確度，例如，想要修正錯誤，可以將調好的顏料畫在廢紙上，與要修正的色彩比較，待調整到相符，完全滿意後，再正式下筆。

基本色彩理論

紅色混合黃色會出現橙色，黃色加上藍色會呈現綠色，如果連這類基本色彩理論都弄不清楚的話，塗色的過程就會困難重重，更遑論創作迷人的題材了。如果您也有這樣的困擾，先別急著放棄。現在就讓我們來談基礎的色彩理論；因為它們對任何等級的藝術家都極為有用。

　　作為繪畫者，首先應該知道色彩理論奠基於光譜上的純色，也就是彩虹的七個顏色：紅、橙、黃、綠、藍、靛、紫。此七色是所有色彩理論與色彩研究的基礎，對藝術界如此，對科學界也是如此。藝術家常用的色相環，其實就是簡化了的光譜色，二者的差別只在於靛色。

　　在大學裡作為用色準則的色相環，通常分為六個部分，由三原色（指不能被任何顏色調和出來的色彩——紅、黃、藍）構成。而由原色彼此調和而成的色彩，稱為等和色（橙、綠、紫），在色相環上位於相關的原色之間。

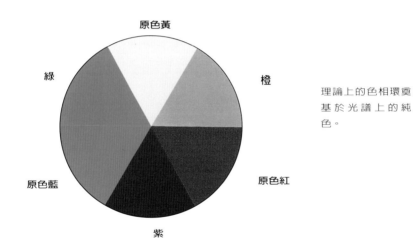

理論上的色相環奠基於光譜上的純色。

　　可惜的是，藝術家不能用顏料調出牛頓的光譜來。精確地說，紅色與黃色顏料相混，可以得到橙色，但原色中的藍與紅，卻不能混合出光環中的紫色，反而會變成非常黯淡的咖啡色。

　　對藝術家來說，最重要的事，是如何混合出心目中的色彩，以及了解色彩會如何改變整個畫面。換言之，從色相環得到的知識有限，而透過練習所得的經驗，才能使您成為專家。

互補色

互補色(COMPLEMENTARY COLOURS)是指位於色相環兩端的對應色彩。為了繼續前面提到的練習，並創造更多的色彩組合，必須認識互補色影響彼此的方式。人們對色彩群組的反應方式，佔了重要而有趣的地位，設計師們更是必須認識其中的精隨，以便未來設計時能妥善應用。

原色與二次色的互補色分別為：紅對綠、藍對黃、橙對紫，每一對互補色中，原色總是清晰可見，將它們互相混色獲得等和色是必要的第一步驟。可以從此階段更深地了解這些色彩。

互補色雖然互相對立，卻彼此需要。當放在一起時，可以互相輝映，使彼此色彩更加明亮耀眼。當彼此相混時，能製造出深灰色，無論是調製背景色，或畫面的底色都非常適合。

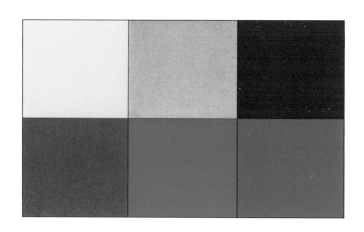

原色 (THE PRIMARY COLOURS)

此圖表示了紅、黃、藍三原色，與其對應互補色綠、藍、橙。

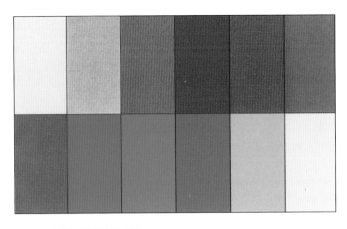

補色對比圖表 (COMPLEMENTARY CONTRASTS)

這張補色對比圖表加入了中間調和明調。

藉由其相對的關係,對比互補色能夠創造出驚人的和諧感,於是成了一種公認的創作方法,可提昇藝術與設計創作的吸引力。而互補色對比圖表則成為現成的用色圖解,讓壓克力創作變得更為容易。

在互補色對比圖表中,上排的方塊從黃色、到橙色、移向紅色、再到紫色;下排則由紫色、藍色、綠色,再轉回黃色。以原色為起點,等和色與其相對,再以正確的順序,將中間調色及明調色夾在其間,綠色的漸層應小心地放置在相對應的紫色漸層下。

此外,色彩理論中有個「DIY色相環」練習,能讓初次接觸色彩者,實際得到上色與調色的寶貴經驗。可以用壓克力顏料的現成色彩,或以原色調出等和色來上色,無論選擇何種方式來製作色相環,都是另一種探索色彩可能性的有趣方式。

還有一種簡單的實驗,就是顛覆在白底上塗色的傳統方式,試著先上底色,再於其上繪畫。以有色的背景為基礎,為創作提供的可能性是數以百計與千計的。

色彩關係

作圖的原則

　　一旦開始作畫，就會發現色彩的表現是無法預測的。混入比例近乎完美的數個色彩，並不代表能得到理想的色彩，它可能比樣本濁、亮、暗，也可能看來較蒼白。這是因為色彩是相對的，會隨著環境而改變其形貌。同樣的咖啡色在白色的背景上，會比在黑色背景上來得深，而與紫藍色並列的正藍色，則會有偏綠的感覺。

寒暖色 (WARM AND COOL COLOURS)

　　色彩亦有前後的位置關係。藝術家依照溫度將色彩分為寒色與暖色，暖色是指紅、黃與任何含有這兩個顏色的色彩；淺藍、藍綠及藍灰色則是所謂的寒色。暖色傾向從畫面往觀賞者方向前進，而寒色則傾向往畫面後退。因此，畫風景畫時，為創造空間遠近的效果，用暖色描繪較近的景物，中間或較遠的景物大多使用寒色。

　　然而，就如同純色與色調一樣，色溫也是相對的。寒色調的藍色比起冷調的灰色就溫暖得多，所以，不是將遠山塗上藍色就可，還要與其他色彩相對照。此外，相同的色相在溫度上也有差別，某些藍色比其他藍色來得溫暖，紅色和黃色也相仿，就連所謂中性色也有偏暖與偏寒的分別。

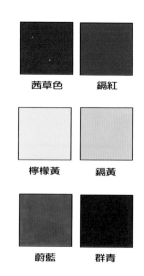

茜草色　　　鎘紅

檸檬黃　　　鎘黃

蔚藍　　　群青

三原色(PRIMARY COLOURS)的寒暖關係
上圖收集了建議色單中的兩種紅色、兩種黃色及兩種藍色。每對色彩都有寒暖之分。茜草色有點偏紫藍，所以色溫比鎘紅來得低；檸檬黃有點綠、有點酸，以致於比偏橘的鎘黃色寒；蔚藍的溫度也低於偏紫的群青。

色溫

圖中右邊的綠、藍、紫的溫度，低於
左邊的黃、橙、紅到紫紅。

暖色　　　　　　　　　　　　　寒色

相對色調 (RELATIVE TONE)

色彩與色調是不能被單獨判斷的。以圖中
的咖啡色為例，在黑底上的看來比在白底
上深一些。而最右邊的咖啡色，在色調上
與背景的中灰色相近，瞇著眼睛看時，它
幾乎消失了。

色溫與色相 (TEMPERATURE AND HUE)

前四個正方形說明了：屬暖色的紅色和黃
色，看來比屬寒色的藍色和綠色接近我
們。但右邊兩個正方形則說明了，在中灰
色背景上的藍色與綠色，雖然屬於寒色，
卻也同樣較接近我們。換言之，在同為寒
色的狀況下，會前進的是較鮮豔的色彩。

顏料的質感

色彩的溫度並非影響色彩前進與後退的
唯一因素。濃厚的色彩會前進，而稀薄
的色彩會後退。大師林布蘭曾單以顏料
的質感，創造出立體感極為強烈的肖像
畫，就是利用厚塗技法，描繪臉上亮光
突出的部分，與服飾上的細節。

原色與二次色

繪畫最重要的技術之一，就是調出所見物體的顏色，而這樣的技術來自於不斷地練習。有了一些繪畫經驗後，您就會對色彩有某種敏銳度，可以判斷色料本身與經過混色的色彩，是否符合描繪的目標。天空也將不再只是藍色，相對的，也許是蔚藍與群青的混合色。熟悉顏料是混色成功的第一步。

畫家的色相環

上圖為六色色相環，由彩色印刷而成，內含三原色與三個等和色。此色相環可延伸為十二色或二十四色，表現出更大範圍的等和混色。然而，原色永遠只有三個。

色相環 (THE COLOUR WHEEL)

紅、黃、藍是眾所皆知的三原色，不能從別的色彩相混而得，彼此間也沒有任何相似處。色相環是表現色彩關係的標準工具。在色相環上，三原色呈等距排列。二次色（橙、綠、藍）則由三原色兩兩相混而成。

色料的色相環

右圖為手繪色相環，是由基本色單中所選出的三原色製成。此處的色彩並未完全符合色相環的三原色，它們所混合出的等和色夾在當中。當然，藉由改變原色的比例，可以得到更多等和色，下頁將看到一些混色的實例。

鍋紅

茜草色

二次混色

二次混色

群青

蔚藍

鍋黃

孔雀藍

檸檬鍋黃

二次混色

二次混色

二次混色
(MIXING SECONDARY COLOURS)

在色料的色相環中，可以看出紅黃藍三色都有一點偏向二次色。例如，群青偏紅、孔雀藍偏綠。最鮮明的二次色是由傾向相似的原色所混合而成；傾向相異的原色則混出較為暗沉的色彩。右圖圖表中，除了綠色之外，包含了兩排與原色相似的二次混色，位於上排；而下排則是與原色相異的等和混色。後者為綠色與咖啡色的混色提供極佳的概念；因為人們對這兩個色彩的要求，多為柔和而非鮮明。若要增加混色幅度，只要改變色彩比例即可。

原色傾向相同的混色

原色傾向相異的混色

原色傾向相同的混色

原色傾向相異的混色

原色傾向相同的混色

原色傾向相異的混色

橙色混色

上排的混色非常明亮，適合描繪花朵上純粹的色彩，或靜物中的柳橙。下排的混色適合描繪主題，如秋天的落葉，亦可在其中調入白色，模擬膚色。

綠色混色

上排的綠色是由黃色與偏綠的藍色混合而成，可用來描繪肖像與靜物裡的同色布料或陶器。因為此綠色太過鮮艷，不適合自然的題材，而下排中原色傾向相異的混色就較為理想。

紫色混色

真正的紫色只能從上排的紅與藍混合而成，用以描繪紫色的花朵。原色傾向相異的混色，只能創造出較暗沉的紫紅或紫棕色，用來描繪樹幹或陰影。

困難的混色

兩個原色可以自行混合出大部分的二次色，但現成的二次色卻有較為明亮、強烈的優點。要混出與現成顏料相同強度的紫色，根本是不可能的任務，而顏料中的鎘紅也比紅黃的混色鮮艷得多。雖然建議色單中有一支現成的紫色，但有時可能會需要更多的選擇，特別是以花朵為描繪的主題時。橙色也是一樣。

中性色

　　屬於中性色（Neutral Colours）的咖啡色、灰色和象牙色，乍看雖然不突出，卻是繪畫中不可或缺的重要角色。中性色有襯托的效果，使相鄰的其他色彩，在對比之下看來較為鮮豔。

　　比起二次混色，中性色的混色較不易掌握，理由有三：

　　一、中性色通常由兩種以上的顏色調合而成，由於其組成色彩多為三種，所以又稱三次色。二、中性色的組成色彩很難以視覺分析，也很少反映在顏色的名稱上。

　　三、中性色易受周邊色彩影響，在調色盤上看藍灰或紫灰色，可能比畫在另一個中性色旁邊亮得多。

　　換言之，沒有所謂毫無偏頗的中性色定義，真正的中性色，事實上只有屬於無彩色的黑白兩色，與二者相混而得的灰色。自然界與藝術界所謂的中性色都有一些色彩偏移。灰色可直接由黑白混色而得，也可能有藍、紫、咖啡的色調變化；咖啡色可能往紅、綠、藍偏移；而象牙色則有時偏黃，有時偏粉紅。

第一例
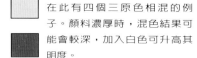
在此有四個三原色相混的例子。顏料濃厚時，混色結果可能會較深，加入白色可升高其明度。

第二例
使用不同的三原色相混所產生的結果。中性色可由任何三種原色相混而得，其領域極為寬廣。

混色 (MIXTURES)

　　想要製造出中性色，只要在黑色或咖啡色中加一些其他色彩，但此做法可能會造成太過混濁的混色結果。有著多元性格的中性色，可由三種相異的色彩，如三個原色，或一個原色加上兩個等和色相混而得。在圖例中可以看到其中幾種，但中性色的領域實在太廣，您可自行創造混色方法，但別忘了為成功的混色留下記錄。

　　三原色的性格南轅北轍，中性色即三者以等量相混的結果。要達到偏藍的效果，就多加點藍色；偏紅的效果，將紅色比例調高即可。當色調過深時，添加白色可提升明度；若使用的是透明顏料，加水便可。

灰色的中性化效果

達灰（Davy's Grey）的主要用途，是降低色調與製造中性色。適用於僅想減低彩度，而不想將之轉為完全中性的情況。達灰有透明的特性，所以，若需要不透明的效果，可以加點白色顏料。

蔚藍

加入達灰的蔚藍

群青

加入達灰的群青

氧化鉻綠

加入達灰的效果

中性色咖啡灰與橘色對比的效果

咖啡灰與灰色對比的效果

相對明度 (RELATIVE VALUE)

此圖例說明了相鄰色彩的影響力。中性色放置在黑白混色的灰色背景上時，其中性色彩大為降低，在鮮明的背景上則相反。調中性色前，先調出一些較為明亮的色彩，作為色彩對比的依據。

中性色綠灰與藍色對比的效果

綠灰與灰色對比的效果

互補色混色

位於色相環相對兩端的色彩稱為互補色，共有三對：紅對綠、藍對橙、黃對紫，原色正好與二次色相對。將互補色並排在一起，會造成共振發光效果，但將其溶合卻會互相抵消。因此，想調出屬中性色的咖啡色與灰色，最快的方式就是以互補色相互做混色，不同比例的互補色將造就出各式各樣，風情萬種的三次色世界。

明與暗

「色調」(TONE)一詞是指色彩除去其色相所剩下的明暗度。任何色彩本身都有色調，例如，紅色的色調深於黃色，藍色（蔚藍除外）與紫色的色調比較暗。畫家常面對將原本色調暗的色彩調亮的情況，例如，深沉的群青色一定無法呈現出天空晴朗的感覺。

使用不透明顏料時，添加白色可提高色彩的亮度，而使用透明顏料時，水則扮演了相同的角色。顏料越亮，色彩越蒼白。然而，有些色彩利用此方法改變亮度，性格就隨之改變，例如，紅色加入白色會變為粉紅色。所以，想為紅色的物體加上光彩，調入黃色可能比較理想。

相對的，加入黑色可以使色彩變暗，對藍色、紫色，以及屬中性色的灰與咖啡而言，加深色調並不會改變其本性，但卻可能造成出乎意料之外的結果，例如，黃色會變成綠色，而紅色會轉為咖啡色。

混色 (MIXING COLOURS)

非常亮的色彩，如蒼白的粉紅與粉藍色，可先以白色為底，再慢慢加入紅或藍色，直到混色結果滿意為止。色彩的影響力比白色強大，因此，若以相反的步驟調色，可能會浪費大量的白色顏料。

在筆尖沾上一點色調較重的顏色，均勻地混合，直到調出理想中的色彩。

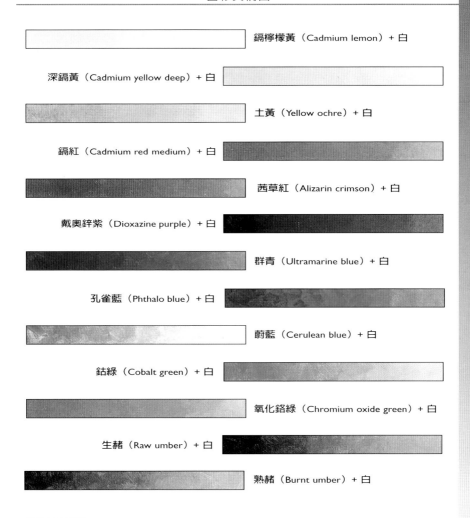

鎘檸檬黃（Cadmium lemon）＋白

深鎘黃（Cadmium yellow deep）＋白

土黃（Yellow ochre）＋白

鎘紅（Cadmium red medium）＋白

茜草紅（Alizarin crimson）＋白

戴奧鋅紫（Dioxazine purple）＋白

群青（Ultramarine blue）＋白

孔雀藍（Phthalo blue）＋白

蔚藍（Cerulean blue）＋白

鈷綠（Cobalt green）＋白

氧化鉻綠（Chromium oxide green）＋白

生赭（Raw umber）＋白

熟赭（Burnt umber）＋白

調亮色彩 (MAKING COLOURS LIGHTER)

前面建議的基本色彩中加入不同份量的白色，結果正如上圖所示。色彩的色調被加白調亮後，會出現一些有趣的轉變。例如，紅色會失去個性，黃與綠的強度會降低，同樣的情況也會發生在加水稀釋後的透明顏料上。然而，群青與紫色加上些許白色顏料後，強度卻增加了，因為本身色調暗沉的色彩在濃厚的狀態下，與黑色極為相近，稍微增加其亮度，可以讓色彩看來較為清晰。

利用其他色相增加亮度

不適合調白的色彩，可利用較亮的相近色相來提高其明度。

利用其他色相減低亮度

不適合調黑的色彩，可利用較暗的相近色相來降低其明度。

群青上疊蔚藍的效果

茜草紅上疊戴奧鋅紫的效果

土黃上疊檸檬黃的效果

檸檬黃上疊土黃的效果

生赭上疊土黃的效果

鎘紅上疊熟赭的效果

調色

　　所謂成功的調色(Colour Mixing)，是指調出來的色彩與畫者眼中所見的色彩相符。顏色調得好，多半歸功於經驗的累積，然而，下面有些調色小秘訣，可以幫助您少走一些冤枉路，達到事半功倍的效果。

原色與二次色

　　眾所周知的三原色，指的是不能為其他顏色相混而得的色彩。然而顏料中的三原色有許多不同的版本，各有不同的傾向。若您需要較為明亮的二次色（兩個原色混合而成的色彩），請選擇傾向相同的原色相混合。例如，要調出清晰明亮的綠色，可混合偏藍的檸檬黃，與稍微帶點綠的孔雀藍或普魯士藍。

明色與暗色

　　使用稀薄的顏料，以模擬透明的水彩技法時，可利用水分來增加色彩的亮度，這是由於白紙的底色透出來的緣故。當顏料濃厚時，添加白色可以達到同樣的效果，然而必須非常小心；因為白色顏料常會改變其他色彩的本性。

　　相對的，黑色可用來降低色彩的亮度，也具有改變色彩性格的作用。例如，紅色加黑色會變成咖啡色，黃色混入黑色則會轉為綠色。

現成的二次色

　　您可以在美術用品社購買到現成調好的二次色顏料。自己調色不但辛苦，調出來的顏色也不及現成的顏料明亮。一般人常誤認為三原色可以調出所有色彩，您也可以用三個顏色完成一幅畫作，但這張畫一定欠缺某些細微的色彩變化。

透明與不透明色

　　混色時，顏料本身的透明度，是另外一個值得列入考慮的重點。壓克力顏料有些呈不透明狀，有的呈半透明狀，有的則呈透明的質感。若您正以透明技法作畫，或是想要將色重疊在另一色上，切記不要混合兩種不同質感的顏料，以免失去畫面的透明度（詳見亮光與透明技法）。有些廠牌的壓克力顏料，如Liquitex，管身上會標明其質感為透明（transparent）或不透明（Opaque），至於其他廠牌的顏料，就得憑經驗判斷了。

這兩組色彩，分別是寒暖兩種版本的原色組合。

這些二次色來自於原色傾向相同的混色。較為沉靜的色彩則來自於原色傾向相異的混色，也就是一暖一寒的混色。

最上一排的三原色為百分之百的純色，其下則分別混入了25%、50%、75%的白色。可以看出黃色與藍色一直維持著原來的色彩性格，紅色則立刻變成了粉紅色。

除了最下一排的三原色為百分之百的純色，其上則分別混入了25%、50%、75%的黑色。只有藍色維持著原來的色彩性格，相對地，紅色變成了咖啡色，黃色則轉為綠色。

雖然紅色與藍色相混可以調成紫色，但卻幾乎不可能調成像顏料那樣明亮的純色。在此有許多不同的現成紫色顏料，是畫花朵等題材的必要色彩。

黃色與藍色並不難調出各式各樣的綠色，然而藝術家們的調色盤中，還是準備了一些可直接使用，也可當作調色之用的現成綠色顏料。

雙色混合

當兩色相混後,強度會減弱,亮度也會降低。等和色與中性色的亮度很少能與其原料色彩匹敵。初學者常為不能混出理想的色彩而手足無措,以致於混入四種或五種色彩,創造出渾濁的色彩。切記,三種顏色的混合,已經是混色的極限了。

除非目標是中性色,否則比較明智的做法是:限制自己僅用雙色調和,最多再加上白色。如此所創造出的色彩數量與色階範圍,已足以令人驚嘆不已。

以下是一些挑選的色彩樣本,藉著改變原料色彩及白色比例,可以延伸出更大範圍的混合色彩。混出的色彩若不如預期時,請先別驚慌,可以等顏料乾後,再重疊上另一層稀釋了的其他色顏料,或直接加入亮光溶劑來修正作品的色彩。

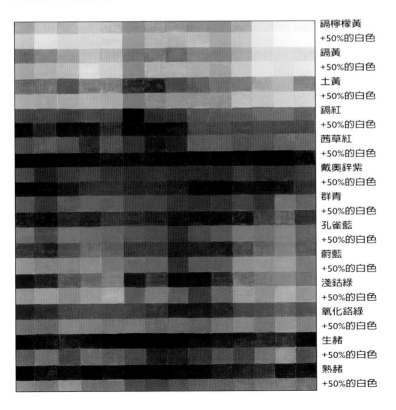

鎘檸檬黃
+50%的白色
鎘黃
+50%的白色
土黃
+50%的白色
鎘紅
+50%的白色
茜草紅
+50%的白色
戴奧鋅紫
+50%的白色
群青
+50%的白色
孔雀藍
+50%的白色
蔚藍
+50%的白色
淺鈷綠
+50%的白色
氧化鉻綠
+50%的白色
生赭
+50%的白色
熟赭
+50%的白色

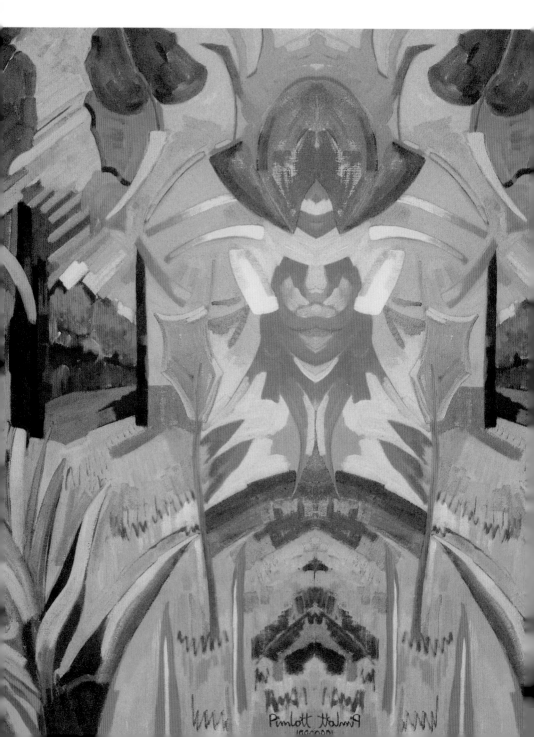

風　　格

　　雖然純抽象畫的內容和現實世界沒有什麼相關，然而卻往往是畫者生活中，所見所聞某個部分的實際體現，同樣的，奇幻和幻想式作品也有異曲同工之妙。人類的心智能力有限，純粹的原創可說微乎其微，像夢境也必須混合現實場景，才會產生如夢似幻的奇異畫面，及時空的扭曲。因為夢境操弄真實，夢中景象就成為幻想式畫作的重要來源。

抽象與奇幻

　　超現實主義畫家相當依賴當代的潛意識理論，不斷探索深藏在內心圖像中的不協調感和非理性。超現實主義大師安德烈・布列頓（ANDRE BRETON）指出，超現實主義的目的在於，「解構先前夢境與現實的分歧，成為絕對的真實——一個超級的真實」。

　　但超現實主義並非唯一的幻想畫派，也非從夢境與幻想中汲取靈感的創造者。偉大的詩人與畫家威廉・布雷克(WILLIAM BLAKE，1757-1827)以及在藝壇同享盛名的西班牙藝術家法蘭西斯科・哥雅（FRANCISCO DE GOYA，1746-1828）二人的作品，都揉合了幻想與現實。這項巧合並非偶然，二位藝術家的年代相仿，當時盛行以科學實證解釋每件事，相對降低奇幻與神秘事物的重要性，於是興起一股反動的思潮，而他們的創作即是該時空背景下的產物。

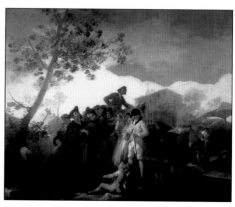

《盲吉他手》，法蘭西斯科・哥雅（BLIND GUITARIST by Francisco de Goya，1778），西班牙馬德里普拉多美術館（Museo del Prado，Madrid）。

抽象形狀

　　抽象創作有著不同的起點，這起點指的是，構成視覺訊息的形狀與顏色的安排。「抽象」一詞往往讓人不安：因為抽象似乎代表畫作艱澀難懂。不過繪畫並非書本，其目的不是提供大眾閱讀，畫作有自己的語言，觀眾必須從其他的角度來欣賞。大部分好的作品都有抽象的成分，所以無論是風景畫、肖像畫、靜物畫，都常有「抽象形」融入其中，這表示不論形狀所代表之物為何，形狀之間的關係有其存在的重要性。有時試著將一幅作品顛倒過來看，就會變成另一幅您不再熟悉的作品，而有另一番的抽象風貌出現。純粹的抽象畫並不在本書的討論範圍內，但在後面幾頁的範例作品中，您將瞭解到，半抽象畫的靈感還是來自真實世界。

形狀編排

在探索抽象形狀及其之間的關係時，從靜物與室內景觀著手，是非常有幫助的。任意安排一組靜物，選擇一個圖案鮮明的角度，例如，將靜物擺放在地板上，從上方俯視，可能變成一個完全陌生的物品，新的形狀圖案躍然眼前。從保羅‧巴列特（PAUL BARTLETT）的作品就可看到此效果。另外一種方式則是，將物品放在窗沿背著強光，剪影出背光、昏暗的物體圖樣。

《傍晚的靜物》，羅伯特‧堤林（EVENING STILL LIFE by Robert Tilling）

創作半抽象作品時，選擇背光的靜物剪影是不錯的開始，由於背光去除掉許多細節，畫者看到的是物品的形狀，而非形體。這幅畫可說是形狀與顏色的配置，以混合沙子的厚重塗料，加深厚塗效果，與後方大片的單調顏色產生強烈對比。

《塞斯威爾核能電廠系列》，大衛‧法瑞（SIZEWELL SERIES by David Ferry）

這是一系列以核電廠為主題的作品之一，利用不同物品組合成這幅半抽象作品。左上方暗黑弧形圖案，取材自一幅反應爐的工程繪畫作品。厚畫紙上的壓克力顏料則混合拼貼作品，下方的畫面是由一禎照片的影本拼貼而成，先用PVA溶劑（膠水）粘住再上光，用水稀釋過後的PVA也可用來作為亮光劑。法瑞較喜歡使用該類亮光劑，因為它比一般的壓克力溶劑，更能增添顏色的透明度與光澤感。

在室內景觀方面，房間或走廊等空曠凌亂的地方，大量的水平與垂直線條交錯，也可作為不錯的抽象題材。洛依・史巴克（ROY SPARKES）的作品並非抽象畫，卻借用抽象的特質，加深作品的震撼力。

紋理（TEXTURE）是抽象畫與半抽象作品中不可或缺的一部分。當物品的實際外觀被抽離時，有必要提供畫面樂趣，充實欣賞的角度。藉著顏色、形狀與紋理，將可展現畫作的自我生命力，強調出畫作的存在感。

《靜物》，保羅・包威思（STILL LIFE by Paul Powis）
雖然畫面上的每一件物品皆可辨認，卻不妨將之視為抽象形的配置。作者事先在畫紙上打底，畫上明亮的粉筆線條，加上大筆濕刷的壓克力顏料。請特別注意顏料在畫紙上滑落所形成的線條。

《利物浦的音樂殿堂》，洛依・史巴克（MUSIC HOUSE, LIVERPOOL by Roy Sparkes）
本幅圖畫在具紋理的裱畫紙板上，為畫者拜訪碼頭後，所激發出的「利物浦的音樂殿堂」系列作品之一。由於未完工、未裝潢的建築物，散發出無限的抽象特質，藝術家深深為此主體所著迷，描繪出的畫作，強調幾何圖形的交互趣味。

視覺刺激

抽象畫（ABSTRACTION）和幾乎無法辨認作品內容物的純抽象畫不同，其題材常取自真實世界，最後作品或許不能以言語全然表達，卻希望造成使觀賞者感動之效果。除了人體之外，幾乎所有事物都是半抽象畫的取材對象。像一望無際的風景，常存在著強烈的抽象型，或是像建築物之類的人造環境，都是很普通的抽象畫題材。在此不建議初學者一開始就以人體為題材，是因為很難以旁觀者的角度，將人類視為一組形狀，至於這部分可留待未來再嘗試。

無論如何，抽象畫難度相當高，特別是要轉換實體物品成為意像式的抽象型。建議初學者從素描開始著手，或是以自己既有的作品為基礎，改編成一幅或一系列的抽象畫。許多藝術家都是如此開始的，先不斷地將畫作的主題去蕪存菁，最後沉澱出主題的本質，這樣的作品就算圓滿了。

《船之抽象》，麥可．伯納得（ABSTRACTION OF BOATS by Mike Bernard）

雖然紋理在這幅圖畫中有著重要的角色，但藝術家卻運用拼貼這種抽象的表現技法，融合墨水、蠟筆和壓克力顏料，突顯圖畫的風格。畫者創作不少與船隻相關的作品，而這幅圖畫更進一步表現出抽象的涵義。

《夏天的港口》，羅伯特．堤林（SUMMER HARBOUR by Robert Tilling）

下方的圖為一幅極富張力的半抽象作品，畫中的風景與建物只剩下簡單的骨架。畫者應用多元化的厚塗技法展現圖畫特色。

想像

　　讓「想像」(IMAGINATION)完全主導創作，是件暢快淋漓的事情，然而事實上卻很難盡如人意。您會發現，孩子可以自然地任憑想像天馬行空，或許是因為他們的思緒與大人相比，較少被已經存在的圖像或經驗影響。而當孩子成長時，這份本能往往也隨之消失。

《樹龍》，雷・馬蒂摩（TREE DRAGON by Ray Mutimer）

將樹木或岩石等自然景物，想像成神秘或奇幻的動物由來已久，在童書、科幻小說的插圖和動畫中，也屢見不鮮。畫者以寫實的手法，巧妙地描繪出四周的林蔭，越發顯現樹龍的來意不善，肆無忌憚地橫行於路上。

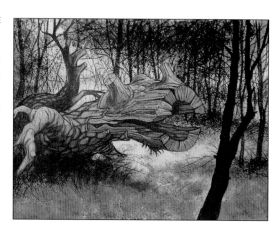

《侵入者》，洛依・史巴克（THE INTRUDER by Roy Sparkes）

這幅圖畫比起雷・馬蒂摩的作品，更是有捉摸不定的感覺，同時讓人覺得不自在。前景中的二個人物，回過頭來看著圖畫中的侵入者，從他們的表情看，雖然感覺到正被偷窺，卻不知道偷窺者是誰，畫外的我們也看不到，但實際上，侵入者是旁觀的我們。奇異的顏色和模糊形狀的組合，尤其是二個人形不明確的形體，更增添了如夢似幻的氣氛。

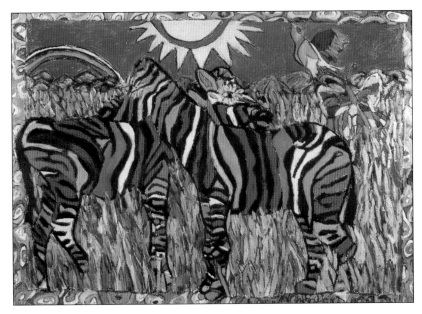

《花斑馬》，卻若・歐斯彭（FLUORESCENT ZEBRA by Cheryl Osborne）

畫家使用混合媒體，大膽混合其最愛的明亮顏色和裝飾，展現這幅個人風格強烈的畫作。每隻斑馬的條紋都以不同的螢光壓克力顏料彩繪，天空是以蠟筆、壓克力顏料、彩色鉛筆和墨水刷塗，草叢則混合珠光墨水、不透明顏料和蠟筆。

　　奇幻畫作取材來源相當多元，夢是其一。音樂、文學，尤其是詩詞，更可以提供畫家心靈最初的感動，記憶亦然。記憶和夢都是真實的另一種呈現，嘗試著從記憶中重新創造一個景象，可以是一般風景，或是城鎮景觀，而記憶中景緻的顏色、外觀等等，會與個人及主觀的意念重疊，鮮明地躍然畫中。

　　物體也可以是奇幻畫作的主題。例如，一塊特殊造型的木頭，在雷・馬蒂摩的作品中變成一隻怪獸；一個裝飾品或物體經過轉化，也可能在畫布上迸出一個奇妙的故事。

　　如果心靈無法天馬行空地盡情想像，換一種繪畫技法或許會有幫助。例如，「拼貼畫」就是一種非常隨性的作畫方式，不受真實呈現物體的限制，是另一種呈現繪畫內容的方法。

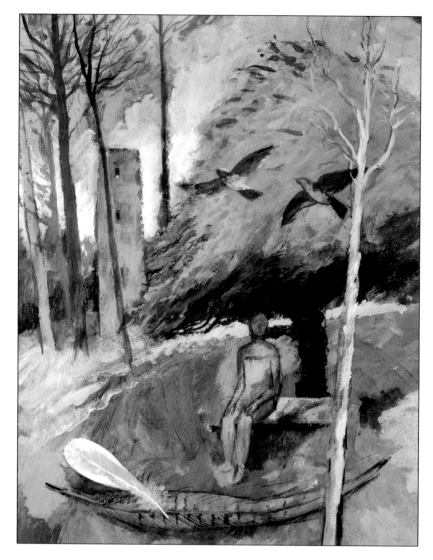

　　詩歌是蘿莎琳・卡斯柏特（Rosalind Cuthbert）源源不絕的靈感來源，過往的記憶也是。蘿莎琳利用混合素材，包括素描、照片和真實物件，表達個人對詩歌的高度詮釋。以下三頁將說明蘿莎琳如何畫出這幅如詩般夢幻的作品。

2 自然主義的作品，以亮紅色作爲畫面底色較不尋常，但在此卻幫助畫家，創造出屬於自己的視覺世界。圖中的人物並非主要角色，淡淡的用炭筆勾勒。

1 將參考資料攤開平放在畫板上，先以素描勾畫創作概念。由於照片內容過於具體，畫者摒棄不用，希望開拓出更具自我風格的圖像。

3 爲加強圖像縹緲的特質，用顏料輕輕蓋過紅色，使線條更加柔和。整個筆法精心設計，卻又不做作。

4 畫者持續加強背景顏色的效果，並仔細描繪中間的大樹，和籠罩畫面的光線。

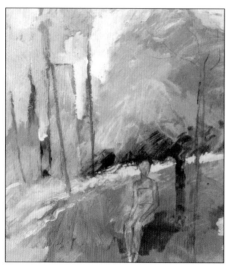

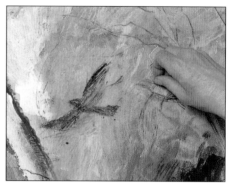

6 圖中的鳥兒以炭筆描繪，下筆務必輕柔，因為在下一階段中將會上色。

5 作品架構大致抵定，樹木、高塔和人物各就各位，紅色背景從厚塗的顏料中穿透出，展現另一番朦朧的效果。

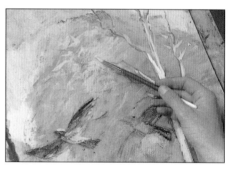

7 白色顏料覆蓋在炭筆上後，左手邊的鳥兒形體逐漸成形。注意力轉而集中到本次作品的主要圖形——樹木。

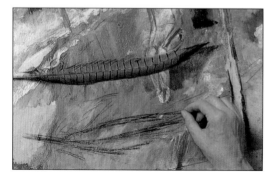

8 前景至此尚未著手，上面是二根羽毛的位置。羽毛並非隨意勾勒，而是以寫實的方式畫出。畫者放置一根雉雞的羽毛在圖畫上，供作參考，以便真實的紀錄其形狀。另一根白色羽毛的畫法也重複同樣步驟。

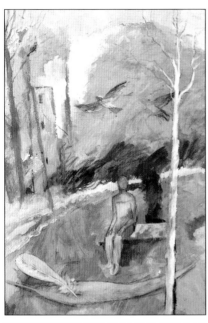

9 在此階段當中，整幅圖畫幾近完成，接著，檢查還有哪些部分尚待處理，哪些部分需要補強，或重新再畫。

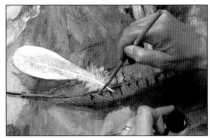

10 首先是前景部分，雉雞羽毛用蘆葦尖筆沾黑色墨水勾邊。

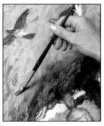

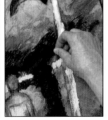

11 上方飛翔的鳥兒和羽毛，彼此關聯也相互平衡，再以紅色潤飾。樹上的嫩葉加上藍色顏料。

12 畫者用炭筆持續重塗，加強樹木的顏色和色調。因為該株樹木為圖畫焦點，有必要進一步突顯強烈的色調對比。

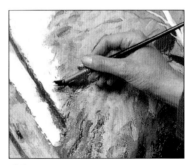

13 最後，白色顏料塗在樹木邊緣，加深樹木的輪廓，增加色調對比。

壓克力顏料的特殊效果

背景 (BACKGROUND)

　　裝飾畫（DECORATIVE PAINTING）發展至今，已經是一種多元的藝術，其中包括豐富的背景效果。雖然白色背景仍然廣受歡迎，不過可以嘗試，以一些新奇的效果，來完成一幅精采的裝飾畫。

　　您可以做出像大理石，或木紋等材質的效果，或是天馬行空，創造出您專屬的全新設計。如結構性顏料可製造浮雕效果，印章能蓋出重複精美的圖樣。上面裝有卡匣的刷筆，是革命性的新產品，如果想要省去一再沾顏料的動作，特別是需要大片塗抹、顏色單一的部分，這是最適合的工具。

　　從許多支管狀顏料中擠出不同的色彩，混合成一個背景顏色，常會造成浪費。針對裝飾畫家的需求，顏料廠商專為素色或特殊效果的背景，設計出一系列的色料，裝在不同尺寸的瓶子內，瓶口也特別設計，較大的筆刷也可使用，相當方便。

　　在此所示範的背景效果僅供參考。不妨自己著手試驗，或許會有更多的新發現。

點畫法 (STIPPLING)

　　點畫的方式通常用在已經上好色的背景上。因為點畫專用的鬃毛已經削平，畫面效果最好。另一個選擇就是老舊的刷筆，上面的刷毛，分叉硬化得像凌亂的蘆葦，用刀片將刷毛切平即可使用。

1 選擇適當的顏色；背景淺，就用較深色的點畫；背景深，就用較淺色的點畫。塗上三層底色。

2 刷毛輕輕沾上顏料，別沾太多，然後選擇一定的部分，上上下下輕點，斑點就會漂亮的揮灑在畫面上，切記要點的均勻乾淨。如果畫筆上有太多顏料，筆刷容易糾結一起，上色就無法得到清爽的效果。如果點的效果不錯，就可開始畫在整個背景上，沿著帶狀的方式逐步完成。不要弄彎筆毛，否則會變成模糊一片。

海綿擦拭法 (SPONGING)

製造海綿效果的方法有二種：海綿拭去法與海綿上色法。可單獨使用，或像圖例所示，二者交互應用。

1 選擇對比色，例如，黃與綠。先上三層底色，乾了之後，再塗所選的對比色，混合一些延遲劑，延長乾燥的時間。

2 將海綿沾濕，擠掉多餘水分，再擦拭掉剛上的顏料。轉動手腕，製造隨性的效果，這就是海綿拭去法。

3 用吹風機吹乾，再使用海綿上色法。畫筆沾上顏料塗在海綿上，隨意將顏料沾在剛剛擦拭掉的畫面上。

隨機掉落效果 (RANDOM RAG DROPS)

這是一個以顏料洗過背景所製造出來的特殊效果。

1 薄薄地塗上一至二層顏料，用噴霧保持表面的濕潤度。

2 以純棉抹布隨意四處碰觸畫紙表面，製造細微、水洗的效果。

3 如果很滿意製造出的斑駁效果，就可等待乾燥。總之，最重要的原則是，自然隨性，不要顯出斧鑿的痕跡。

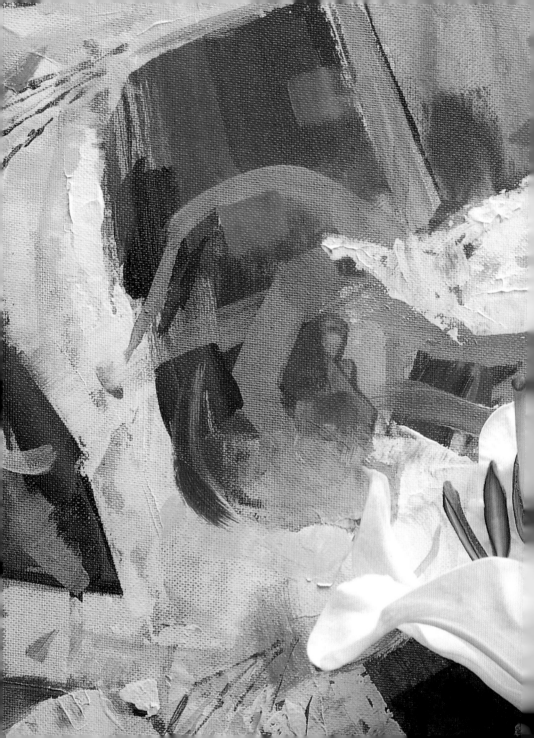

主　題

　　壓克力顏料彈性極大，幾乎適合所有繪畫主題。從變化多端的山景、海景、風起雲湧的景象，到公園或後院的一隅，戶外的世界所提供引人入勝的景緻，可謂無窮無盡，難怪對藝術家而言，風景畫是最受歡迎的題材。另一方面，不同於風景畫與建築景觀，靜物與肖像畫這些室內的題材，可以先排列組合，這是訓練繪畫技術與構圖技巧絕佳的方法。將這些實際的考量點納入，最後再決定繪畫的題材。

靜物

　　將物體或多組物體從現實生活中抽離，是繪畫靜物(STILL LIFE)的要素。從選擇生活中的點滴、聚焦，到再展現物體視覺上的特色過程，與攝影的過程安排幾乎一樣，也一直在靜物繪畫歷史中重複上演。

　　靜物繪畫通常由每天的生活中擷取創作題材。從盤子上的一片麵包、沒有吃完的肉，到一雙留在地板上的鞋子等家中的普通物品，皆能入畫。這些生活的片段令觀看者大感興趣，因為它們刻畫了一小部分的平淡生活，雖然經常被人們忽略，事實上卻是構成生活的點點滴滴。

　　靜物另外吸引藝術家之處，在於全然的掌控性。人為的擺設物品方式，讓藝術家興致勃勃。靜物繪畫不只抓住一個場景的片段，更將物體抽離原有的環境，安排到可以完完全全展現其特色，與獨特性的地方。

極簡架構

此靜物組涵蓋極其簡單的要素。畫家藉著巧妙的擺設，搭配柔和又不失輪廓分明的筆法，及精心運用的顏色和色調，讓整幅畫透露出些許的人工味，和其他畫家希望找出物品最自然的型態，大異其趣。就如同一般的靜物畫，物體之間空白的部分，也就是我們所知的「負像」（negative shapes），其地位非常重要。畫面中的留白、二個碗中間，及旁邊的陰暗部分，和梨子的形狀形成巧妙的平衡。

《山中之霧》，威廉‧羅勃茲（MIST ON THE MOUNTAINS by William Roberts）

　　喬治亞‧摩然諦（GIORGIO MORANDI，1890-1964）是靜物畫家的典範，常常耗費相當多的功夫挑選入畫的物品。在他精心設計的畫面中，通常是簡單的形狀配上純淨的背景，每項物品的色調幾乎都屬大地色和白色。喬治亞嚴格掌控每件物體，呈現出他最喜歡的圖形。通常是一個碗或瓶子，接著塗上白色，與他個人獨到的視覺安排緊密融合。

一組靜物

　　靜物一詞適用於任何無生命的物體，或一組物體，包括：水果、蔬菜，或是切花等，這時選擇主題就非常重要。一顆在盤子上的蘋果，到涵蓋諸多元素、色彩與紋理的精心場景安排，都可以成為畫中的題材。初學者不妨從家中有的物品著手。假如您真心喜歡此類的繪畫方式，現在就可以動手收集各式物品，培養觀察力。

自然型態

由於觸目所及都是在戶外所看到的物品，這幅畫頗有自然的風格，和靜物畫一向主張的刻意相反。實際上，它的顏色、色調，和形狀間的平衡，無一不經過精心安排，才能呈現這幅令人玩味的作品。請注意看中間廢棄金屬的暗沉色調，如何與上方的石楠木樹枝，及右手邊狹長深色的形狀相呼應。整體顏色的技法，以藍黃對比為主軸，前景石頭所使用的黃色調，不斷重複出現在貝殼與漂流木上。

《漂流木與石南木》吉兒‧莫察（DRIFTWOOD WITH HEATHER by Jill Mirza）

補充顏色

　　靜物是變化多端的主題，從水果、蔬菜，到一堆散落在桌上的報紙都可入畫，所以不太可能列出一般常用的補充色。然而，下面前四種顏色，可以幫助您描繪出栩栩如生的水果色澤，其餘有助於混合出更豐富細緻的顏色。

鎘橙	畢斯毛斯黃	二奈嵌苯紅	金赭黃	佩恩灰	深麻斯紫

安排靜物

　　開始畫靜物時需要作很多構圖，所以不妨好好選擇和安排內容。保羅・塞尚（Paul Cezanne）擁有許多前所未有的靜物佳作，他有時候會花好幾天的時間，排列入畫的物品，通常是一些家裡種的蔬菜、水果，和從畫室拿出來的東西。其實不一定要像他那樣耗費心神，不過必須先確認在開始繪畫前，所安排的構圖畫面，饒富趣味與平衡感。

　　畫作物品的排列，要像理所當然該放在一起一樣，盡量避免物品種類有所衝突，例如：將水果和一雙鞋放在一起就不太協調。

改變格式

物體透過下方的桌子與部分
重疊的方式相互連結

小罐子的擺設略為傾斜，有助
於拉近觀賞者的目光，注意到
中間高高直立的藍色花瓶

《窗臺》，吉拉德・肯斯（WINDOWSILL by Gerald Cains）

像此類在長形窗臺上排列物品的主題型態，稱為水平格式，然而如果利用傳統的風景畫格式比例，便無法將所有的物品入鏡。因此，藝術家特別將畫布加寬成狹長形，以涵蓋整個窗臺，畫作的主題才能夠名符其實。

擺設靜物組合

　　當收集完所有物品後，將它們放到所選擇的畫面上，前後觀察每個面向，直到找到適當的角度就可定格。為營造畫面的連結感，可重疊某些物品，但要注意每個物品都要清晰可見，不要將所有東西堆放在一起。

　　所有的畫作都希望吸引觀賞者，集中目光看個清楚，所以，可試著用指示標誌的手法，像掛在桌上的桌布，上頭打的結總是最先引起注意，或是放個水壺在畫的前方，安排壺嘴指向擺在更後方的物品。

　　最後，透過取景器檢查整個畫面安排。當所有的東西都納入取景框中，畫者就可以感受成品大致的樣子。另外，也可利用取景框選擇畫作格式，通常垂直長方的畫面效果，會比水平格式或正方形來得好。

動手擺設

不要讓畫面過於擁擠，簡單的擺設效果最好。如果整體畫面或顏色不協調，可能需要準備放棄、更換部分物件。

整個畫面塞得太滿，細節太多，物品之間沒有和諧感。

移除許多物件，加進紅色水壺後，顏色相當平衡，畫面看來較為賞心悅目。

墊底布的皺摺產生動態感，布的顏色將上面的物體襯托得更加醒目。

此擺設令人賞心悅目，且簡單大方。桌子的圓弧、碗的圓，和雞蛋的橢圓形達到和諧的平衡。

暗沉濃厚的藍色，與鮮明黃色間強烈的對比，形成視覺焦點，深深吸引觀賞的目光。

負像 (NEGATIVE SHAPES)

指物體之間和其後的空間，稱為負像，而物體本身就是正像。

造作和自然成形

大膽揮灑的筆法及簡潔有力的主題，彷彿渾然天成。實際上，整體安排和構圖都是經過縝密的考量，完美平衡色調、顏色和形狀。此外，整幅畫空間感十足，比起前一頁介紹的窗臺，留白的部分更大，讓我們的雙眼在重疊的形狀與朝內的刀子指引下，瀏覽畫作的每一部分。

水果作如此的擺設，以達到正與負的形狀二者之間的平衡。右邊反色的圖案，呈現形狀之間強烈的交互效果。

水果與蔬菜

水果和蔬菜是初試靜物畫的最佳選擇，價格不貴，隨手可得，而顏色、形狀、紋理的選擇也多樣化。另外一個好處就是不浪費，畫完可以吃掉。如果加上一些無機物品，如陶瓶作對比，構圖會變得活潑有趣。除非有確切的顏色主題，應避免使用太多顏色，否則會使畫面看來凌亂沒有安排。另一個顏色應用的方式是互補色，例如，紅綠搭配的蔬菜，或黃色水果配上淡紫色背景。

為加強整幅畫的構圖，特別誇大韮黃尾端的柔軟線條，並抑制部分細節。

打亮畫面上大紅色的背景布幔，避免喧賓奪主。

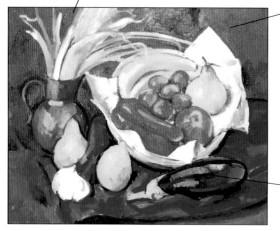

黑紫色的茄子加上各式各樣的顏色，提昇整體色調，製造更細緻的效果。

《原色靜物》，泰得・高德（STILL LIFE IN PRIMARY COLOURS by Ted Gauld）

畫家必須能夠創造出動態的感覺，讓觀賞者的目光游移在畫作上久久不去，而非跳耀式地掃過一件件物品，否則，靜物畫將看來沉悶無趣。這幅畫就充滿了律動感，韮黃尾端的曲線和一旁的香蕉呼應，引導觀賞者的視線，從左方移動到右方，然後藉由布幔邊緣，吸引目光注意下方的茄子，再循序欣賞上方的檸檬和水瓶。藝術家以原色帆布為底，油畫與壓克力顏料並用。二個顏料的筆法大致相同，只是壓克力部分使用合成毛畫筆，而非油畫專用的鬃毛筆。

 1 為決定構圖及物體間的關係，先用炭筆淺淺地素描。再用抹布將多餘的炭筆輕輕撣掉，就不會與顏料混合，以致弄髒畫面。在正式上色前，炭筆線條再用畫筆沾上稀釋得很薄的藍色加強。上色的順序，依次是藍色的水瓶、黃色的水果，和茄子的蒂。

 2 完成薄透的底圖，優點是可在作畫前先建立大致的色彩和構圖。

3 以較濃、不透明的顏料加深顏色，在不同部分重複同一個或類似的色彩，能夠維持構圖的一致性。在此，水瓶的藍色同時應用在布幔上。

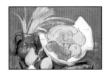 **4** 在加深顏色的過程中，光與影開始成形。

5 藝術家持續以濃艷的不透明顏料加深色彩，細細地將顏色填滿畫面。這時適時變化筆觸，有助於創造活潑生動的感覺。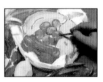

 6 用不透明顏料塗滿背景後，再塗唅黃的四周，注意筆觸的輕巧，以勾勒出每片葉子。使用平頭刷的邊緣，刷出黃色的寬線條。

7 在不透明顏料的技法中，強光修飾效果通常留至最後才完成，因為在所有顏色都上完後，比較容易決定明亮度。在此，利用淡粉紅色製造接近白色光的效果。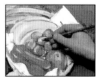

 8 在乍看到前景時，茄子的灰暗形狀可能過於明顯，因此，用藍與紅色顏料修飾，再為暗藍色的茄子加上光線，製造與背景及布幔之間的色彩關係。

159

靜物畫中的不透明顏料

　　不透明顏料(GOUACHE)是以水為基底的顏料，但質地比水彩濃，也較不透明，顏色清淡明亮。混合白色時，會出現蠟筆的光澤感。使用上濃淡皆宜，想色彩濃厚些，直接擠出顏料，想要薄透一點，就用水稀釋，淡筆掃過即可。

　　當看第一眼時，會感覺這幅畫可能有點太過講求細節和實事求是。事實上，從後面的作畫步驟來看，整體技法是流暢與隨性的。第一個步驟，先畫出基本圖形，手法就不太注重細節，而是由一大片活潑與暈染的顏色組合而成。每件物品的顏色都經過仔細研究後才開始上色，當塗上一層又一層隨意的線條與色塊後，便逐漸展露物品的實在感和紋理。

　　大致而言，這幅畫所使用的技巧是，一筆一筆輕輕地上色來加深顏色，最後階段是以顏料淺淺暈染過，作出紋理和影子。如果要展現瓶子和玻璃表面的反光，平塗的不透明色塊，加上淡淡暈染可製造最好的效果。

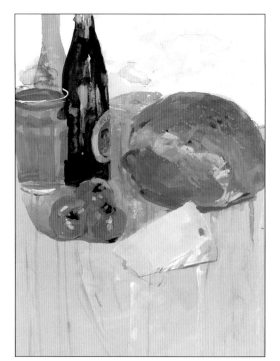

1 用8號貂毛畫筆，沾上稀釋的顏料，以焦茶、淺綠、紫紅和黃，初步勾勒物體的基本形狀，將所有顏色自然暈在一起。

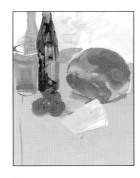

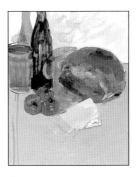

2 用5號筆沾黃褐色顏料，塗滿畫中物品的四周和前景，並塗到瓶子和麵包上，作出陰影的部分。

3 在背景上刷薄薄的一層綠色，作出影子。畫上小色塊，加深每件物品的顏色，突顯物體的形狀和表面紋理。

4 用12號筆沾顏料，輕拍畫出紋路與線條，形成色調和紋理。

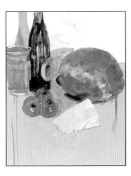

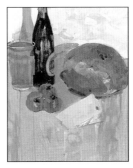

A. 先用水濕潤畫紙上的物品形狀，藝術家利用水洗方式，讓顏色在沾濕部分暈開。

5 用5號筆畫出白色強光和棕色影子，加強明暗對比，再為背景刷上白色。

6 前景和背景部分，用淺色調的粉紅和黃加強，注意顏料盡量要淡。麵包上則灑上棕色和黑色的斑點。

B. 在乾透的底圖上，藝術家用乾筆著色方式替瓶子的標籤上色。

C. 直接將顏料擠出，用大型畫筆吸滿水概略畫出背景。

形狀與顏色

　　靜物畫都有貫徹整幅畫的主題，有時藝術家會將對個人有特殊意義的物品變成畫作，表達他們的觀點，例如，最喜歡的書，或是異國旅遊的紀念品等。主題也可能純粹是對形狀和顏色的闡釋。這二幅畫的主題都是，二個主要顏色間的對比，一是黃藍對比，另一則是紅藍對比。雖然形狀 (SHAPE) 的主題也囊括其中，卻是比較不重要的一環。右邊水果靜物畫的構圖，重複雷同的形狀──即圓形與橢圓形。至於下方的茶壺與盒子，藝術家想表現的，是不同形狀的交錯關係。

重疊顏色

　　集結一般沒有美感的物體，作出簡單的組合，可能讓整張圖顯得很沉悶，然而這幅畫卻有一反常態的表現。形狀的對比抓住目光焦點，令人驚嘆多彩的顏色也深具影響力。下方小小的綠色區塊提供互補性的對比，豐富紅色色彩。而讓每個獨立部分的顏色如此多朵多姿的，是顏料的使用方式。顏色從另一個顏色中透出來，製造燦爛奪目的效果，可由高聳直立的盒子觀察到此效果。藝術家使用畫紙，以中塗與薄塗混合的方式上顏料，並以透明水洗與上光的手法，來完成此幅畫作。

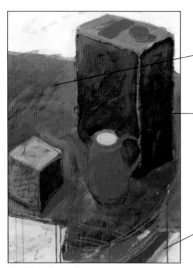

不同顏色從其他顏色中穿透，呈現燦爛奪目的效果。

稀釋半透明的粉紅，緩和紅藍交錯的濃烈畫面，清晰可見的藍色色塊，和水壺間有顏色的連結。

稀釋的顏料從畫紙上流下來，強化整幅圖畫無拘無束的自在感。

《藍色咖啡壺的靜物畫》，保羅・包威斯
(still life with blue coffee pot by Paul Powis)

葉片和藍色背景中的暗色塊有相同的色調，為畫中二個部分建立起視覺的橋樑。

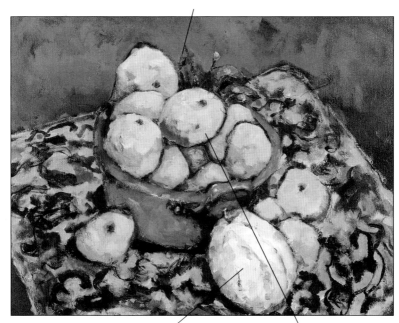

《橘子》，喬因尼斯
(Tangerines by W. Joe Innes)

厚塗顏料的筆法使得甜瓜躍然圖畫之上，陰影應用藍色的手法，創造與碗之間的關聯性。

水果形狀以平頭筆畫出寬線條，使用不同的黃色、橙色、黃綠色顏料，色調相當接近，所以看來像同一顏色。

顏色和構圖

　　這幅畫令人印象深刻之處，在於顏色與色調的對比。在豐富的深藍色背景襯托下，黃色更加亮麗。其中所用的色彩技法相當嚴謹，碗和背景使用相近的藍色；中性顏色的布料則適時襯托出甜瓜的檸檬黃色。整體強而有力，結構鮮明，部分物體型態接近真實，部分來自構圖中幾何結構的均衡感。畫中水果圖形類似菱形，斜向左邊，底下四方形的印花布斜向另一邊，二者形成巧妙對比。藝術家在帆布上創作本幅圖畫，每一階段都使用濃厚的顏料。

花卉

　　花卉寫生最大的優點之一是，從來不需要煩惱缺乏主題，無論是自家種的花、新鮮的切花，和陪襯的綠葉都隨時可得，甚至冬天也不短缺；還可以畫乾燥花。新鮮的花朵在還來不及放上花瓶時，可能就開始枯萎，而花卉寫生卻能保持多采多姿和不變的顏色。

　　切花雖然可能維持一個禮拜的新鮮度，但您卻無法悠閒地作畫，因為一天內花的型態就會改變。即使花朵和葉子沒有枯萎，還是會產生其他變化，例如，切花放到花瓶後，未開花苞會慢慢打開。

　　因此，開始接觸花卉寫生時，不妨選擇簡單的花材，或簡化作畫方式。花的形狀相當複雜，將不同的花安排在一起，如果畫出每朵花的細節，會耗費相當多的時間。只要能抓住形狀、顏色與比例，但同時要能維持花朵的風貌，不妨大膽下筆，這樣比仔細描繪每片花瓣、每株花蕊的作品來得有生命力。如果已經選擇並決定了主題，先進行顏色和形狀的分析。首先，觀察花朵呈現出來的整體形狀，再看花與葉子的個別形狀。同時在進行創作前，利用鉛筆快速寫生，有助於選擇繪畫重點。如果不是畫得一模一樣，省略不畫較小的花朵，試著留給葉子較大的空間，表現色調與顏色，您會發現作品將更有說服力。

選擇性的細節

　　比起後面模糊不清的花朵，藝術家確實畫出中間四朵百合的細節。白色的筆劃覆蓋背景的藍色，製造出二種顏色融合的效果。花與花瓣的形狀，畫得相當接近真實，但花朵、月亮和暗藍天空連結後，又營造出朦朧奇異的景象。由此看出藝術家比較注重氣氛的營造，而非絕對真實的再現。

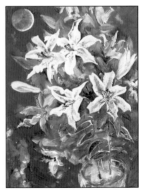

《葵百合》，柔絲・寇斯柏
（STARGAZER LILIES by Ros Cuthbert）

花卉擺設

　　靜物或是風景畫的構圖中，常常會涵蓋很多元素，但是花卉寫生就只有一個主要元素—容器裏的花朵。因為主題簡單，構圖往往就不太受到重視。由於花卉是繪畫的重心，構圖上自然是將花朵放在畫面中間即可。不過，畫面避免對稱才會饒富趣味。花卉擺設完畢之後，從取景器看一下整體的呈現。如果要把花瓶放在或接近中心點，花朵的擺設不要左右對稱，最好呈不規則形狀，如一邊高一點低比較好。如果整體的感覺和方形的畫框格格不入，可能是留邊太多，不妨切掉花卉的上方或旁邊再來作畫。

背景

　　不要將背景變成一片空白，它和畫面其他的主角一樣，也需用心構思。在花卉寫生中，背景通常是朦朧一片，這樣的空間感將提供花卉一個展現自我的舞台。即使如此，背景的色調與顏色仍相當重要，因為它們仍屬於整體畫面效果的一部分。有時候，背景可以發揮正面的角色，例如將花朵放在窗臺邊，窗框提供的幾何圖形更加襯托花朵自由自在的隨性之美。您可以讓這樣的圖案安排本身就成為本幅圖畫的主題。

淡淡的白色寬筆劃，沿著花卉最上方的弧度掠過，垂直部分則和花瓶上緣相呼應。

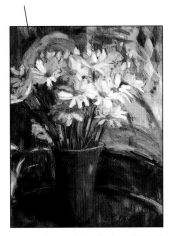

《白雛菊》，安妮莫瑞·巴特林（WHITE DAISIES by Anne-Marie Butlin）

栩栩如生的感覺

要記得花朵是活生生的，因此，花卉寫生要有栩栩如生之感，花束的構圖和顏色處理，要呈現出生氣盎然，前景的曲線與挺直的花瓶形成完美的對比，並與右邊的花瓣相呼應。寬鬆、橫掃的筆劃順著曲線散開，並在大片的背景中一再重複。

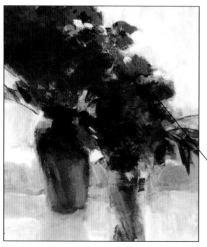

《花之習作》，戴博拉·曼林佛得
（FLOWER STUDY by Debra Manifold）

《罌粟花》，麥克·伯納得（POPPIES by Mike Bernard）

混合拼貼與其他素材，及寬大的水平圖形，藝術家展現與眾不同的花朵。其中，花瓶減到只剩一個小小的圖形，卻盡其可能地發揮花朵與花莖的創意。背景一直是靜物構圖中重要的一環，此處的背景完全融入畫中，無論是形狀、顏色和紋理，都與花朵互相呼應。

形狀的構思

形狀的安排與明暗色調交錯的情景，是這幅圖畫要傳達的視覺主題，藝術家避免因過多細節而減弱震撼力。花朵以大片的暗色呈現，並摻雜些微的顏色變化。亮紅色的罌粟從一邊的深色中躍然而出，又在另一邊的灰色背景下美麗綻放。

整個構圖由斜切過圖畫的深色楔形所形成。

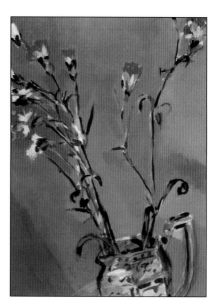

《母親的水壺》，蓋瑞·貝普諦斯
（MY MOTHER'S JUG by Gerry Baptist）

這幅帆布板上的畫作使用巧妙的切割方式，故意傾斜的水壺則增加動感，至於背景的大筆劃，則是順著花莖的方向完成。

形狀與結構

不一定要是植物學家才能從事花卉寫生，但是瞭解它們的基本結構，可以避免錯誤帶來的沮喪，並成功地描寫花朵。

在畫人物前，一定會詳加剖析肌肉或骨骼的結構，支撐身體重量的腳和腿的構成。而畫花朵也需要同樣預備，先瞭解為什麼一定要有莖和葉子？花瓣是由什麼撐起的？

葉子主要功能是行光合作用，製造二氧化碳，提供植物其他部分所需，而根收集水分和營養送到莖上面。花莖必須要夠強壯才能支撐起花朵，所以花莖的下方會比較粗，否則無法承受壓下來的重量。如果花莖隱藏在另一根之後，並突然岔開往一旁生長，花朵就會有很多問題，對抗地心引力就是其中之一。如果花莖過於細長而朝下彎曲，也一定是漸進的，絕不會出現不連續的線條。

花朵的構造分析

熟悉植物構造、瞭解不同部分如何結合，以及花朵從花莖上哪一個角度生長，都會使作品更具說服力。

花朵的形狀

許多花朵往往被簡化得只剩下一個簡單的圓形，把花放遠點，從透視法的觀點來看，就成了橢圓形。試著畫畫橢圓形，對於挫折不已的初學者來說，會像是打了劑神奇的強心針。拿起一個碟子，想像圓滿的盤子形狀就彷彿是朵小雛菊，順著軸心轉動就變成扁平狀。雖然是很粗糙的類比，但為了讓畫圖更有趣味，試著畫出盤子不同的面相，最後下筆時再將盤子轉換成

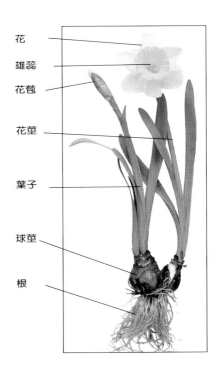

花
雄蕊
花苞
花莖
葉子
球莖
根

167

花朵的形狀，就成為一朵簡單的雛菊了。

再試著想想看，如果簡單的圖形變得不連續，會發生什麼情況。例如，如果盤子轉換出來的雛菊，掛著一片快掉落的花瓣，把它推回去後就成為橢圓形的一部分，即使花朵本身就是細長形，花朵圖形也不會顯得太長或太細。細心遵守透視或按遠近比例縮小的原則，確實按照指導方針，就可以在個別的圖畫中，完成不同角度的花朵。

花朵越複雜，越無法突顯單朵花的基本圖形，需要更精準地觀察群花綻放的姿態，但是基本原則是一樣的。如果不了解花朵為何有這般形狀，可以慢慢將其分解，觀察形成構造，再看看不同時期花朵的差異，較成熟的花朵是否已經結莢。這些聽起來好像順理成章，但是並非每個人都能觀察得如此細微。總之，一枝花成長的順序，應該是花莖上有盛開的花朵，而花苞長在最上方。

鐘形

鐘型的花朵像是三度空間形狀的鐘，花莖從中上方支撐起花朵，雄蕊好比鐘錘一般，花瓣以雄蕊為軸心繞行向外開展。花朵深處會產生陰影，後方上緣可能會映照著彎彎的一道光。

前視圖　　　　四分之三視圖

喇叭形狀

百合花的雄蕊如同噪音的符號，突出向外，幾乎就像是一支小喇叭。許多管狀的花朵剛開時彷彿圓錐體，之後花瓣往外開展成喇叭的形狀。在畫這類花朵時，要記得花瓣朝中心點彎曲，而描繪消失在暗處的花朵時，也需秉持同樣的原則。

前視圖　　　　　　後視圖

戶外的花朵

　　戶外的花花世界對於花卉畫家來說，是一個豐富的寶庫，家裡有花園的畫家更是幸運，因為可以同時結合園藝與藝術的興趣，有什麼比成功地設計出特別的花圃，或從幼苗就開始親自栽培的樹叢，更令人覺得永生難忘？不過無法當園丁的畫家別灰心，因為可以在市立公園，或是花園裡，找到同樣的悸動。

　　如果到鄉間冒險，將有機會畫大片的野花。在野地盛開的花朵最具丰姿，千萬別急著將它摘下，放在家裡的花瓶。事實上，摘野花不符環保，甚至違法，不鼓勵如此行。

圖像選擇 (PICTORIAL CHICES)

　　戶外花朵的習作就好比風景畫的縮小圖，都需要同樣的作畫歷程。像決定將花畫在前景，還是中遠景？一大叢花呢？還是一二朵，點到為止？要兼顧細節，還是畫出整片花海？這些都是必須考慮的重點。

　　不同的花卉主題可能會提供部分的答案。大朵、有戲劇張力，或是顏色炫爛的花卉，如，向日葵、玫瑰或百合相當適合特寫。覆蓋整片的藍鐘花、報春花就適合中遠距離的作品，顯現出一整片的美麗。對比強烈，五顏六色的後花園，最好也採取同樣的處理手法，只要挑出一二朵距離較近的花朵，詳加描繪葉子和花朵即可。

花朵特寫

有些花朵需一整片呈現，震撼力較夠，有些顯眼的就得靠近一點欣賞。藝術家在此只交代部分的戶外場景，藉此彰顯有著大朵花托，和形狀漂亮的葉子，以驕傲的姿態巍巍聳立的向日葵。藝術家選擇從後方表現花朵，強調向日葵向光的特性。

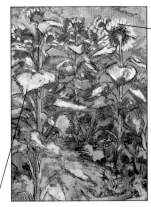

每片花瓣都以一筆帶過，在每個筆劃結束前，筆側朝外輕輕掃開成狹長形。

《向日葵的背影》，大衛・庫斯博特（SUNFLOWERS FROM BEHIND by David Cuthbert）

有些葉子以暗紅色的細長線條描邊，另用黑色墨水強調捲脆的邊緣。

169

繪畫技巧

　　如果入畫的花卉只有一種，例如田野上整片的罌粟花或雛菊，由於背景的花朵看來只是一個個顏色小點，建議前景的花朵可畫得詳細些。開始著手繪畫時，首先確定花的主要形狀和顏色，使用顏色固定稀釋或半稀釋的顏料。作品接近完成時，用較濃的顏料畫出花朵細微之處。

1 用紅色顏料一筆筆畫出一朵朵的罌粟花，然後在花朵四周塗上綠色。每朵花形畫得都不一樣，背景的部分比較小。

2 突顯前景的花朵，用較濃的顏料，點出個別花瓣色調與顏色間的差異，用尖筆在中間刷上深一些的顏色。

視覺線索

　　如果要描繪特定花卉，卻不希望表現得太過仔細，這時考量的重點便是顏色，給觀賞者一個強而有力的線索。但是這還不夠，必須加入花朵生長的樣子。下方的圖並沒有任何花朵的細部表現，但是從大片筆直的亮藍色花形來判斷，任何人都能夠立即聯想到是藍鐘花。

每一朵花都以一道筆直，或稍稍傾斜的筆劃帶過。中間的小徑以粉紅色、棕色交錯，背景則帶入暗灰綠，加深藍色的強度。

《溫特彭的藍鐘花之森》，丹尼爾‧史戴門 (Bluebell Woods, Winterbourne by Daniel Stedman)

不透明顏料

用一支小的貂毛畫筆和淺藍色顏料，藝術家直接在素描的葉形內著色，刷出不同色調。

待葉子的暗綠色顏料乾了之後，再於葉形四周塗上不透明的淺綠色。

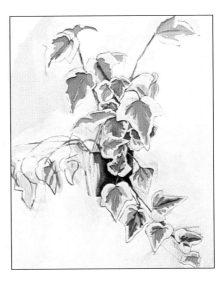

1 用炭筆打草稿，勾勒出葉子的形狀和莖。盡量隨性發揮，若有修改的必要，在線條上輕輕抹一抹即可。

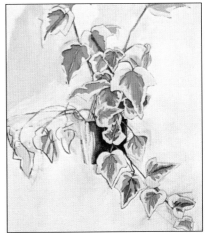

2 刷掉落在畫面上的炭筆屑，用6號筆為葉子上色，完成綠意盎然的雛形。

3 上滿每片葉子的顏色，用筆尖沾紅色顏料完成植物莖的部分。

4 再用炭筆修正圖案，葉斑的部分則刷白色顏料。繼續增加顏色，在葉子後方使用較暗的色調。

5 照著前面的步驟替一片片葉子上色，逐步增加細節與修飾葉形。

6 調整每片葉子的色調，帶出自然的對比，再開始另一片葉子。

潔白的花朵：壓克力顏料

1 使用壓克力顏料可以製造紋理的感覺，和多樣化的顏色效果，也是展現細緻線條筆觸的絕佳選擇。先以鉛筆打底稿，然後整片塗上稀釋的透明壓克力顏料（用水稀釋，別使用白色）。

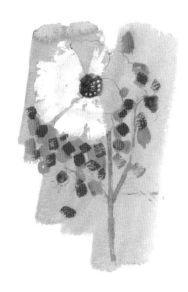

2 花瓣的部分繪製如下：將一片厚紙板或塑膠（最好是舊的信用卡），剪成適當大小，放一些濃稠的白色顏料在卡片上，然後由中間往外，順著花形刮出花瓣顏色。背景則是用方形畫筆，點出不連續的筆劃，這是製造不連續顏色效果的第一個步驟。如此一來，畫面將變得多采多姿。

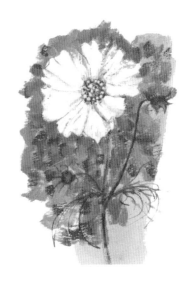

3 繼續以卡片和筆刷完成花朵，並增加更多的彩色筆劃在背景上。再用暗綠色和細畫筆繪製花莖和花苞。可以使用筆和彩色墨水調整細節，但不要在每片花瓣都加上粗線條。

長春藤葉子：壓克力顏料

1 將稀釋的壓克力顏料塗在平滑的板子或畫紙上，使用貂毛或軟的合成畫筆會比較順手。可以畫上任何覺得必要的細節，然後就像水彩畫一樣，使用一系列的亮光顏料，建立灰暗色調和豐富的色彩。

2 繼續塗上一層層稀釋過的顏料，然後，最後一層以不連續的筆觸表現。記得不要蓋滿下面的顏色，建立寫實、有點斑駁的印象。最後紋路的部分，以非常細的畫筆沾上淺黃褐色。由於壓克力顏料具有不透明效果，可以在深色上直接塗上淺色顏料。水彩就無法以相同方式處理，必須讓葉脈留白，製造明亮效果，整個過程將相當瑣碎與困難。

樹木的形狀

　　透過大致的外觀、尺寸、顏色和樹叢密度，就可以判斷出樹木的種類，只要在畫上加一些線索，甚至於遠方的樹木都能清楚辨認。雖然畫中的樹木只出現一部分，然而從銀色的樹幹、稀疏掛在枝上的小小葉子和光影，便知道樹木的種類。注意藝術家如何將焦點放在較低的樹枝上，使觀賞者的眼光集中在畫面中間。

《銀樺樹》，丹尼爾‧史戴門（SILVER BIRCHES by Daniel Stedman）

天氣

　　風景畫常受到天氣狀況的影響。天空，也就是天氣，支配風景畫呈現的風貌，在任何風雨將至的日子，可以觀察到天氣的影響程度。降雨取代太陽，改變整個顏色技法和風景的色調平衡。在許多作品中，天氣甚至是一幅畫的主題，像在彼得・博曼（PETER　BURMAN），《索夫克郡的德本河》（RIVER　DEBEN，SUFFOK）中，整幅畫的構圖，都是由厚雲層形成的圖案，和明暗交織的光線組合而成。

　　類似的風景效果是絕佳的題材，然而卻很難掌握其詭譎多變的樣貌。有時可以從照片重現當時的景色，不過最好能養成在現場多畫幾張素描的習慣。甚至在鉛筆素描上加幾個顏色的註記，都比照片來得有價值；因為照片在呈現色彩真實度上，可能會失真。

　　季節交遞也影響風景畫的外貌，甚至同樣季節中，陽光普照和雲層密佈的日子，整體的風景也會有不同感受。

《索夫克郡的德本河》，彼得・博曼（RIVER DEBEN，SUFFOK by Peter Burman）

本幅作品畫在畫板上，藝術家利用濃厚、色彩鮮豔的顏料，和油畫技巧，以大膽、準確的筆觸抓住光線效果。天空和樹梢部分，淺色顏料以同方向的筆劃蓋過深色顏料，創造出強而有利的動態感。

《石丘風光》，威廉‧薩姆韋（VIEW OF THE STEENS by William E. Shumway）

在這幅以畫紙為底材的作品中，藝術家採用較新的壓克力水彩技法——干擾色，強調變幻莫測的光線，在壓克力顏料中混合雲母微粒，可以欣賞到不同角度的光線反射變化。

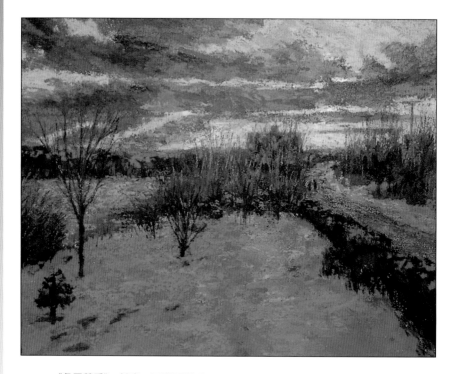

《冬日黃昏》，希米・馬利里斯（DAY'S END IN WINTER by Simie Maryles）

藝術家運用一連串顏色，從各種亮黃、橘、土耳其藍，到深藍和紫，使之相互輝映，呈現向晚的光線與雪色，壓克力顏料在此扮演的只是次要角色。本幅作品使用專門用來表現亮麗底色的插畫板，再以蠟筆厚厚地塗抹上色。

《威爾街公有地》，珍．史托瑟（WELL STREET COMMON by Jane Strother）

美麗地呈現冬日風光微妙的顏色效果，由灰綠、藍綠和暖棕的筆觸，小心翼翼地組合而成。藝術家使用紋理紙，繪製樹木所用的柔和筆劃，斷斷續續，造成細緻的乾筆效果。

冬日風景畫

　　雪景畫遇到的第一個問題，就是如何在白色背景上畫上潔白的雪，這看來像是個簡單，卻又似乎是不可能的任務。

　　藝術家在此使用的方式是，在風景畫的下半部，覆蓋一層深淺不一的黑色和焦赭色，因為此處積雪最多。天空的部分則塗上淺淺的一層紅赭，並混上少許黑色。藝術家精心選擇暖色調，與上面冷冰冰的白雪形成對比，更與許多雪景只呈現霧濛濛的灰，和寒風刺骨的不成熟感覺，大異其趣。濃淡夾雜的溫暖大地色佈滿整幅畫，呈現自然、真實的冬天景緻，讓皚皚白雪下透露些許溫暖，成為一幅雋永生動的畫作。

　　一般而言，在純白背景作畫，所使用的圖畫顏色就深一些。在此，畫面基底使用深色系，藝術家以白色畫輪廓，有如照片的負片，製造出奇特又吸引人的效果。

　　藝術家使用凝膠溶劑混合作為厚塗的材料，如此一來，就可以使用畫刀與硬實的混合顏料，在天際和主要的視線不妨刮出厚實的紋理。許多人畫的時候，僅僅刮上純淨的白色，這是一個常見的錯誤。正確的上色步驟應該像圖例一樣，從陰暗到明亮，層層相疊，先塗上較為灰暗沉靜的顏色，作出邊緣和影子，再突顯雪堆的白色亮麗感。您將會發現，雪景實際使用的純白色，比想像的少許多，然而效果卻更為接近真實，也更具有說服力。

使用凝膠溶劑

藝術家在此使用刀子混合凝膠溶劑（Gel medium）與顏料，在上色前先完成混合。有時候凝膠溶劑會單獨使用在畫布上，製造特別的筆觸，或其他紋理，然後再塗上顏色。凝膠乾了之後呈現透明狀，因此，在混合之初顏料看來較亮麗，乾了之後，顏色即恢復正常。

1 在戶在戶外寫生時，天氣太寒冷以至於無法在現場作畫，因此，藝術家在素描本上先畫下素描，然後再到溫暖舒適的畫室中繼續創作。

2 以溫暖、深沉的底色打基礎，以便與其後添加的雪景和天空形成對比。由於壓克力顏料可以根據畫者需要，讓淺色顏料直接塗抹在深色上，所以白色的雪可以直接塗在幽黯的畫布上。

3 天空以畫刀平塗上一層厚厚孔雀藍與白混合的亮麗色彩，在著手強調雪地上亮白的雪色前，藝術家用晦暗的、柔和的顏色，如赭色和灰色，畫出小徑和路上的陰影。

4 塗上凝膠溶劑和天空顏色相混合的顏料，使表面看來更加粗糙、厚實，保留一點打底的赭色從下面穿透出來，和畫作中其他部分的色調相輝映，可使畫面看來更有整體感。請參考左下方最後的成品。

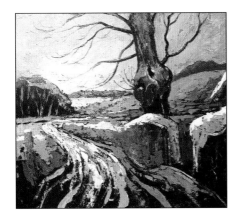

上圖中，藝術家特別處理雪花飄落的情景，希望呈現自然不做作的感覺，而噴灑畫法便是最好的表現技法。細碎的顏料任意噴灑在畫布上，完美地呈現片片雪花飛舞的效果。

天空

　　天空是大地光線的來源，是風景畫中主要的角色。由於天空與大地二者之間是密不可分的，即使沒有或僅出現少許天空的景象，在構圖中仍會感受到天氣的狀況或時間。向晚的天空和下午三四點光線較強時，二者呈現的景觀顏色大不相同。在強烈陽光下，景緻有明顯的陰暗對比，但多雲的天氣，沒有明顯的影子，對比看不太出來，每樣東西看來都會比較平板。

統一構圖

　　天空是構圖非常重要的元素。雲朵的形狀可以平衡，或呼應風景畫中的圖案，例如樹叢，並且連結圖畫中不同的部分。雲朵的顏色也有同樣作用，重複運用同樣的顏色，具有統一整體構圖的效果。我們常看到藍灰、棕和黃大量出現在雲朵上，您可以盡量將這些元素運用在風景畫中。

避免雲層看來過於厚重，在藍色的天空上，塗上稀釋的白色顏料。

葉子由藍、黃綠，和非常深的綠組合而成。

雲朵簡化為淺、中、深色調的區塊，用漩渦狀的筆法畫出，製造動態感。

《林登森林》，丹尼爾・史戴門（LYNDON WOODS by Daniel Stedman）

形狀的呼應

　　樹木構成這幅畫的視覺焦點，而天空則是顏色技法和構圖中不可或缺的一部分。豐富的深藍色雲朵，襯托了樹木的灰綠與前景中的草地，雲朵的形狀則與寬大的樹傘相輝映，並巧妙連結畫中的天與地。畫中還有其他細微的顏色，如出現在樹幹上，和綠色葉面之中的藍與淡紫灰筆觸，也是彼此襯托。

雲朵的顏色

　　從現實生活中取景時，繪畫雲朵的最大問題是移動速度快，以下幾個基本原則相當實用。當艷陽高照時，光線強烈刺眼，在白色光芒照射下，顏色沒有太大變化，只看到頂端是白色，和下方是灰色的雲朵。傍晚時分，太陽光線呈現微微的黃色，此時的雲朵中間是鮮黃的，下方則是藍或紫色交相呈現，還帶些陰影。如果太陽低於雲層，即將消逝在地平線，雲朵的下方會被餘暉照亮，而上方開始為陰影籠罩。

圖畫中藍色部分與雲朵奶油白的邊緣，被漸漸露出的太陽照亮，變成天空中最值得令人細細回味的部分。

雲朵與陽光

雲朵的影子投射在大地上，或是陽光突然從雲層中露臉，打亮了部分風景，這種陽光斷斷續續出現所造成的風景效果，最令人激動。在此就是陽光的光芒照亮了房子，和遠方的田野，創造出自然的視覺焦點。

《諾福克美景》，亞倫‧奧立佛（Alan Oliver by NORFOLK LANDSCAPE）

太陽灑落的耀眼光芒，造成下方的線條和曲線，將觀賞者的目光，從前景拉到建築物上。

透視天空

　　我們通常認為天空是風景畫的背景，有如靜物畫中背景牆似的垂直平面。但實際上它並非垂直的，而像是一個倒過來的碗，覆蓋在大地上，需用線性與大氣透視法來詮釋。請參照下面照片，飛過頭上的雲朵，也就是前面所說的碗的中間，相較於地平線，就是碗口的邊緣，離您最遠部分的雲彩，前者看起來比較大。遠方的雲朵會看起來越來越小，串連得更加緊密，色調和顏色對比也減弱。甚至是晴朗無雲的天空，地平線方向的色調和顏色也有不同變化，深藍色的天空緩緩消失，轉變為蒼白的、綠色的色調。

當雲朵尺寸和形狀相同時，尺寸縮小的透視效果最為明顯。左圖中的層積雲將此表露無遺。

日落

　　畫日落、日出，最常犯的錯誤就是──整張圖堆滿粉紅、橘和紅色，只有廉價的明信片才會出現此種千篇一律的圖畫。想要把圖畫畫好，成功的秘訣在於少用這些鮮豔的顏色，在其餘的天空畫面中，交替使用冰藍、灰和紫色系列的顏色，在充滿陰影的大地景緻交互輝映下，溫暖的色澤就會呈現細緻、半透明的光輝。

　　在畫中放進一系列，甚至更多的色系非常吸引人，可是最後的成品將看來修飾太過和不成熟。試著控制筆觸和慎選色彩，了解天空的變化狀態，這樣您的天空將充滿神秘與寧靜。

日落・混合畫材的應用

　　落日下，雲彩滿天的天空特別引人注目，由於太陽比雲層來得低，雲朵的下方被照耀得燦爛奪目，但是上方卻為陰影所籠罩。同樣，最耀眼的色彩出現在天空最低處，離太陽越遠的部分，顏色就變得越灰暗。此處的示範，是參考英國最受歡迎的風景畫家約瑟夫・透納（JOSEPH TURNER）的畫風繪製而成。材料方面，同時使用水彩和不

透明顏料：水彩具有透明的效果，不透明顏料則顏色鮮豔。

　　首先，使用水彩顏料，以自由奔放的渲染手法刷塗天空背景色，再沾上不透明顏料，以筆劃和輕拍方式點出斑斕的雲彩，並讓顏色染到下面未乾的顏料上。圖中明亮耀眼的顏色，由溫暖的黃色系、橘色系和粉紅色系組合而成，並添加寒冷的藍色系和灰色系顏料造成對比，更烘托出暖色系的明亮感。

空間的魔法

在風景畫中，想要創造空間與深度的印象，有二種主要的方法：其一是仔細觀察直線透視的效果，意即距離越遠的物體看來會越小；另一種則是控制畫中的顏色和色調。

當照著照片作畫時，由於照片將空間壓縮為二度空間，前景的樹木很顯然地比中距離的樹木來得大。實際處在野外時，比較難看出物體之間的相對尺寸。您可以走到湖邊或爬上山丘，清楚看出它們實際的大小。如果它們出現在中間距離或遠方的話，那麼與近在眼前的物體，如樹叢或花叢相較，看起來就小很多。

色彩和色調

由於空氣中的灰塵和水氣造成的效果，消逝在遠方的物體，看來不但比較小，而且模糊，色調對比也較弱，顏色變得比較淡。我們稱此為空間透視或大氣透視。此時，顏色會變得藍一些，或冷一些。如果想要創造空間和深度的奇幻效果，可以在中景或遠景的地方，使用寒冷的前進色系，近景則採用溫暖的顏色，和強烈的對比色調。

低地平線

低地平線給人開闊空曠的感覺，特別適合變化多端的雲彩景緻。

高地平線

此處的地平線較高，空間感十足。前景原野斜角線將視野拉進圖畫中，並朝遠方的山丘看去。

地平線定位

確定地平線位置對於創造空間感相當重要，例如，如果地平線位置低一點，天空約佔畫面的三分之二左右，就可以給觀賞者風景的全貌，或是開闊一望無際的海景。如果是山丘或高山風景則另當別論，

天空可以盡量減少到僅剩一小部分，藉著製造引導線的效果，吸引觀賞者的目光焦點，從前景移向背景，強調空間感。

水景

　　或許是因為水景同時具有透明感和鏡子的獨特效果，總能深深吸引藝術家，成為最受歡迎的風景畫主題，從湖、河到大海，都是入畫的好題材。映照著天空閃耀光芒的寧靜湖，水面呈現淡淡的藍色或銀白色，即使只是從遠方眺望，仍是風景畫最令人流連忘返的一部分（見焦點一章，104-105頁）。而無論是倒影或是波光淋漓的水面，都可以成為繪畫的主題。

倒影

　　平靜的水是一面絕佳的鏡子，忠實呈現上空的種種影像，是相當吸引人的題材，卻也讓畫家覺得棘手。除非能夠摻雜一些視覺線索，提醒觀賞者呈現眼前的是水面，否則畫倒影就毫無意義，純粹只是一幅顛倒的風景畫罷了。不妨試著將倒影畫得模糊些，加上小水波或漂浮的葉片都可以。

　　不平靜的湖水打亂倒影，這時每個波紋都具有二個凌亂的斜紋表面，一個映照著天空，一個則是反映周遭的部分風景。影像破碎得幾乎喪失原有形狀，高度寬度都改變，色調和顏色也大大不同。

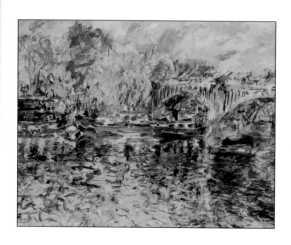

《沿泰晤士河岸到里奇蒙橋下》，賈姬·透納（ALONG THE THAMES FROM UNDER RICHMOND BRIDGE I by Jacquie Turner）

生動活潑的筆劃在整幅畫中處處可見，巧妙地融合河水與船及樹的倒影。

《藍月》，馬西亞・博特（BLUE MOON by Marcia Burtt）

這幅圖畫之所以令人感動，部分要歸功於省略了不必要的細節。暗藍寬大的水平筆劃，表示平靜的水波，天上明月的倒影被拉至下方。整個色調的對比盡量降到最少，更突顯出倒影的明亮感。

動態的水面

　　海景畫是一個吸引人的主題，但直接模擬照片時，不容易掌握水面的變化。照相機的好處在於能夠捕捉光線的剎那變化，卻無法表現海浪的動態感，海浪看來比較生硬無趣。如果只是按著照片依樣畫葫蘆，畫作就無法傳達出海景的精髓。

遠方的岩石體積雖小，卻扮演重要的構圖角色，在波濤翻騰的海水中，具有定位與穩定的效果。

筆直、灰暗的雲帶呼應前景的色調與顏色，提供平衡的作用。

將左邊的照片與下方的完成圖相比較，可以看出畫家如何改造一些無聊的畫面。藝術家使用層層塗抹的技法，一個顏色穿透另一個顏色，組合出令人讚嘆的動態感。天空則是使用三種原色：藍、粉紅、紅與黃層層交錯。首先，先用水稀釋顏料，塗在密實的厚水彩紙上，隨著圖畫接近完成，顏色越刷越濃。

強調海水表面的反光，與沉靜的海水顏色成對比，呈現引人入勝的動態感。

《海景》，大衛‧庫斯博特
（SEASCAPE by David Cuthbert）

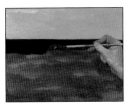

1 天空抹上稀釋過的藍色底，海水則畫上深紫紅色，混合不加水的棕土與群青，加深海平線的色彩。薄薄的淺紫紅蓋過天空中間，讓藍從底下稍微透出。

2 保留岩石和天空上方灰暗雲帶的藍底，黃顏料覆蓋於天空頂端的藍上，混合出綠色調的效果。

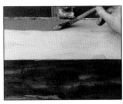

3 海面使用與天空底色相仿的藍，暗灰的底色從淡抹的藍中隱約露出，呈現不連續顏色的效果，創造絕佳的光線與動態感覺。

4 從一個部分轉移到另一個部分繼續上色，確定所有海面可以在同一階段完成，前景的海平面，部分的藍要更強烈，筆觸也要更沉穩。

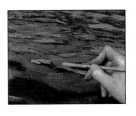

5 綠色調的黃雲帶不再做其他變化，因為要覆蓋更深的顏色。使用濃烈的橘覆蓋過黃綠，加深與豐富雲帶的色彩感，此時可以看到，下面的顏色從上面的顏色穿透而出，所展露的細緻混合效果。

6 在變化多端的筆劃下，重重顏色相堆疊，完美展露海水粼光照照的流動感。在海的後方，黃在藍上漸用漸淡，做出綠色波光。在大海前方的藍底上，再畫上些微深紫。沾黃橘色顏料，畫筆筆毛稍微張開，製造一連串細微線條。

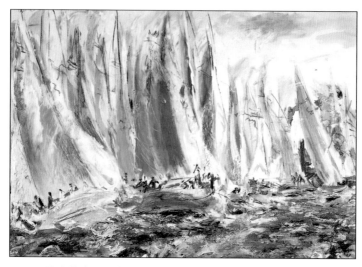

《帆船比賽》，賈姬‧透納（SIGMAS RACING by Jacquie Turner）

透過藝術家獨創、變化多端的畫法──手指煙薰與擦刮法，展露海浪的起伏不定，與帆船的躍動感。藝術家喜歡在光滑的紙面作畫，才可以揮灑顏料。圖中她使用標準的壓克力混合透明壓克力墨水、水彩和部分的拼貼畫。飛濺的水花和波浪上的反光，都是由細碎上過顏料的面紙黏出來的。

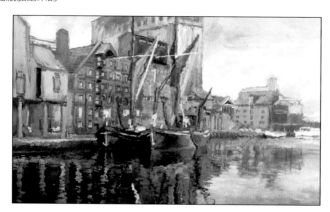

《易普威治之船塢》，蓋瑞‧傑佛瑞（IPSWICH DOCKS by Gary Jeffrey）

這張漂亮圖畫最引人入勝之處，是忠實呈現城市風景畫中，人為與自然交錯的特殊景觀。藝術家使用帆布為底材，技巧略似油畫，顏料的使用都是由薄到厚塗。尤其是倒影，大量應用渲染技法。

平靜的水

展現無風無浪，平靜光滑的湖或是河的水面，最好的方式是利用混中混技法畫上寬大、平順的筆觸。筆法記得要收斂，否則如明鏡般的水面所呈現的閒適感，將消失殆盡。

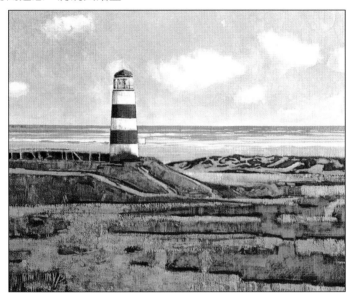

用壓克力顏料表現寧靜的水

1 畫中三個部分僅用基礎色簡單呈現。前景的水流，畫上菁藍與白色顏料。

2 在水面加上細微的菁藍與鈷藍(Phthalocyanine)顏料，表現天空倒影。

河流風光

　　這一大片綠樹如蔭的河流風光，對於示範圖例的藝術家來說，再熟悉不過了，因為它正位於藝術家畫室窗戶正下方。隨著四季更迭，風景顏色也隨之變換，提供藝術家無窮無的作畫靈感。

　　這幅圖畫成功之處在於簡單扼要，抓住夏日風景的寧靜感。壓克力顏料以水或溶劑稀釋可達到水彩的濃度，表現細緻透明的效果。藝術家利用水彩技法完成此畫作，沒有任何打底或草稿，直接在展開的畫紙上上色。與水彩畫一樣，顏料使用的順序由淺至深。首先，塗上薄透的顏色，蓋過畫紙的白，層層疊錯，製造光亮的質感。

　　由於水洗的顏色相當透明，絕對不能犯下任何錯誤，加上壓克力顏料乾的速度很快，因此，一開始就要正確安排每個景緻的位置，下筆大膽果斷，如本圖的示範手法。

1 從藝術家畫室窗邊所拍攝的照片，請與最後作品作一比較，注意如何去蕪存菁，保留河岸風景的精隨。

2 沒有先打草稿，藝術家用淡彩的佩恩灰與生赭顏料，勾勒出構圖中主要部分的區塊。

3 當前面的色塊未乾透時，再用虎克綠混合一些生赭，在前面顏色較暗的部分描繪出樹木與前景。

4 水面上平靜的水波，是用佩恩灰混合生赭顏料，描繪出淺淺的線條。

5 在作畫過程中，使用貂毛畫筆展現物體外形的柔美感，和所需細節的纖細感。

6 藉著一層又一層的上色，強化作品色調，色澤要非常輕透，底層可以穿透覆蓋層散發光澤，創造水彩畫明亮的效果。

7 不透明白色用來再修飾複雜的邊緣，如樹木上的葉子。記得要呈現水色淋漓的感覺，因此，用料不能太過厚重。

8 藝術家盡量不用過多渲染，及層層塗抹顏料，此外，捨棄不少的風景細節，以自己的方式闡釋所深深眷戀之主題，完成這幅具有水彩畫清新明亮感的佳作。

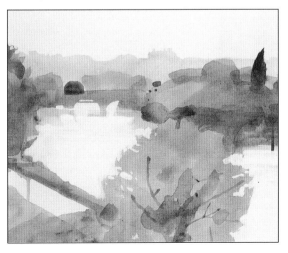

建築與街景

所有的繪畫主題多少會彼此重疊，街景也是風景畫中的一環。通常我們認為風景畫是由自然景色所組成，而城市的組合是人為。然而這並不代表城市沒有自然風光，還是有許多城市為眾多河流與樹木環繞。城市景觀畫特殊之處，在於自然與人為環境交錯的對比，也是畫家愛不釋手的題材。

視點 (VIEW POINT)

著手繪製城市環境會遭遇許多問題，其中之一是，很難找到適當的地方作畫。找到舒適的椅子，出現的可能不是想要的景緻；站在繁忙的人行道中間，又讓人神經緊繃，只想對旁人的指指點點視而不見。不過時間久了，信心夠了，將會習慣這些不便。在初學城市景觀時，最好找個適當公共建築的窗邊，或舒適的咖啡座專心作畫。

《包威爾街》，班傑明·伊森斯戴（Powell STREET by Benjamin Eisenstat）

一個絕佳的畫作主題可能因為人車雜沓而顯得凌亂，可是這卻是白天的城市景觀不可或缺的一部分。在車子、行人之外，不妨加上一些城市特點，有助於整體構圖。

透視與比例 (PERSPECTIVE AND PROPORTION)

城市景觀的主題必須處理複雜的透視問題，讓許多人望之卻步，實際上，並不是那麼困難，只要記得，後退的平行線會在地平線上交會的原則即可。地平線是個重要的詞彙，指的是一條出現在視野中的想像線條。如果從高處作畫，如高塔或山丘，線條會朝上延伸；反之，如果視線在低點，線條會往下傾斜退去。透視法真正的問題在於會隨著視野改變，只要一移動，甚至從坐下到站立，透視方式也會不同，所以，在打初稿時，最好保持原地不動。

即使透視方法錯誤，建物看來不夠有說服力，但抓住比例，確實呈現建物外觀才是更重要的原則，例如，寬度與高度的關係、有多少窗戶、間隔多大等等。

地點與氣氛

　　所有的鄉鎮與城市都有自己獨特的味道，如果想畫城市景觀畫而非單獨建物的寫生，試著先分析城市的味道，找出能夠展露城市獨特之處的視覺線索，例如，在情色區域，人們的穿著、人物的姿態，都是很好的識別標誌。而在現代化的繁忙都市，構圖的元素不妨加上車子、街道擺設。

　　透過顏色或紋理的應用，可以將一個地方的風情表露無遺，例如陽光普照的都會區中，可盡情玩弄光線、明亮的顏色，或強烈的色調對比；在北方的工業地區，便可探索暗色調的顏色，如灰色系，或棕色系。

《新城》，李察‧法蘭奇
（THE NEW CITY by Richard French）

大片玻璃帷幕中的倒影，以趣味多端的扭曲方式呈現，是現代城市最令人期待的視覺景象。在此藝術家利用多層次的壓克力上色，玩弄倒影的效果。

《紀念碑》，布來恩‧耶魯
（THE MONUMENT by Brian Yale）

這幅描寫倫敦紀念碑及其周遭建築物的繪畫，幾乎是利用攝影般的寫實手法完成，每個細節、每道紋理都清清楚楚展現。整個構圖也相當優美，下方陰影形成的斜線，引導視線朝向右上方的建物與起重機，而起重機則與直立於中央的紀念碑相互平衡。

《翠堤春曉》，蓋瑞‧傑佛瑞（SPRING ON THE EMBANKMENT by Gary Jeffrey）

業餘畫家幾乎都不敢碰觸城市景觀，而在此所示範的圖畫卻在在告訴我們，城市主題是饒富趣味，又相當刺激的。這幅以帆布為底的畫作，藝術家選擇從高視點俯視，車子成了展現顏色和圖線最鮮明的道具，與後方平淡無奇的白色建築物形成對比。

《牛津百老匯》，尼爾‧華城
（BROAD STREET，OXFORD by Neil Watson）

在此充滿情趣與動感的畫中，後半段以強而有力的筆畫突顯張力，前景的動態感則來自騎著腳踏車的騎士。本幅畫以帆布為底，稀釋過的顏料為畫材，從天空部分流下的顏料痕跡可見其手法。首先以壓克力顏料混合亮光溶劑，暈染畫布，再加上建物的骨架，部分線條細節則是以墨水強化，再用亮光溶劑覆蓋。

《柯街上的餐廳》，蓋瑞‧傑佛瑞
（RESTAURANTS，KEW ROAD by Gary Jeffrey）

指示牌、清晰可見的商店名稱、人物，與一旁的七葉樹，共同創造此地的氣氛，許多倫敦人一眼就可以看出此為何處。作者選擇華燈初上的黃昏時分，正是街景顏色開始繽紛燦爛時，亮麗的紅色與黃色，展現奔放的感覺，相對的氛，在黯淡燈光映照下，建築與街道透露著幽黯的藍。在此，畫紙先上了一層清漆為底。

《聖瑪莉街的房屋》，麥克‧伯納德（BACKS OF BUILDINGS，ST MARY'S ROAD，SOUTHAMPTON（ENGLAND）by Mike Bernard）

拼貼畫特別適用於建築物群像的主題，在此可以看到作者混合壓克力、墨水與蠟筆，巧妙地展現拼貼畫的獨特之處。而拼貼的紙材豐富多元，無需刻意模仿實景，卻能呈現紋理的感覺。前景右方使用的印刷紙張，特意顛倒黏貼，避免過於突顯。

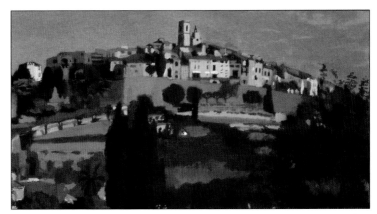

《威尼斯的聖保羅城》，傑瑞米‧高登（ST. PAUL DE VENICE by Jeremy Galton）

這張令人心曠神怡的圖畫，描寫的是法國南方的小山城。包括傳統的建築形式，使用如深色豐富的綠色系、褐色系，與白色系等顏色，構成這與眾不同的山城，獨樹一格的味道。本圖使用裱畫紙板，是張小尺寸的圖畫，並以油畫上色方式塗上顏料。

197

透視法

想要成功地完成建築與城市景觀圖像，需要了解線性透視法（PERSPECTIVE）的基本概念，也就是如何將三度空間，轉換成畫在二度空間畫布上的方法。向後退去的平面中，有許多平線線，觀察彼此間的關係，是了解線性透視法的基本原則，例如，窗戶上方的想像線條，最終將交會在一起。

平行線條如果向外延伸，將會在某一點交會，此點稱為消失點VP,(Vanishing point)。「消失點」會隨著視點改變，因為它將與一條想像中的線交會，就是通稱的水平線，而水平線就座落在與我們視線齊高之處。因此，如果從山丘上俯瞰城鎮，水平線會比建築物稍高，平行線是往上傾斜的；如果是仰望高聳的建物，這時的水平線較低，平行線就往下傾斜。

觀賞角度並不會改變水平線，卻會影響消失點在水平線上的位置。如果直接站在道路的中央，二邊斜線角度相同，消失點交會在相對的中央點上。但是移動到右側，消失點也會跟著平移，所以，左側的線條到達水平線的距離，將比右側來得長。可以從下面的圖畫看出差別。

每個獨立的平面都有自己的消失點，如果從一間房子的角落直視遠方，就會有二個消失點；如果有許多屋子，節比鱗次地彼此錯落，將產生許多消失點。

消失點在中央

藝術家站立著工作，水平線約落在中央的位置。由於他從街道中央直視前方，消失點自然位在中間。

改變角度

移動時構圖隨之變化。藝術家的視線保持一致，以維持水平線在同一位置，但當走到右邊時，消失點也跟著往一旁平移。

獨立的消失點

從房屋的一隅可看到二個獨立平面，各自的消失點位在圖畫之外。

消失點

消失點

傾斜的平面

消失點與水平線交會的原則，僅適用於水平或垂直面。傾斜平面如斜角屋頂的消失點，會在水平線之上，所以，山坡上的房屋就特別令人混淆。上坡與下坡的路是上傾或下傾的平面，二邊的消失點，分別位在水平線的上方或下方。房屋本身又是水平式建構，順著山坡逐漸往上建築，又適合一般準則。

延伸至消失點

水平線

屋頂邊緣的線條稍微往中間聚合，但如果向外延伸，這些線條將在遠超過水平線的消失點會合。

由於屋頂緩緩向上攀升，可判斷這是個山城，這時藝術家的視平線在屋頂上方。

《南街》，吉拉德·肯斯 (South Street by Gerald Cains)

這些建築物沿山坡而下，從中間畫出的線條，將在水平線下的消失點交會（請見上文介紹之傾斜的平面）

比例與特色

　　瞭解透視法有助於描繪出更具體、更具說服力的建築，卻無法表現出獨特的性格。為此，必須訓練自我的觀察力。另外，如果想要達到可辨認的相似度，比例與細節就非常重要。

　　在導入透視法前，先進行分析、判斷主題的特色。例如，建築物是聳入雲霄或空間寬廣？窗戶是大或小？是緊密相連或寬鬆散開？是否深深嵌在厚牆裏？陽台欄杆是作工精細或有雕樑畫棟可供特寫？

將亮色細長線條加在棕色上，呈現生鏽的波浪鐵皮紋理。

《廢棄的穀倉》，吉拉德·肯斯
（DERELICT BARN by Gerald Cains）
穀倉是本圖的視覺焦點，只輕描淡寫前景細節，雜草也以幾筆帶過。

風格與畫材

　　不管主題是都市景觀、鄉村風景，或是風景畫裡的老舊穀倉，都要呈現出屬於該地區的特殊印象。不同國家、不同地區的建築物皆大不相同，甚至使用的材料也有所差異。例如，曼哈頓的摩天大樓和希臘村莊的平頂房屋，就是二種截然不同的風格，而充滿維多利亞式建築的倫敦市所用的暗紅色磚牆、美國部分地區的隔板房屋、英國、愛爾蘭式的灰色或黃沙色的平房，與許多現代化城市高聳的幃幕，與水泥建物也都風格迥異。

　　老舊的建物更能提供引人入勝的題材，值得在畫中仔細探討它們的紋理。陳腐的木頭、碎裂的磚造物、斑駁的石灰牆也是不可或缺的，都提供了豐富的想像空間，增添建築物的故事性。

注意紋理

木頭和生鏽鐵皮屋頂的豐富紋理，都是主題中不可或缺的一部分。破舊屋頂映著天空形成一個絕妙的圖案，讓觀賞者感到心情澎湃。如果無法加以嘗試，就錯失此難得的機會。沉靜的顏色技法，創造出與主題相符的靜謐氣氛。

注意形狀

圖中小小的白色或蠟筆色房子，沿著山丘櫛比鱗次交錯著，無需過於強調細節，只要抓出大致形狀、比例和顏色，就知道是希臘島上的典型建築形式。藝術家相當注重每個房子的形狀和窗戶座落的位置。前景中點出建物的碎裂，這是石灰建築物的另一個特色。

《橫越凱亞鎮》，吉兒·莫察 (ACROSS THE TOWN，KEA by Jill Mirza)

深沉的影子影射牆壁的厚實，這也是此類房子的另一個特點。

中央建築物的牆壁向上傾斜，外觀形狀稜角分明。

顏料處理秘訣

表現磚頭或石頭建物的紋理有許多不同方式，可以使用顏色技法，利用畫刀上厚厚的顏料，或以其他可以模擬紋理的物質混合顏料。市面上可以買到紋理專用的特殊畫材，在此選擇用沙子混合顏料，同樣可以製造出很棒的效果。

1 薄塗一層底色，然後在所選擇的顏料中混合約一半的沙子，用鬃毛畫筆塗色。

2 磚塊間縫隙所用的灰漿，質地較平滑，只要混合少許沙子，再以短而朝下的筆劃畫線即可。

獨立的建築

在來去匆匆的城市景觀中，人群、車陣、不同的顏色，及牆壁、屋頂、門窗之間形狀的交錯，為畫作提供豐富靈感。但有時某些建築物需要靠近一點，以特寫方式來表現，不只是因為它們美麗動人，還因為它們擁有顯眼的圖形或紋理。

如果圖形是重要的元素，像瓦特·賈佛（WALTER GARVER）戲劇性豐富的畫作，就需要畫出整棟建築。他選擇最佳的視點，突顯建物最引人注目的部分，並簡化或省略部分的風景特色。不過，紋理是建築物最吸引人、最可入畫的部分，常常以切除部分取近景的方式作畫，所以，紋理的質地自然而然就成為圖畫的主題。

壓克力顏料特別適合用來製造紋理，無論是用畫筆或畫刀塗抹，甚至乾筆與淡彩法也適用。

《46號木屋的門戶》，尼克·哈里斯
（OPENING 46-WOODEN HOUSE by Nick Harris）

技巧高超的紋理，搶佔了觀賞者的視線。本幅畫使用水彩畫紙，以連續淡薄的渲染層層上色技法完成圖畫。

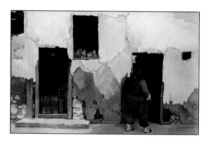

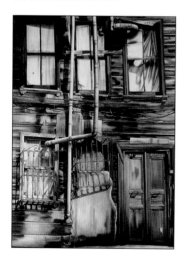

《幽暗門邊的女人》，吉兒·莫察
（WOMAN AND DARK DOORWAY by Jill Mirza）

藝術家以近距離方式深刻描繪了剝落的牆壁，和光與影之間的交互呈現。以帆布為底，吉兒在較厚的顏料上，再淡抹非常透的顏色，以深淺並用的上色方式，完成此幅作品。

《觀光客》，瓦特・賈佛（TOURIST by Walter Garver）

工業建築即使不像老舊房舍，曼哈頓石灰建築，但有其無窮魅力，深深吸引眾人的目光。畫家在此由較低的視野，營造揚穀機氣勢不凡的姿態，藉由一連串的透明水洗方式層層上色，製造細緻的色彩融合與漸層效果，呈現顏色的密度與深度。

《牛津的瑞德克利夫圓頂圖書館》，尼爾・華城（Neil Watson by THE RADCLIFFE CAMERA，OXFORD）

這棟有名的建築物，以相當鬆散，甚至是素描的方式呈現，由於完全掌握比例與主要特點，仍不失為一幅出色的作品。由於有些彩色墨水可能不耐光照，為避免發生褪色的情況，整幅畫最後覆蓋上壓克力溶劑。

窗景：壓克力顏料

1 沒有遮蓋帶的幫忙，想要畫筆直的邊緣是相當困難的。為了畫圖中的窗框，藝術家使用護條。

2 如果遮蓋帶貼得夠牢，顏料也塗得夠厚，就會出現清晰的邊緣。待顏料乾後，撕下遮蓋帶即可。

街道與市集

除非所畫的是整棟建築物的特寫，或從遠處寫生，人總是城鎮或鄉村風光不可或缺的主角。其實每天人來人往，忙碌的人們，正是這類圖畫吸引大眾之處。

戶外的市集、咖啡店，和街道都是極佳的題材，特別是市集擁有各式各樣的攤子，總是擺設了成堆的五顏六色產品，提供畫家迷人的圖形，和紋理素材。

類似的圖畫通常需要藉助素描，或結合照片與素描方能完成；因為人們不會原地駐足，等待您將畫作完成。這也使畫家可以有更多的時間，思考如何構思圖畫，和使用不同技法。像麥克‧伯納德（MIKE BERNARD）就選擇拼貼畫，表現繁忙的倫敦市場景象。

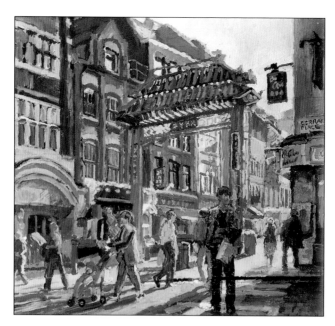

《中國城》，蓋瑞‧傑佛瑞（CHINATOWN by Gary Jeffrey）
這幅充滿生氣、顏色與動感的圖畫，在塗過清漆的畫紙上，以大膽、厚重的筆劃描述倫敦的中國城。作者僅畫出極少的人物細節，甚至前景中男子的臉龐，也是模糊得無法辨認。即便如此，由於姿勢、衣服，及移動方式都表現得維妙維肖，整幅圖畫仍極具說服力。

《露天音樂臺之習作三》茱蒂·馬丁（BANDSTUDY STUDY III by Judy Martin）

以素描的技法在紙上作畫，是藝術家將意念深深沉澱成為抽象化的系列作品之一。藝術家會被此主題吸引，是因為她深愛鮮豔的色彩。

《水果箱》，麥克·伯納德（FRUIT BOXES by Mike Bernard）

作者混合壓克力顏料與拼貼方式，呈現這幅藝術感濃厚的市場習作，人物只是強烈幾何圖形中簡約的背景之一。用來拼貼的面紙，緊緊地黏貼在硬質纖維板上，覆上顏色形成些許皺摺，是背景中最惹人注目之處。

動物世界

就某種程度而言，動物畫是另一類型的藝術創作。許多畫家或插畫家之所以動筆，是因為深深著迷於野生動物。有些野生動物畫家，同時也可成為動物學家，或鳥類學家。而在開始繪畫前，他們多半長時間觀察及拍攝主題。

即使需要絕佳的技巧、經驗和練習，才能創造出具饒富科學價值的作品，優秀的藝術家，特別像知名的法國浪漫派大師堤爾多‧傑利柯（THEODORE GERICAULT，1791-1824），及艾得格‧竇加（EDGAR DEGAS，1834-1824），總是在作品中描繪動物，他們都畫馬匹和騎士。像傑利柯本身就是一個狂熱的騎士，竇加則是熱愛賽馬場上的氣氛和動感。您也可以嘗試野生動物的創作。

資訊收集

創作動物畫主要困難點在於，動物們不會長久待在原地不動，而畫作很難在短時間內完成。不過也有例外，例如太陽下熟睡的貓兒，除非嚇著牠們，否則會睡個大半天，或是原野上間躺著、吃草的牛群。不過最好還是養成隨手速寫的習慣，就可以在家中照著素描完成作品。當然照片也是很好的取景方式，但是只能提供靜態畫面，上色時必須注意特色與動感的彰顯，以補其不足。

可以用鉛筆或筆素描，不過如果需要色彩參考，最好一開始就使用彩色素描。為了加快速度，可以在紙上使用淡淡的壓克力彩，以鉛筆或炭筆加強（見90-91頁，壓克力顏料混合鉛筆技法；81-82頁壓克力顏料混合炭筆技法）。除了具有參考性之外，素描也幫助您更近一步地熟悉動物的型態，和獨特的律動感，甚至可能變成一幅賞心悅目的佳作。

紋理

動物的皮毛紋理是最令人愛不釋手的特質，而壓克力顏料極適合展現各式各樣的紋理；從照顧得當的馬匹散發的光澤，到毛茸茸的狗毛。可以使用混合技法，或直接刷出厚厚的筆劃；或是以乾筆、輕擦顏料，建立紋理的感覺；或混合壓克力顏料與其他畫材。例如，蠟筆與壓克力顏料的混合物，就適合表現紋理質地，顯現栩栩如生的圖像。

《越過標杆》，羅伯特‧博寇‧馬爾許（PAST THE POST by Rebert Brukall Marsh）

用在天空、馬匹和騎士上隨意的筆劃，鮮活了畫作，充滿律動的美感。構圖同樣也加強律動的美感，從騎士背上的線條來看，這時的他偏向馬背的左方，彷彿驅策馬兒快速向前。

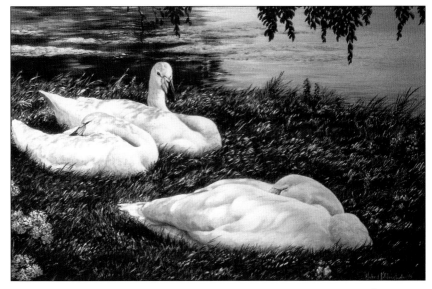

《寧靜的水邊》，麥可‧克群-賀爾（PEACEFUL WATERS by Michael Kitchen-Hurle）

天鵝的身體對照著幽暗的草坪。形成了黑暗與光亮交錯的絕妙圖形，並在畫中不斷重複同一主題，包括左手邊的野花。對比左上方的深色枝葉。後者還扮演其他重要的角色，包括灑落在天鵝羽毛上的斑駁影子，以及草皮上的點點亮光。

環境

　　如果純粹練習速寫動物，就不需要在乎場景的選擇。當實際畫到畫布上時，通常就要考慮最能展現動物特質的環境，無論是家中室內、花園、農舍，或自然之中。因此，為了速寫供作品參考，其中盡量含括足夠的資訊，像是個別仔細觀察準備納入構圖中的動物姿態。

　　描寫場景的方式，完全視期望展現什麼樣的內容而定，重要的是將場景與動物融為一體。所以，如果想要作大的動物特寫，造成令人印象深刻的感覺，就不需要過於注重周遭環境的細節，只要粗略幾筆帶過即可；但如果選擇營造整體主題，就要注意，像下一頁麥可·克群-賀爾（MICHAEL KITCHEN-HURLE）的狐狸，就是一幅賞心悅目的圖畫。

《向晚的光線》，巴特·歐非羅（EVENING LIGHT by Bart O'Farrell）

這幅寧靜的作品，刻畫了動物與周遭景緻的細節，而映著向晚光線下的霸影，又有某種程度的單純化。作者以釘在硬質纖維板的帆布作畫，顏料用得相當稀薄，帆布的紋理清晰可見。

《睡個夠吧》，麥可 · 克群-賀爾（SLEEPING IT OFF by Michael Kitchen-Hurle）

這幅動人的畫，使人聯想到維多利亞時代的水彩作品；特別注重細節和紋理。狐狸的皮毛和草皮，以細密的筆劃沾中濃的顏料逐步完成，而透明水洗的方式，用來表現馬車下方的影子。

《吉爾吉特》，海倫娜 · 格林（GILGIT by Helena Greene）

這幅以水彩畫紙為底材，活力四射的作品，為了展現主題著重的完全動態感，並不特別注重細節的展現。雖然馬球球員和背景，只用幾筆草草帶過，但是他們的行動和姿勢，是如此生動逼真，使人沉醉不已。

魚和鳥

　　畫鳥和魚是不容易的，因為不太可能一直在它們的棲息地速寫。在湖中、池塘中的鵝、鴨和天鵝，或是飼養在花園中的鳥兒，也是很吸引人的題材。但如果要畫野生的鳥或魚，需要依賴照片，這樣做並無不妥之處，許多野生作品的藝術家，也都是藉著照相機取材。另外很重要的是，必須一邊觀察一邊攝影，否則缺乏第一手的經驗，作品會缺少生命力與真實感。

　　為了熟悉鳥的構造、顏色、羽毛，及魚的型態，可以多到博物館看展覽，或是參考自然、歷史方面的書籍，和雜誌中所刊登的畫作，及其中所提供豐富的魚鳥棲息地的資訊。

《淺灘一方—魚狗》，李察·史密斯
（OVER THE SHALLOWS—Pike by Richard J Smith）

史密斯是一位野生藝術家，從作品中可看出他觀察動物與棲地的用心，本幅圖畫使用硬質纖維板塗一層壓克力石膏底，製造光滑表面，顏料混合亮光溶劑。藝術家以一支普通的大畫筆，沾稀釋過的藍白亮光顏料，在底圖表面大筆揮灑，製造出波光粼粼的效果。

《特拉法加廣場》，李察·史密斯
（TRAFALGAR SQUARE by Richard J Smith）

在已上色的硬質纖維板作畫，捨棄亮光溶劑，採用平光溶劑稀釋顏料，羽毛部分的顏料相較其他用得較濃，注意上面根根分明的白色筆劃，和在薄透的中間色調底色上，幾近黑色的顏料。藝術家使用連串的亮光顏料完成圖中的水漥，中間部分為不透明色，越靠近外圍越透明。

羽毛

　　大部分鳥的翅膀，和尾巴的羽毛都相當平順，形狀也很具體，而羽毛和喉嚨的部分就比較毛絨絨的。開始畫鳥時，可以先用淺色顏料打濕畫面，然後再用筆毛柔軟的細畫筆，勾勒出主要羽毛的輪廓，在乾掉的顏料上再塗濕的顏料，才能表達具體的圖形。最後，使用輕巧、柔和的筆劃，修飾細軟的絨毛。

羽毛：不透明顏料

1 待渲染的基礎顏料乾了之後，就可修飾羽毛的細節，慢慢建立顏色與紋理。藝術家以液態顏料，用間斷的乾筆筆劃，強調色調的變化，使影像看來栩栩如生。

2 艷紅色和鎘紅顏料鮮活了胸前的羽毛，細密的貂毛畫筆沾灰色，逐步建立背部羽毛的紋理。

3 藝術家一筆接一筆，畫出背部羽毛根根分明的感覺，另以白色顏料修飾強光，再用0號貂毛筆增加較暗的色調。

4 使用非常細的貂毛筆，藝術家不稀釋顏料，直接畫出細密平行的筆劃，修飾羽毛的豐潤感。此種畫影線的技法，特別適合用來營造羽毛的紋理。

5 將圖放大，近一步觀察，可以看到其中涵蓋的豐富色調，而影線與平行線交錯技法，描繪出細緻美麗的筆劃。

貓的畫法

茉蒂‧馬丁（JUDY MARTIN）參考了一張黑白照片，因此，她可以天馬行空地選擇各種色彩。由於茉蒂長期養貓，常研究和速寫她所飼養的貓咪，對於這類主題毫不陌生。

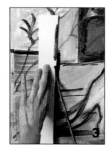

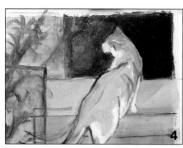

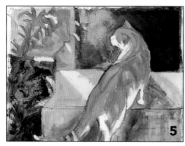

1 本幅畫採用水彩畫紙，作者先用畫筆勾勒出貓兒所在的位置，斜掃過畫面中央的曲線令人印象深刻，是這幅畫的重點所在。

2 接著塗上單一底色，這個階段稍微將尾巴的位置朝下修正。由於前面草圖中，貓兒的腿剛好切在腳的上面，看來有些不自然。為切割得更漂亮，沿著下方貼上遮蓋帶。

3 這條垂直線相當重要，它和貓咪歪斜著的身軀相互平衡。將紙當成尺，畫出筆直的線條。

4 開始在底色上塗顏色，即使在後面的過程中不斷地被修改，橘色仍是整幅圖的關鍵。

5 貓兒的顏色更加豐潤，體態輪廓開始成形。灰色系和黃色系輕輕地抹在牆壁上，同樣的不連續筆劃也應用到背景中，與貓兒頭上的捲曲毛髮成對比。

6 作者結合乾筆和輕輕抹上水分較多顏料的技法，精確地描繪出貓兒毛髮上的斑紋和紋理。

7 完成貓咪之後，藝術家要衡量有哪些細節必須完成，哪些部分輪廓要加強。以尼龍畫筆厚厚地塗上淺色顏料，製造葉子和樹枝上的亮光。

完成圖

　　左手邊的圖看來輪廓分明，是重要的構圖元素；因為是貓兒目光所及之處的焦點。而明暗對比的三角形，在構圖上同樣重要，提供了一個幾何框架，對照貓兒身軀和尾巴間的長曲線。

肖像與人物畫

　　肖像畫是畫出與坐在前方的模特兒相似的圖，但這並不代表作品就此完成。肖像畫是圖畫的一種，也需要符合構圖、顏色的平衡，和成功表現三度空間感的要求。

　　甚至只是頭到肩膀的上半身肖像畫，沒有太多其他的元素可以混雜，還是需要考慮構圖，包括決定從哪個角度畫頭部，身體由何處裁切，和與頭部上方需要有多少留白。至於四分之三或全身畫像，即使傳統上人物的背景都是盡量模糊，以免搶了人物的風采，還是需要注意其背後空間的表現。

　　背景是構圖的一部分，有助於點出視覺線索，了解畫中模特兒在意的事物；因為肖像畫不僅是人物的描寫，更需要涵蓋人物的特質，及其所在之處的氛圍。

　　多數人都認為，肖像畫在室內進行是理所當然的，事實上並不盡然。像長時間在外工作的農夫、園丁或風景畫家，就適合在最能襯托他們的自然場景中，以較不正式的方式，完成其肖像。常聚在一起的畫家常會彼此畫肖像，即使人沒有站在面前，只是靠著記憶，也能完成令人信服的作品。

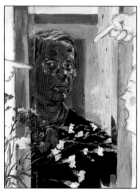

《自畫像》，蓋瑞‧貝普諦斯（SELF PORTRAIT by Gerry Baptist）

於帆布板上的奇特自畫像（左圖），上方和右邊出現的手和頭，代表作畫過程中的觀眾之一。大部分的肖像畫家，對於留下一些小有幫助的記號應不陌生。在此，藝術家將觀賞者引入畫像中，畫出他們的評價。

《琴的父親》，蓋瑞‧貝普諦斯（JEAN'S FATHER by Gerry Baptist）

這幅帆布板上的肖像，使用傳統的構圖安排，將頭部的右方裁剪掉，在模特兒注視的方向留下更多空間。

《閱讀的女孩》，泰得・高爾德（GIRL READING by Ted Gould）

孩子並非最容易掌握的肖像題材，但他們經常會有一段時間沉浸在喜歡的活動中，正如圖中在書房看書的小女孩一般，畫家往往藉由這片刻，捕捉他們的神情。藝術家先在帆布板上薄塗底色，再逐漸增加顏料濃度成厚塗，另外也使用延遲劑，爭取充裕的時間來處理顏料。

場景 (THE SETTING)

　　肖像畫的類型決定場景的內容。通常有三種形式：一是頭到肩膀的上半身肖像；二是半身肖像，包括到從頭延伸到手的身體部分；三是全身畫作，無論是站著或坐著，皆畫出全部的身軀。場景對於第一種形式不甚重要，因為只看到模特兒頭部四周的環境。至於第二及第三種，也可以抱持同樣的態度，只要稍微帶過背景即可。不過畫者不妨利用此機會，點出模特兒是在家、或是在工作，及環繞四周的個人物品等。

此處景象看來有些扭曲，可能是因按照相片而畫。壁爐的側邊和斜坐的模特兒相互對應。

笑容不單只影響嘴形，更牽動整個臉部表情。

從寬鬆的筆劃和省略細節的方式來看，藝術家在短時間內快速完成本幅畫作。

肖像畫構圖

　　肖像畫家二個主要的任務，一是創作出相似度高的繪畫；一是具體表現出人物的形體，和三度空間感，二者都不容易，而對初學者來說，一心想表現相似度和空間感，可能會忘記嚴謹的構圖。有些人認為畫上半身畫像時，只要注意第一項，根本不需要構圖。實際上不然，因為畫者必須決定觀賞的角度、頭部如何擺、要在頭的四周預留多少空間，和從哪個部分裁切身體等。

視點與構圖

　　和其他派別的繪畫一樣，避免對稱的黃金準則，同樣也適用於肖像畫。然而仍有例外，例如將頭部以對稱方式放在正中，讓觀賞者由正前方直視圖畫，製造強大的衝突感。不過側寫則完全相反，它可以達到相似的目的，透過將模特兒的目光放到圖畫之外，拉近觀賞者的情感。許多畫家喜歡描繪眼睛看著圖畫外四分之三的側臉；因為由此角度來看，一邊肩膀微微傾斜，一邊較高，有助於打破對稱的呆板僵硬感。

　　至於上半身的肖像畫，以模特兒的衣服來決定身體裁切處。傳統的切割點位於脖子下方，但如果模特兒穿著寬領襯衫，或低胸V字領衣服，切割點就不是在領口中間，而是改到領口下方，這樣有助於製造切割點是經過深思熟慮的印象。而半身畫像通常會延伸至手下方的身體部分。

以手撐著頭的姿勢，加上沉靜的顏色技法，給人鬱鬱寡歡的感覺。

此處的手僅稍稍帶過；因為過於注意細節，會搶走觀賞者對臉部的注意力。

安排人物的位置

左圖的半身畫作是傳統的構圖方式，卻不失賞心悅目。人物的身體側向一邊，約以四分之三的角度注視下方。椅子的左半部被裁掉，身體則是從手的下方橫切。

《艾斯頓郝學院裏的模特兒》，諾藍·艾伯特（MODEL AT ALSTON HALL COLLEGE by Nolan Abbott）

肖像畫的打光

　　當安排上半身肖像畫的姿勢時，要將光的方向和強度列入考量，這在畫作中扮演相當重的角色。柔和的側光，和四分之三的打光是最佳選擇，這樣將產生光與影，更加突顯人物的輪廓。正面打光的效果較差。光源的部分，自然光或人造光線皆無妨，只是後者不要太過刺眼即可。強光會創造戲劇性的效果，然而並不適用於年輕人或孩童的肖像畫上。如果側光令陰影看來過於深沉，在暗的那側準備一片白板，可以反射些許光線在臉上。

肖像畫的立體感

　　比起半身或全身的畫像，畫人頭的肖像畫較容易掌握；因為只需考慮單一因素。不過，畫者仍需思考如何擺放頭的位置、視線的角度，而光線尤其重要，會影響人體的立體感。立體化一詞指的是，重現人體三度空間感的過程，此時畫家和雕刻家的任務相同，只不過雕刻家使用的是固形材料罷了。在此圖畫中，藝術家選擇一般肖像畫常用的打光方式。光線從側邊偏模特兒臉部的方向照過來，四分之一的臉部出現了陰影，呈現強烈的顏色與色調層次感。藝術家以隨性的筆

《蓄八字鬍的男人》，肯·沛恩（MAN WITH MOUSTACHE by Ken Paine）

畫，草擬完成這幅圖畫，展現男子朝氣蓬勃的特質。

　　孩童的肖像畫，通常不需要深邃的影子，和明顯的色調層次。而為老人畫肖像，最好選擇強光，製造出戲劇性的效果。在此明暗對比的效果，使觀賞者的視線焦點集中在臉上。白色的領子和手，在構圖上也具重要意義：白色的領子、灰白色的鬍子，和頭髮形成色調上的平衡，而手則是將觀賞者的視線引導到臉上。

人物群像

　　如果您對側寫和描繪個別人物深具信心，不妨更進一步畫一群人，而此時的考量就與單獨的肖像畫不同。不只要讓每個人看來具有說服力，還要處理人與人互動下所呈現的構圖效果。人群通常因為某種原因聚集在一起，可能一起從事同一活動，或只是因為因緣巧合聚在同一地點；像逛街或等公車。

　　可以藉由一些視覺性的線索，將這些看不見的連結呈現出來，例如，一個人傾向或越過另一個人，或是將手臂放在另一個人的身上等。

　　通常畫人物群像前要先素描，模擬照片也是不錯的方法。如果戶外寫生或速寫一群人，剛開始可嘗試下面的建議，先以各種不同的角度，畫出聚集一起的人群，直到整體構圖令您滿意為止。

人群的速寫

　　人物群像的繪畫，通常需藉由速寫的協助方能完成。一方面因為人們很少會站立不動地在同一地點等您畫完；一方面是構圖需要深思熟慮的計劃。因此，可以先速寫人群中個別的人物，直到包含足夠的視覺元素，再連結不同人物使他們產生互動，並將之融入背景之中。另外要速寫背景或周遭的事物，如一張咖啡桌、海灘傘、建物，作為比例參考。畫上看見的任何影子，才能知道光源的方向。也要作顏色的註記。

在這混合鉛筆與水彩的速寫當中，人物交互重疊，藝術家的焦點主要放在人物的手勢上。

速寫的人物透過桌子和購物袋，引發更多的遐想空間，淡淡刷過的水彩則提供顏色資料。

人群的動態

　　任何人物群向一定有共通處。許多走在街上的人即使彼此不認識，卻在同一個時空下交會。一群在一起快樂蓋著沙灘城堡的孩子，或是一起享受野餐的家庭，透過共同的活動有了互動。上述只產生事物性的關聯，如果要表現出構圖的連貫性，必須加入圖像的元素。為了避免任一角色被孤立，可以讓其他人與之相互重疊。例如，前景人物的手臂或腳，可以遮蓋後面人物的軀體，產生空間的連結，如果空間阻隔了人物的互動，那麼就

以重複的顏色互相呼應，例如，某人衣服上的紅，可以稍微應用在另一個人的衣物上。影子也是個很好的橋樑，引導觀賞者的視線在人物之間移動。

《玩沙的人》，W. 喬·伊寧斯（SAND PLAYER by W. Joe Innis）

事物性元素

藉由對話和環境因素，這些人物被串連起來。同樣的，也有圖像的連結。利用重疊的方式產生人物的互動，並呈現他們彼此的空間關係，和相對大小。

圖像的連結

這張畫應用人物重疊與顏色，將人物和環境完全連結起來，看出藝術家構圖之細密。請注意彎腰的女人，形成一個平行的、淺色調的圖案，切過後方深色垂直站著的人群，彰顯圖形和色調的巧妙平衡感。

《寧靜早已離我遠去》，大衛·卡本尼里（AND FAR AWAY THE SILENCE WAS MINE by David Carpanini）

《魚市》，羅柏·博寇·馬爾許（THE FISH MARKET by Robert Burkall Marsh）

這些人物透過買魚這個共同的目的連結起來。整張圖畫充滿動態感，在構圖有意的引領下，觀賞者的視線，從前面斜躺著的魚，轉向上方人物的手和臉部表情。雖然除了女人衣物上些許的橘色外，畫面幾乎接近單色，顏色清淡，但強烈的明暗對比，卻製造出活力十足的感覺。

詞彙解釋

抽象表現主義 ABSTRACT EXPRESSIONISM
表達潛意識心理的藝術學派。

壓克力顏料 ACRYLIC
近代研發的新顏料，為人造樹脂與色料混合而成，有快乾、不褪色等優點。

壓克力畫石膏液 ACRYLIC GESSO
非一般石膏，而是上壓克力顏料前，為畫紙打底用的石膏液。

醇酸樹脂 ALKYDS
一種只溶於松節油，不溶於水的壓克力顏料。

直接畫法 ALLA PRIMA
不打底稿也不畫底色，一個步驟就完成圖畫的畫法。

滲色 BLEEDING
潮濕的色彩在畫紙上流動形成的效果。

溶合技法 BLENDING
調和兩種以上的色彩，使接合處不易分辨。

打草稿 BLOCKING IN
畫圖的第一步驟。概略畫出主要構圖、形狀及色彩明暗的大略位置。

明暗對照法 CHIAROSCURO
處理畫中光influx均衡的一種藝術形式。

古典畫法 CLASSIC METHOD
上色之前先打單色底稿的繪畫方式。

構圖 COMPOSITION
藉由不同元素之排列組合而構成的畫面。

覆蓋力 COVERING
顏料因其不透明的特性，可以遮蓋底色的能力。

斜交陰影線 CROSS-HATCHING
相對於整片上色來作區分，斜交陰影線是一種使用交叉線上影線的方式。

定著液 FIXATIVE
一種用酒精稀釋過的亮光漆，將此種漆料噴在素描或粉彩作品上，可防止粉末脫落，圖畫變模糊。

助流劑 FLOW IMPROVER
壓克力加入顏料中，有助於顏料延展的一種產品。

濕壁畫 FRESCO
在牆壁上塗抹潮濕的石膏，趁未乾前塗上水彩的壁畫畫法。

拋光 GLAZING
為色料覆蓋上一層色彩的透明膠膜。

黃金分割 GOLDEN SECTION
古典時代藝術家使用的一種幾何學比例，被公認為是視覺上最協調的構圖。

不透明顏料 GOUACHE
極類似廣告顏料的不透明水彩顏料。

石墨 GRAPHITE
炭粉和黏土的合成物，為製造鉛筆芯的原料。

加陰影線 HATCHING
以平行線條畫成的陰影。

厚塗畫法 IMPASTO
厚厚地塗上一層顏料或石膏，製造出特殊質感的畫法。

印象畫派 IMPRESSIONISM
十九世紀末出現在法國的一種藝術風格，使用破碎的色點或筆觸，描繪出光的效果與氣氛。

固有色 LOCAL COLOUR
物體未受光線、陰影或距離等因素影響的真實色彩。

遮蔽法 MASKING
上色前，先以膠布或遮蔽膠水遮蓋，使顏色留在預定位置的作畫方式。

畫材 MEDIUM
一般觀念認為，畫材是指畫家所使用的素材類型。

單色畫 MONOCHROME
以黑白兩色加上單一色彩所畫成的圖。

負像 NEGATIVE SPACE
圖畫中除了繪畫主題物體之外的空間。

歐普藝術 OP ART
又稱為視覺藝術，此種藝術形式創造出一種特殊的幻覺，製造視覺上三度空間

的效果。

不透明度 OPACITY
顏料遮蓋畫紙表面的程度。

視覺混色法 OPTICAL MIXING
直接在圖畫上而非在調色盤上混色。例如，利用許多紅色和黃色的小點製造橙色的效果。

開放式畫法 PAINTERLY
利用光與色彩而非線條，來描繪圖像的畫法。

調色盤 PALETTE
在英文中，調色盤有兩個含意：一指畫家用來調色的平板；另一則是藝術家所選用的顏色。

照相寫實主義 PHOTOREALISM
一種非常寫實的畫派，其作品因如相片般真實而得名。

色料 PIGMENT
顏料或其他藝術材料的色彩原料。

畫面 PLANES
物體可被看到的表面，包括：亮面、暗面及陰影。

普普藝術 POP ART
為大眾媒體、廣告，或其他生命極為短促的現代都會生活，所創造出的圖像或工藝品。

原色 PRIMARY COLOURS
對繪畫而言，原色是指紅、黃、藍三個顏色。

PVA 顏料 PVA PAINTS
使用聚乙烯和醋酸樹脂製成的合成顏料，有壓克力顏料的優點，而價格更加便宜。

寫實主義 REALISM
描繪人們實際日常活動的一種藝術形式。

文藝復興 RENAISSANCE
十五至十六世紀時，發生在歐洲的古典藝術復興運動。

描繪 RENDER
勾勒出或重製圖像。

緩凝劑 RETARDER
可以減緩顏料乾燥時間的一種透明溶劑。

深褐色 SEPIA
傳統從章魚墨汁中淬取的深咖啡色素。

保濕調色盤 STAYWET PALETTE
一種為壓克力顏料設計的特殊調色盤，可防止顏料乾燥達數小時之久。

孔版 STENCIL
又稱印刷模版或蠟紙版，凡在紙或薄塑膠板上，剪、刮、挖出想表達的圖案，再利用噴色或滾筒，從孔中塗色而製成的版畫，皆稱為孔版版畫。

靜物畫 STILL LIFE
主題為無生命物體的畫作。

色斑 STAINING
將色彩稀釋後，直接上在未經打底的畫布上所產生的污漬。

點畫法 STIPPLE
一種以點代替線條作畫的繪圖方式。

基底材 SUPPORT
作畫的表面，通常為紙張、帆布或厚紙板。

底稿 UNDERDRAWING
一幅畫的起初構圖，通常由鉛筆、炭筆或顏料畫成。

底色 UNDERPAINTING
打完底稿之後，塗在畫作上的初步色彩，用以界定作品的結構、基本色調，和它的明暗基調。

乙烯顏料 VINYL PAINTS
便宜的塑膠顏料，在市場上大量銷售，用在大面積的塗色範圍。

洗技 WASH
使用稀釋過的顏料，或在已有的色彩上加大量的水，所製造出的效果，色彩清淡而透明。

濕中濕法 WET-INTO-WET
將水彩顏料上在打濕過的紙上，創造出一種色彩的朦朧美。

乾疊法 WET INTO DRY
將水彩顏料上在完全乾燥的紙上，色彩的輪廓鮮明，製造出清楚結構的印象。

索引

圖片提供

本書的所有資料來自於：

THE ENCYCLOPEDIA OF ACRYLIC TECHNIQUES; ACRYLIC DECORATIVE PAINTING TECHNIQUES; PAINTING WITH ACRYLICS; ACRYLIC SCHOOL; THE COMPLETE DRAWING AND PAINTING COURSE; AN INTRODUCTION TO PAINTING WITH ACRYLICS; THE COMPLETE ARTIST; THE ARTIST MANUAL; THE ENCYCLOPEDIA OF ILLUSTRATION TECHNIQUES; THE ENCYCLOPEDIA OF WATERCOLOR LANDSCAPE TECHNIQUES; PRACTICAL WATERCOLOUR TECHNIQUES; WATERCOLOUR SCHOOL; THE ILLUSTRATED BOOK OF PAINTING TECHNIQUES; HOW TO DRAW AND PAINT IN WATERCOLOUR AND GOUACHE; THE COMPLETE WATERCOLOUR ARTIST; THE ENCYCLOPEDIA OF FLOWER PAINTING TECHNIQUES.